安塞尔·亚当斯

传世佳作的诞生

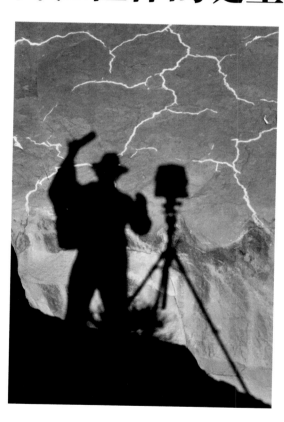

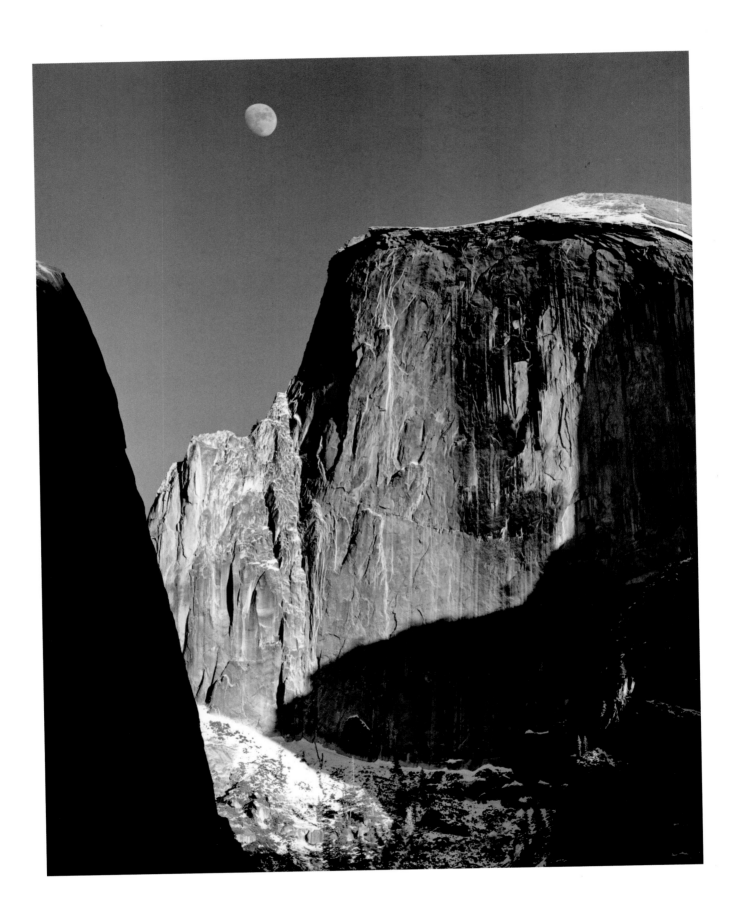

安塞尔·亚当斯
传世佳作的诞生

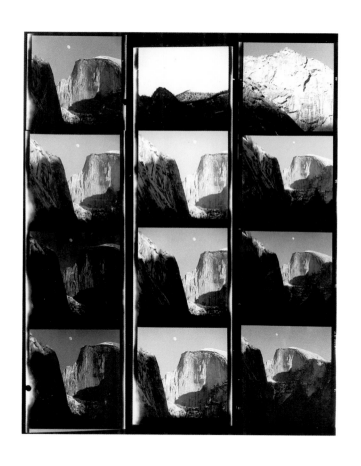

[美] 安德里亚·G.斯蒂尔曼 著　柴田 译

浙江出版联合集团　　浙江摄影出版社

浙江省版权局
著作权合同登记章
图字：11-2014-118号

责任编辑：程　禾
责任校对：朱晓波
装帧设计：任惠安
责任印制：朱圣学

图书在版编目（ＣＩＰ）数据

安塞尔·亚当斯：传世佳作的诞生 / (美) 斯蒂尔曼 (Stillman, A. G.) 著；柴田译. -- 杭州：浙江摄影出版社，2015.3

　　ISBN 978-7-5514-0820-2

Ⅰ.①安… Ⅱ.①斯… ②柴… Ⅲ.①风光摄影—摄影艺术 Ⅳ.①J414

　　中国版本图书馆CIP数据核字(2014)第288100号

安塞尔·亚当斯
传世佳作的诞生

[美] 安德里亚·G.斯蒂尔曼 著

柴田 译

全国百佳图书出版单位

浙江摄影出版社出版发行

　　地址：杭州市体育场路347号

　　邮编：310006

　　电话：0571-85159646　85159574　85170614

　　网址：www.photo.zjcb.com

经销：全国新华书店

制版：杭州美虹电脑设计有限公司

印刷：浙江影天印业有限公司

开本：635×965　1/8

印张：32

2015年3月第1版　2015年3月第1次印刷

ISBN 978-7-5514-0820-2

定价：198.00 元

第 1 页：自拍照，纪念碑谷，犹他州，1958 年。

第 2 页：月亮与半圆顶，约塞米蒂国家公园，加利福尼亚州，1960 年。

第 3 页：《月亮与半圆顶》的接触样片。

献给艾德丽安与利兰

目 录

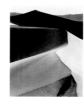
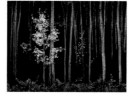
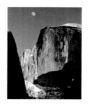
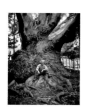

出场人物

安塞尔·亚当斯（Ansel Adams，1902–1984）：安塞尔的一生深受其周围自然环境的影响。小时候，他生活在旧金山西部的荒野地带。长大后，约塞米蒂国家公园、内华达山脉则变成了安塞尔的第二个家。他本可以成为钢琴师，却选择了摄影这项事业，并且通过自己的努力让更多人开始关注和保护美国野生环境。他是 20 世纪最伟大的摄影师之一，也是环境保护运动中最雄辩有力的一位发言人。

查尔斯·希区柯克·亚当斯（Charles Hitchcock Adams，1868–1951）：查尔斯是一位慈爱的父亲，他慧眼识珠，珍视儿子的天赋，没有强迫安塞尔接受学校教育。他让安塞尔在家接受教育，并且送给了儿子一份特殊的礼物：1915 年去旧金山的巴拿马-太平洋国际博览会进行为期一年的观摩学习。他是最早出现在安塞尔生命中的重要男性角色，紧随其后的则是艾伯特·本德、爱德华·韦斯顿、艾尔弗雷德·施蒂格利茨和埃德温·兰德。

简·伊丽莎白·特雷纳·亚当斯（Jane Elizabeth Trainor Adams，1879–1972）：安塞尔的伯父威廉·亚当斯的妻子，被称为贝丝婶婶。作为一名护士，她在穿越内华达山脉的旅程中负责照顾安塞尔。

迈克尔·亚当斯（Michael Adams，生于 1933 年）：安塞尔的儿子，他当过内科医生，还当过美国空军飞行员并晋升至少将，现已退休。他和妻子珍妮住在位于卡梅尔的老房子里，负责管理和讲解安塞尔的摄影作品。迈克尔的子女管理着约塞米蒂国家公园内的安塞尔·亚当斯画廊。

奥利弗·布雷·亚当斯（Olive Bray Adams，1862–1950）：安塞尔的母亲，个性严厉，对安塞尔虽然尽职，但母子之间的感情不深。她的妹妹玛丽·布雷终身未嫁，一直和亚当斯一家生活在一起。

弗吉尼亚·贝斯特·亚当斯（Virginia Best Adams，1904–2000）：弗吉尼亚和安塞尔于 1921 年在约塞米蒂国家公园相识。订婚多年之后，他们于 1928 年在相遇地结为夫妇。弗吉尼亚从父亲手中继承了贝斯特工作室，现在这间工作室已改为安塞尔·亚当斯画廊。1936 年之后，她和安塞尔及两个孩子一直居住在约塞米蒂山谷。弗吉尼亚热衷于收集美国本土的陶器、篮筐、编织物、珠宝首饰，以及讲述加利福尼亚州和美国西部的书籍。

玛丽·奥斯汀（Mary Austin，1868–1934）：奥斯汀作为一名美国本土作家，其写作聚焦于美国西南部及此地区的原住民。1929 年，她与安塞尔在圣菲相识。第二年，两人合著的《陶斯普韦布洛》一书出版。该书限量 108 册，收录了玛丽写的文字和 12 张安塞尔亲手印放的照片。

艾伯特·本德（Albert Bender，1866–1941）：本德是旧金山的一名商人、收藏家和艺术资助人。1926 年，他认识了安塞尔，很快成为他摄影事业的资助者，并最终成为安塞尔的亲密朋友。安塞尔的第一本画册、第一本书都是在他的帮助下出版的，同时他积极推介安塞尔及其作品给旧金山湾区的收藏家们。

伊莫金·坎宁安（Imogen Cunningham，1883–1976）：坎宁安和爱德华·韦斯顿、安塞尔以及其他一些摄影师于 1932 年组建了 f/64 小组。她参加了该摄影团体的联展，并

开创了自己别具一格的摄影风格。她会和安塞尔交换一些摄影的小窍门，彼此仰慕。

朱尔斯·艾科恩（Jules Eichorn，1912—2000）：技术纯熟的登山家、作曲家和音乐教师。艾科恩是安塞尔最早教的一批钢琴学生之一。因为同样热爱着约塞米蒂国家公园、内华达山脉，且都是西岳山社会员，两人的友情由此萌芽。也因为上述原因，这对师生的名字经常出现在一起。

帕特里夏·英格利希·法布曼（Patricia English Farbman，1914—2010）：更多人熟知的是她的昵称"帕齐"。1936年，她在约塞米蒂国家公园担任了安塞尔的摄影模特。同年秋天，安塞尔在艾尔弗雷德·施蒂格利茨位于纽约的画廊"美国之地"举办了摄影展，帕齐担任了他在备展期间的摄影助理。两人的关系威胁到了安塞尔的婚姻，但他最终还是决定回到妻子弗吉尼亚身边。帕齐后来和摄影师纳特·法布曼结为连理。

弗朗西斯·P. 法克尔（Francis P. Farquhar，1887—1974）：西岳山社主席及《西岳山社通讯》编辑，刊发了大量安塞尔的摄影作品。他是安塞尔的密友，也是其作品的拥戴者。20世纪20年代末、30年代初的西岳山社年度高山之旅中，两人在一起消磨了很多时光。

萨拉·巴德·菲尔德（Sara Bard Field，1882—1974）：诗人菲尔德及其丈夫查尔斯·E. S. 伍德是旧金山湾区文学圈内的人。安塞尔钦慕于这个知识分子群体，经常拜访夫妇俩位于旧金山南部雅号"猫舍"的家。

埃德温·格莱布霍恩（Edwin Grabhorn，1899—1968）和**罗伯特·格莱布霍恩**（Robert Grabhorn，1900—1973）：格莱布霍恩兄弟于1920年在旧金山创办了格莱布霍恩出版公司，这家公司很快成为了全美最顶尖的出版公司之一。他们印刷了安塞尔和玛丽·奥斯汀合著的《陶斯普韦布洛》一书的文字部分。安塞尔的第一本作品集《内华达山脉之帕美利安图片》也由该公司出版。

安妮·亚当斯·赫尔姆斯（Anne Adams Helms，生于1935年）：安塞尔的女儿，成长于约塞米蒂国家公园。她现在和丈夫肯·赫尔姆斯居住在加利福尼亚州萨利纳斯，经常开展关于安塞尔的生平及其创作的讲座。她经营着一份家族事业——五盟社，主要印制安塞尔及其他摄影师的作品作为明信片、书签出售。这家公司现在的正式名称为"博物馆艺品公司"，目前由安妮的女儿负责管理。

弗兰克·霍尔曼（Frank Holman 1856—1944）：他被称为"弗兰克叔叔"，退休后经常在约塞米蒂度夏。他带领着安塞尔第一次攀登约塞米蒂山脉，并教了他野营的基本知识，是安塞尔心目中的"山之智者"。

凯瑟琳·库赫（Katherine Kuh，1904—1994）：库赫早年学的是艺术史，1935年她在芝加哥开办了一家画廊，该画廊于1936年展出了安塞尔的摄影作品。在安塞尔出席该展览期间，库赫为其安排了一些人像摄影工作，甚至还帮他接了一份替施坦公司拍摄女性束身内衣的工作。

埃德温·H. 兰德（Edwin H. Land，1909—1991）：兰德是美国宝丽来公司创始人，即时成像摄影的发明者。安塞尔在1948年遇到兰德，随后受聘成为其公司顾问。安塞尔对兰德发明的宝丽来照相机非常推崇，晚年经常使用这种照相机。1979年，他用一台大型宝丽来照相机（20英寸×24英寸）替卡特总统拍摄了肖像照。

多萝西娅·兰格（Dorothea Lange，1895—1965）：兰格是美国最受推崇的纪实摄影大师之一，不管是其人格还是作品都深深地影响了安塞尔。她和安塞尔合作过几个摄影项目，虽然他们政治主张不一，但却一直是忠实的朋友。

梅布尔·道奇·卢汉（Mabel Dodge Lujan，1879—1962）：一位富裕的作家和艺术资助人。她的陶斯庄园聚集着一批

艺术家和作家，其中包括安塞尔。安塞尔在庄园里认识了乔治娅·奥基夫、约翰·马林和保罗·斯特兰德。

托尼·卢汉（Tony Lujan，1879-1963）：陶斯普韦布洛的原住民，梅布尔·道奇的丈夫。在他的协助和安排下，安塞尔得以进入普韦布洛拍摄。最终，他和玛丽·奥斯汀合著的《陶斯普韦布洛》在1930年出版。

约翰·马林（John Marin，1870-1953）：马林是以艾尔弗雷德·施蒂格利茨为首的那批美国现代主义艺术家中的一员，其他成员包括乔治娅·奥基夫、马斯登·哈特利和阿瑟·达夫。1929年，安塞尔在陶斯碰到了马林，他的绘画作品给安塞尔很大的震撼。

大卫·亨特·麦克艾尔宾（David Hunter McAlpin，1897-1989）：一位美国慈善家、投资银行家和艺术品收藏家。1936年，他通过艾尔弗雷德·施蒂格利茨认识了安塞尔，并成为安塞尔最好的朋友和最慷慨的艺术资助人之一。纽约现代艺术博物馆的摄影部也是由他出资筹建的。1937年，他和安塞尔环游了美国西南部，1938年则一起攀登了内华达山脉。

博蒙特·纽霍尔（Beaumont Newhall，1908-1993）和**南希·帕克·纽霍尔**（Nancy Parker Newhall，1908-1975）：博蒙特和南希既是安塞尔最亲密的朋友，也是他在摄影上的同道。1939年，他们在纽约相识。博蒙特是纽约现代艺术博物馆摄影部的第一位主任；后来他还担任过纽约罗切斯特的乔治·伊士曼之家的馆长。他所撰写的摄影史影响深远，至今仍被人们翻阅。南希是一位作家，她和安塞尔合作广泛，其中既有关于提顿山脉、死亡谷、圣沙勿略布道所的摄影画册，也有影响深远的摄影展"这就是美国大地"及同名画册。南希还撰写了安塞尔的传记《雄辩的光线》，记录了安塞尔从1902年一直到1938年的人生历程。出于对纽霍尔夫妇的崇敬之情，安塞尔在现代艺术博物馆设立了博蒙特·纽霍尔和南希·纽霍尔基金。

多萝西·诺曼（Dorothy Norman，1905-1997）：虽为已婚妇女，但诺曼却和艾尔弗雷德·施蒂格利茨保持了很长一段时间的情侣关系。她被描述成"激情的守护者"，守护着施蒂格利茨的作品和信念。她在1973年出版了最具权威性的施蒂格利茨传记：《艾尔弗雷德·施蒂格利茨：美国先知》。她是在施蒂格利茨的画廊"美国之地"遇见安塞尔的。

乔治娅·奥基夫 (Georgia O'Keeffe，1887-1986)：20世纪最著名的画家之一，艾尔弗雷德·施蒂格利茨的妻子。她去约塞米蒂国家公园和卡梅尔拜访过安塞尔，安塞尔也去西南部拜访过她。安塞尔拍过好几张乔治娅的人像，那张拍摄于亚利桑那州谢伊峡谷的乔治娅和奥维尔·考克斯的合影是安塞尔最有名的人像照片。

龙达尔·帕特里奇（Rondal Partridge，生于1917年）：著名摄影师伊莫金·坎宁安的儿子，1937年至1939年间，他在约塞米蒂国家公园担任安塞尔的摄影助理。他回忆说自己来到安塞尔位于约塞米蒂的住所，赖着不肯走，直到安塞尔给了他这份助理的工作。他也是一位特立独行的摄影师。

艾伦·罗斯（Alan Ross，生于1948年）：艾伦在1974年至1979年间担任安塞尔的摄影助理。从1975年开始，他为安塞尔·亚当斯画廊重新印放安塞尔的原始负片，这是一项极具创造性的工作。这些重新印放的照片被各大画廊和博物馆收藏和展出。他现在从事的是摄影工作坊的教学工作，也偶尔接一些商业摄影工作。

约翰·塞克斯顿（John Sexton，生于1953年）：约翰曾是安塞尔的摄影助理，从1979年开始担任安塞尔的技术顾问，直到1984年。他出版了大量的著作，其作品也在各类画廊和博物馆展出。除了担任柯达及其他摄影器材公司的顾问，他还积极运作着一个工作室项目，力求拍摄出极具创意的摄影作品。

华莱士·斯特格纳（Wallace Stegner，1909–1993）：被誉为"西部作家领头人"，斯特格纳在 1972 年凭借小说《休止角》获得了普利策文学奖。他和安塞尔是非常亲密的朋友，他们都深爱着大自然，并且全身心投入环境保护事业。他为安塞尔的两部书做了序：《安塞尔·亚当斯：信件与影像 1916-1984》和《安塞尔·亚当斯：影像 1923-1974》。

西格蒙德·斯特恩夫人（Mrs. Sigmund Stern，1869–1956）：罗莎莉·梅耶·斯特恩是旧金山一名非常慷慨的艺术文化资助人。安塞尔早年的摄影事业就得到过她的帮助，包括他的第一本作品集和第一本书出版时，她都出资购买了多本。安塞尔曾将自己印放的一张照片《冰湖与悬崖，内华达山脉，加利福尼亚州》作为圣诞节礼物送给她（参见本书第 6 章）。

艾尔弗雷德·施蒂格利茨（Alfred Stieglitz，1864–1946）：施蒂格利茨是现代艺术的先驱，在约翰·马林、马斯登·哈特利、阿瑟·达夫、保罗·斯特兰德和乔治娅·奥基夫（后成为其妻子）这群美国现代艺术大师中扮演着领头羊的角色。1933 年，安塞尔认识了施蒂格利茨，并为自己能在后者的画廊"美国之地"展出摄影作品（1936 年）感到无上光荣。安塞尔认为这是他人生中最重要的一次摄影展。作为现代艺术的实践者和倡导者，施蒂格利茨不断启发着安塞尔的创作。

保罗·斯特兰德（Paul Strand，1890–1976）：1929 年，安塞尔在陶斯遇到了保罗·斯特兰德。第二年，他看到了保罗拍摄的负片，被其作品呈现出来的力量所折服。安塞尔多年后曾表示，他看到斯特兰德作品的那一刻，让他下定决心放弃音乐，选择摄影作为自己一生的事业。虽然两人的政见相左，但他们都很尊重彼此的创作成就。

约翰·萨考夫斯基（John Szarkowski，1925–2007）：毫无疑问，约翰·萨考夫斯基曾是全世界最受尊敬的摄影策展人，他同时也是一位天分卓越的作家和摄影家。从 1962 年到 1991 年，他先后担任了纽约现代艺术博物馆摄影部的策展人和主任。他策划了两次安塞尔摄影作品展：1979 年的"安塞尔·亚当斯与西部"以及 2001 年的"安塞尔·亚当斯诞辰 100 周年摄影展"。萨考夫斯基撰写的关于安塞尔其人其作的评论至今仍是标杆，他可能是唯一一个获得过安塞尔真心认可的摄影策展人。

威廉·A. 特内奇（William A. Turnage，生于 1940 年）：1970 年，作为耶鲁大学查布研究基金获得者，安塞尔来到校园为学生做讲座。在那里，他认识了耶鲁大学林学院的毕业生威廉·特内奇。特内奇对环境保护的热情和学识给安塞尔留下了深刻印象，他希望特内奇可以帮助自己管理财务和摄影工作，并一起捍卫美国荒野。1979 年，特内奇成为了华盛顿特区"荒野协会"的执行总监。他和安塞尔继续紧密合作，通过会见卡特、福特和里根总统，希望能施加影响，改变美国土地使用政策。特内奇还受安塞尔委托，负责监督安塞尔过世后其摄影作品的使用情况。

爱德华·韦斯顿（Edward Weston，1886–1958）：在众多摄影同行中，爱德华也许是安塞尔最亲密的朋友，安塞尔视其为 20 世纪最伟大的摄影师之一。爱德华在生命的最后几年里饱受帕金森症的折磨，安塞尔非常关心好友的病情，他不遗余力地推销爱德华的摄影作品，并帮助爱德华出版了一本关于加利福尼亚州罗伯斯角的摄影集。

塞德里克·赖特（Cedric Wright，1889–1959）：塞德里克是安塞尔在 20 世纪 20 年代最亲密的朋友。和安塞尔一样，塞德里克既是一位音乐家（小提琴家），也是一位摄影师。因为同样热爱音乐、摄影，同样沉迷于约塞米蒂和内华达山脉，他们成为了好友。塞德里克经常和安塞尔一起外出徒步摄影。1941 年，安塞尔拍下那幅具有里程碑意义的摄影作品《月出，埃尔南德斯，新墨西哥州》时，塞德里克就在他身边。

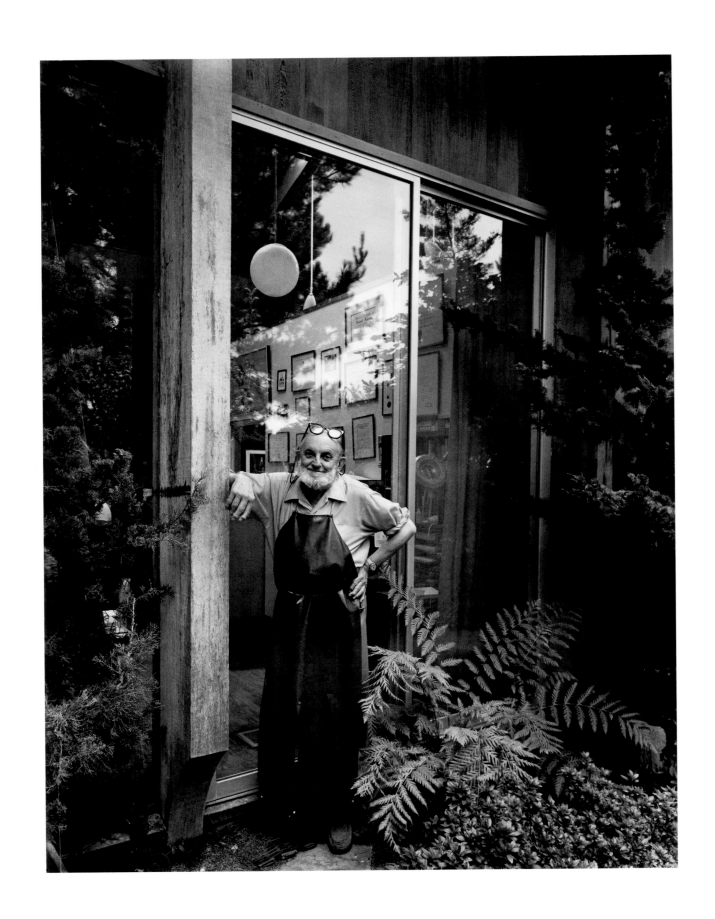

导　言

如果你曾在早上 9 点钟路过安塞尔的家，你会以为这是一个被人废弃的居所。他的办公室和工作坊都空空荡荡，只有一盏小绿灯发出幽幽的光，灯的右边是关紧了门的暗房，门上面写着"禁止擅入"字样。凑近暗房，你会听到门背后有低沉的嗡嗡声和汩汩的水流声。最后，差不多到了 10 点钟，大门会微微开启，安塞尔兴高采烈地出现在你面前。他总是穿着一件棕色的塑料围裙，把眼镜推到额头上，右手拿着一张刚刚完成的湿淋淋的照片，跟大家宣告："我搞定了！"这就是存留在我记忆当中的最生动的安塞尔。据我对他的了解，想要近距离观察和了解安塞尔，最好的办法就是看他的摄影作品。这些作品及其背后的故事让我们认识这个人，这位艺术家。

在参考了许多评价标准后，我选择了 20 幅安塞尔的摄影作品作为本书各章的主题。我问过自己，这些照片算不算安塞尔最好的作品？它们是否承载了足够分量的幕后故事？如果是安塞尔自己，他会不会选择用这些照片来讲故事？它们有没有揭示出这位艺术家在生活或艺术创作上的一些侧面？

在这 20 幅作品中，有 10 幅是安塞尔最出名的作品，这里面自然包括《月出，埃尔南德斯，新墨西哥州》，以这张照片为主题的那个章节比其余任何章节

对页：安塞尔穿着他的暗房围裙站在工作室外面的庭院里，卡梅尔，加利福尼亚州，1976 年，阿诺德·纽曼摄。

的篇幅都长，里面的插图也更多。书中也有一些不那么为人所熟知的照片，例如《草与水，图奥勒米草地》，它们就是为了展现安塞尔艺术创作的另一面。我最主要的愿望就是想还原一个真实的安塞尔，让大家在观看他的摄影作品时有个全新的视角，更加了解这些作品背后的这位艺术家。

安塞尔和他的妻子弗吉尼亚都爱储存东西，所以摊在我面前的是数量巨大、需要分门别类的各种资料。我读了安塞尔的数千封信件（信件来自他的家人、朋友，也有各种富人和名人），又钻研了他的各种出版物——自传、摄影集、摄影手册、文章和演讲集。在这些资料当中，最珍贵的当属 20 世纪 40 年代至 70 年代他和最亲密的朋友纽霍尔夫妇之间的来往信件。他们几乎每天都会给彼此写信，有时候甚至是一天好几封。南希曾写道："如果哪一天没收到安塞尔的信件，就像那天没吃早饭一样。"[1]

我还跑去亚利桑那大学创意摄影中心的安塞尔·亚当斯档案室查找资料，那里保存着安塞尔的无数照片和新闻报道。当然，我自己的档案库里也有不少东西，例如安塞尔写给我的字条、一张印有安塞尔作为投球手的模拟棒球卡、安塞尔登上《时代》封面的那一期杂志（有其签名），甚至有一张安塞尔最早印放的《黑松》照片。写这本书，难的不是如何找到足够多的资料，而是如何对资料进行取舍。

安塞尔一家的合影：
（左起）弗吉尼亚、安妮、迈克尔和安塞尔，约塞米蒂国家公园，加利福尼亚州，1952年。

在本书中，我还想探究的一个主题就是：在不同的人生阶段，安塞尔印放同一张负片的不同之处。安塞尔说，他每一次走进暗房去印放一张负片，都会重温在户外拿着照相机拍摄时的那种感觉。随着时间的推移、心情的转换加上材料的改进，同一场景的照片印放出来的感觉自然也就不太一样。幸运的是，安塞尔印放过数千张照片，这里面有很多都是他用同一负片在不同人生阶段印放出来的珍品。

我脑子里盘旋着的这个主题带我走回暗房。对于安塞尔来说，暗房就是他整个居所的心脏，在那里他可以为自己印放出一张张赏心悦目的照片。他是暗房里绝对的主宰，有他在，摄影助理就只能做些冲洗、固定、调色等辅助工作。在他生命的大部分时间里，他都窝在旧金山居所地下室那间小小的、简陋的暗房里。1960 年，他搬去卡梅尔建造新房子，最主要的目的就是想打造一间他梦想中的新暗房。在他生命的最后 23 年时间里，几乎每天早上他都待在这间暗房里，周末也不例外，就算是节假日也只是偶尔中断工作。这让他在不断来访的亲友和孙辈的嬉闹声中，找到了一个可以喘息的地方。

这并不意味着安塞尔不重视家庭。他和妻子弗吉尼亚结婚将近 50 年，养育了两个孩子迈克尔和安妮，

还有 5 个孙子孙女。他很合群，热爱交朋友。他最爱在聚会上滔滔不绝地讲话，特别是在喝了一点酒的情况下。安塞尔是出了名的聚会气氛制造者，他有说不完的趣闻和笑话，其中许多难登大雅之堂。但是这种兴高采烈的行为也有可能是他害怕和人太过亲密的外在表象，他并不想让人们看到自己内心真实的想法。他的婚姻关系里没有什么温存和亲密，他也无法与人建立起深层次的联系，这更是加深了他的孤独感。本质上，他是一个喜欢孤独的人。

让安塞尔的内心得到宣泄的方式就是不间断地努力工作。他的精力仿佛无穷无尽，他的日程安排在绝大多数人看来都是超负荷的。在 1937 年至 1939 年间担任安塞尔摄影助理的龙达尔·帕特里奇曾说："他精力超群，每天天一亮就开始工作。很多时候天上还挂着星星，他就来敲我的门了，'快点，我们得出发了。'"② 安塞尔的生活被摄影填满了。他拍照、印放、出版、教学、写作以及举办讲座。纽约现代艺术博物馆摄影部是全世界第一个设在博物馆内的摄影部门，安塞尔在筹建该部门的过程中发挥了关键性的作用。他还接了许多商业摄影工作，其雇主有许多，仅举几个便有《生活》杂志、《财富》杂志、柯达公司、IBM 公司等。在他的"空闲时间"，他还担任了宝丽来公司的顾问。

安塞尔另一个重要身份是环保主义者，他积极领导现代环境保护运动，并在晚年成为了这项运动的元老级人物。他所撰写的文章在唤醒美国全民的野生环境保护意识方面，就像他的摄影作品一样雄辩有力。安塞尔早年的财务总监、后成为"荒野协会"主席的威廉·特内奇曾写道："如果说亨利·戴维·梭罗是荒野保护运动的哲学家，约翰·缪尔是向大众进行传播的作家，那么安塞尔·亚当斯无疑是促进这一运动的艺术家。"③ 安塞尔担任西岳山社理事会成员长达 30 多年，在众多环保主义者当中，他是唯一一位能够被几乎所有华盛顿特区官员认可的。历届总统也对其赞誉有加。

安塞尔喜欢全年无休地工作，在他的字典里没有"假期"这个概念。1946 年，他跟妻子弗吉尼亚和儿子迈克尔提议一起旅行，并视其为"长久以来第一个真正的假期"④。但从行程来看，这算不上是典型的家庭度假：

这是一次附带了多项工作的旅行，行程如下：
- 为标准石油公司拍摄照片（使用柯达克罗姆胶片）
- 为伊士曼柯达公司拍摄照片（使用柯达克罗姆胶片和埃克塔克罗姆胶片）
- 为《财富》杂志拍摄一组黑白照片
- 为古根海姆基金资助的项目拍摄一些照片
- 为弗吉尼亚和迈克尔组织一次旅行

个人行程如下：
- 怀俄明州黄石国家公园：9 月 27 日—9 月 28 日
- 蒙大拿州冰川国家公园：9 月 29 日—10 月 6 日
- 旧金山：10 月 13 日

除了工作，能让安塞尔得到宣泄的另一个方式是喝酒。每天傍晚 5 点，在安塞尔和弗吉尼亚的家里，酒就开始上桌了，先是上好的杜松子酒或者波旁威士忌，到了晚餐时间则是葡萄酒。如果遇到像展览开幕

或者向他致敬的庆祝活动这类让他倍感压力的事情，他会喝得更多。不过，就算当晚喝得醉醺醺，身体不是很舒服，这也很少影响他第二天一早的工作。

在大多数人印象中，安塞尔就是那个因为拍摄国家公园而功成名就的富裕艺术家。但事实上，安塞尔终其一生都在为钱的问题发愁。在 20 世纪四五十年代，没有艺术收藏家购买他的照片，安塞尔只能时断时续地拍摄商业广告来维持生计，经常入不敷出。

直到 1970 年安塞尔 68 岁高龄时，他才真正摆脱商业摄影工作，可以全身心地投入到他自己的摄影事业中。尽管如此，安塞尔还是创作出了这么多让人难忘的影像，这着实非同寻常。有两个摄影项目让安塞尔去了自己从未涉足的地区。当时富兰克林·罗斯福政府的内政部长哈罗德·伊克斯聘请安塞尔为华盛顿新落成的内政部办公楼制作大幅摄影壁画，这个"壁画项目"持续了两年（1941 年至 1942 年），让安塞尔有机会走访了美国西部的众多公园和遗迹。但因为第二次世界大战，这个"壁画项目"没有坚持到最后。1947 年至 1948 年，在古根海姆基金的资助下，安塞尔去了美国更多地区，包括阿拉斯加、太平洋西北岸、北美洲东海岸等。

安塞尔的摄影是卓越不凡的，他拍摄的地域跨度极大。一般说来，艺术家需要非常熟悉某个地方才能创作出传世佳作，就像安塞尔之于约塞米蒂国家公园和内华达山脉，亨利·戴维·梭罗之于瓦尔登湖，或者乔治娅·奥基夫之于美国西南部。但是，因为有着和自然荒野与生俱来的亲近感和本能的构图技巧，安塞尔可算是一个例外。1947 年 6 月，他第一次来到阿拉斯加，在德纳利国家公园内找到一个位置俯瞰麦

安塞尔的滑稽打扮，约 1930 年。据安塞尔回忆，这三张照片是妻子弗吉尼亚摁下的快门。

金利山和奇迹湖，架好照相机，拍摄了在月亮和迷人云层下的山峦。不到 6 个小时，他又在黎明时分拍下了第二张同样精彩的照片。（参见本书第 16 章）

开怀大笑也是安塞尔的宣泄途径之一。他最喜欢别人给他打电话讲笑话听。很多场合下，他会念些不合时宜的打油诗，这反而增加了现场的欢乐气氛。这些笑话很难复述，因为好些讲出来都会让人尴尬。他写的信也经常令人捧腹大笑，即使是在讲述他面临的财务困境时也充满了幽默感。在写给最好的朋友南希·纽霍尔的信中，他这样说道："我的信件和账单

已经堆积得像勃朗峰一样高了，我的银行存款余额就像一片理想的准平原。我得赶紧弄点副业了，要不就搞点成衣制作吧。"⑤ 他也会写一些搞笑的纸条，就像右图这张便条。这是我某天早上在自己桌上发现的，他在问我要印放哪张负片。

亲爱的小亮光：

　请求你，美丽的姑娘，快给予你的奴隶以指示吧，哪些照片需要

5/9/79

Dear Shining Light:

　Prythee faire maydone, guide thy slave
to the hallowed sequence of producing images?
Is everything listed on the Sacred Scrolls??

　　　St. Anselm the Curd

这是 1979 年 5 月 9 日，安塞尔留在我桌上的纸条。落款是安塞尔杜撰的众多搞笑笔名之一。

印放？这些都列在你给我的神圣卷轴上了吗？

<div align="right">"凝乳"圣安塞尔默</div>

安塞尔最早爱上的是音乐。1930年前，他大部分时间都是在那台梅森–汉姆林钢琴旁度过的。但最终摄影取代音乐成为了安塞尔的终生事业——这让他母亲非常失望，因为她觉得"照相机不能表现人类的灵魂"[6]。但是，音乐在他的一生中仍旧占据着中心位置。安塞尔相信，正是学音乐时那种不间断的练习模式延续到了他的摄影工作，促使他不断学习、磨炼、提升自己。他经常拿摄影和音乐作比喻，其中很有名的一句话是："负片就像是作曲家的乐谱，而照片就像是演奏。"

的确，在摄影过程中寻找永恒的美，就和在弹钢琴时找到最美妙的音符是一个道理——安塞尔称之为"神圣的纯净感"[7]。画家约翰·马林回忆起他于1930年在陶斯遇到安塞尔并听到他弹奏钢琴时的感受："迎面走来一个高高瘦瘦的男人，留着黑色的大胡子。蹦蹦跳跳，嘻嘻哈哈，又吵又闹。我告诉自己，我不喜欢这个人，希望他离我远点。然后其他人逼着他给大伙弹钢琴——他坐下来才弹了一个音符，甚至于他一坐在琴凳上表情开始变得专注的那一瞬间，我就已经不想让他走开了。如果一个人能弹奏出这样的音乐，我绝对想和他成为一辈子的朋友。"[8]

不管怎么样，安塞尔内心有着和别人交流的迫切需求。他写了一系列讲解摄影技术的书籍，有几本到现在还在不断重印中。他也写了大量有关摄影的文章，并在全美举办了数百场摄影讲座。他经常一天要用打字机写好几封信，总数不计其数，有时候即使是去偏远的国家公园也随身带着打字机。他还在约塞米蒂国家公园举办的摄影讲习班上，为不计其数的学生传授摄影技术。

尽管不断在说、在写，但安塞尔最具雄辩力量的还是他的摄影。这些作品让庄严的西部变得更加雄伟，让山峰更显高耸，让云彩更显瑰丽，让太阳更加耀眼。通过摄影，安塞尔描绘出了一个他钟爱的意象"荒野奥秘"，让即使没有亲身去过荒野的我们，也能感受到它们的存在。安塞尔曾阐述过一个不同寻常的理念：整个怀俄明州应该被圈起来，将所有人都迁走，让这里的荒野永远保持原始的面貌。

博蒙特·纽霍尔和他的妻子南希曾好几次陪同安塞尔一起去国家公园或相关遗址进行拍摄。博蒙特回忆起，有一次他们经过好多天的艰苦跋涉来到大峡谷，得知天一亮又要开始工作，他有点意志消沉："什么，又要拍这些？"[9]但是经过沉思，他的心情平静了下来，也渐渐理解了安塞尔所追求的东西："我意识到人可以通过大自然发声，我的心中怀着深深的感恩之情。你在照片中所表达的比实际事物更加吸引我。在你的摄影作品中，我看到了你对世界的观感。我站在你旁边，用自己的双眼看着特奈亚湖和深蓝色湖水后面的绿杉。但事实上，留在我印象中的却是你透过照相机毛玻璃所捕捉到的画面，这个画面我明明身临其境却完全没有看到。当这个画面变成照片呈现出来之后，它就具有了永恒性。"[10]

没有什么地方比约塞米蒂国家公园和内华达山脉更让安塞尔感觉亲近了。这里是他的"家"。1916年，14岁的安塞尔第一次来到约塞米蒂国家公园。他后来写道："当我第一次来到约塞米蒂，我就知道了自

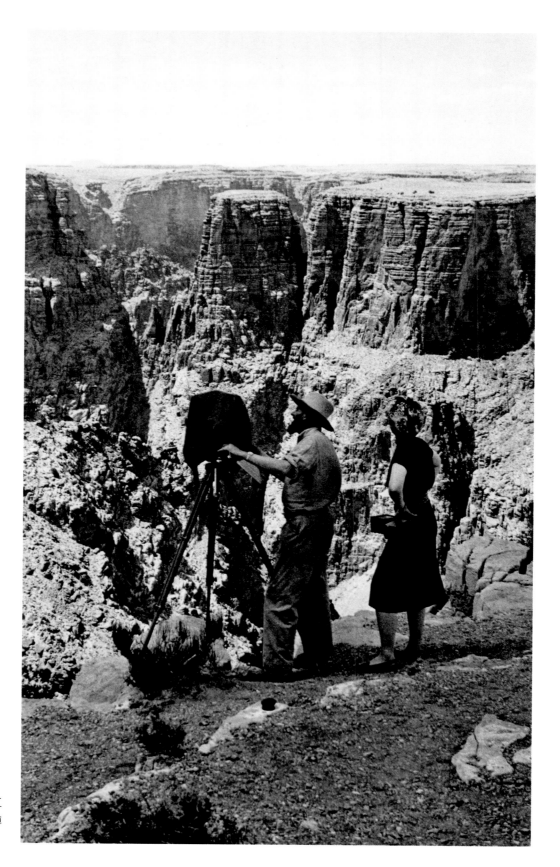

安塞尔和南希·纽霍尔在大峡谷工作，亚利桑那州，约 1951 年，博蒙特·纽霍尔摄。

己的命运。"⑪ 游历完约塞米蒂山谷后，他开始徒步攀登内华达山脉——他称它为"我的天堂"⑫。他兴奋地记录下了这些早年的旅行："我记得我爬过的山、穿过的旧衣服、帮我运行李的驴子、第一台滑稽的大画幅照相机（6½英寸×8½英寸），我记得自己穿得像头熊一样，扛着背包，穿行在不计其数的石头和岩壁之中，只为了最后看到一片美景。那个时候拍出来的照片当然非常糟糕，但那段美好的经历却是再也没法重新体会了。那时候的天那么蓝，岩石那么清晰可见，这些印象永远存留在我的记忆中。"⑬

在近70年的摄影生涯中，安塞尔制作了两万多张关于约塞米蒂国家公园和内华达山脉的照片。这是他一生作品中最引人注目的部分。当然，重要的不是数量，而是这些照片能够穿透自然的外在美，捕捉到凯尔特人所说的那片"狭窄地带"。所谓"狭窄地带"，根据神学家彼得·戈麦斯的解释就是，在这里"世界上看得见的和看不见的无限接近"⑭。正是这种能力，让安塞尔拍摄的约塞米蒂山谷、麦金利山和半圆顶照片显得无与伦比——它们呈现出来的多于安塞尔眼睛所看到的。

在鉴赏安塞尔摄影作品的时候，把摄影师本人的

安塞尔拿着他的第一台布朗尼箱式照相机，约塞米蒂国家公园，加利福尼亚州，1916年。

因素完全排除在外是不可能的，因为两者是相互影响的。凯瑟琳·库赫于 1936 年在自己位于芝加哥的画廊展出安塞尔的摄影作品时，她描述安塞尔"不像有些艺术家那么难相处……我马上就喜欢上了他"[15]。南希·纽霍尔则这样形容他："一切形容人好的词语都适用于你——慷慨、高贵、一身正气。我从来不曾听说你做过什么刻薄或残酷的事情，只知道你有时会做一些狂野或徒劳的事情。"[16] 当然，安塞尔并不完美，他的朋友大卫·麦克艾尔宾曾这样写信给弗吉尼亚："他绝对是一个非同寻常的人……有时候他会让我对他怒不可遏。我所认识的每一个人也都有同感。但大家总是笑着耸耸肩，说道：'好吧，这就是安塞尔，他是多么棒的一个家伙啊！'"[17]

我所知道的安塞尔是一个专注于工作，但又风趣、温和、充满魅力的人，在他周围总是充满了欢声笑语。他从来不会去伤害任何人的感情，总是相信人性本善。他是一个非常谦逊甚至有点腼腆的人，但在人群中他却总能成为大家关注的焦点。他将自己的生命献给了崇高的理想，我相信这种高贵的精神品质也折射在了他的摄影作品中。

艾尔弗雷德·施蒂格利茨对安塞尔的评论道出了很多人的心声，他说："如果知道安塞尔·亚当斯正在我们这个世界的某个地方放松自己并享受生活，我会感到非常欣慰。"[18] 如今，安塞尔已经不再攀登半圆顶或穿行于内华达山脉了，但在他拍摄的每一张照片中，我们都能感受到他的存在。

安塞尔在内华达山脉，加利福尼亚州，约 1936 年，塞德里克·赖特摄。

1 黑松，默塞德河莱尔支流，约塞米蒂国家公园，加利福尼亚州，1921 年

"1921 年 9 月，我们花了 10 天时间漂流在默塞德河的莱尔支流，玩得很开心。"① 安塞尔写信给自己父亲，"这次背包之旅没多少人参与，就一头驴和几个朋友。"② 当时他 19 岁，他口中的朋友就是他的婶婶贝丝·亚当斯和弗兰克·霍尔曼。后者就是安塞尔的"弗兰克叔叔"，他是一名经验丰富的登山者，是这个小团队的领队。他们花 20 美元买下了一头驴，给它取名为"槲寄生"。对于第一次参与这么艰苦的登山之旅的安塞尔来说，买头能扛东西的驴是一笔"划算的投资"③。

1921 年夏天是安塞尔担任西岳山社勒孔特纪念小屋管理员的第二年，他在这里负责接待社团成员和游客，也给登山的探险者们指引道路。安塞尔的一生都与西岳山社联系在一起。在某种意义上，他成为了西岳山社最具知名度的代言人，而他的摄影作品则提供了美国野生环境保护的有力佐证。那年夏天，他认识了未来的妻子弗吉尼亚，她和身为画家的父亲哈里·凯西·贝斯特也在约塞米蒂国家公园游玩。弗吉尼亚容貌姣好，嗓音低沉悦耳，让情窦初开的安塞尔为之心动。当然吸引安塞尔常常来访的还有她父亲工作室的那架钢琴。

他在默塞德湖旁的营帐里写信给弗吉尼亚："你难以相信我们的野外探险之旅有多开心……明天我们要启程去（默塞德河）莱尔支流峡谷，大概会在那边

左：安塞尔的婶婶贝丝·亚当斯在内华达山脉，加利福尼亚州，约 1921 年。

左下：安塞尔在勒孔特纪念小屋，约塞米蒂山谷，加利福尼亚州，约 1921 年。（迈克尔·亚当斯与珍妮·亚当斯收藏）

右下：弗吉尼亚·贝斯特与一只温顺的熊，约塞米蒂山谷，加利福尼亚州，约 1921 年。（迈克尔·亚当斯与珍妮·亚当斯收藏）

黑松，默塞德河莱尔支流，约塞米蒂国家公园，加利福尼亚州，1921 年。这里拍的就是第 22 页照片上的那些松树，不过拍摄角度略有不同。（大卫·H. 阿灵顿收藏，米德兰德，得克萨斯州）

待五天左右。这片峡谷是公园里最引人入胜的部分。我们最主要的目标是登上罗杰斯峰，也计划爬一下佛罗伦斯、伊莱克特拉和莱尔等山峰。"④

安塞尔回忆说，他们当时缺少合适的登山索，只好用吊窗绳来代替，以这种方式爬山既危险又效率低下。不爬山的时候，他就拍照。从他的第一台照相机——布朗尼箱式照相机开始，他逐渐用起了更复杂的器材，如 3¼ 英寸 × 4¼ 英寸的蔡司单镜头反光照相机。偶尔，他会在照相机上使用柔焦镜头。"20 世纪 20 年代早期，我一直在尝试各种摄影手法，包括柔焦和其他技法……这种通过镜头制造的柔焦效果在画面中的高光部分尤为明显……给人一种闪闪发亮的

安塞尔在 1921 年左右印放的一张《黑松》照片，可能是在负片制成后的一年内印放的。

幻觉。"⑤ 在这趟旅程中，安塞尔拍到的最好照片就是这张黑松的照片，柔焦镜头让晨光熹微的树林焕发出不一样的感觉。

　　安塞尔有很多重要的照片都是在清晨或黄昏拍摄的，因为这些时段的光影会让风景变得灵动起来。备受尊崇的纽约现代艺术博物馆摄影部主任约翰·萨考夫斯基曾这样描述安塞尔捕捉光影的能力："透过照片，你能感受到清晨和黄昏的光影差别、温暖五月和灼热六月的不同之处……仿佛就置身在那个时刻，站在那个拍摄地点。"⑥ 就像安塞尔说的，当他观看自己的某张照片时，除了会想起拍摄时的一些技术处理细节外，甚至还能回忆起拍照那一刻风吹过脸颊的肌肤触感。

　　安塞尔最早印放的一批《黑松》照片和目前大家比较常看到的那些富有光泽的大幅黑白照片非常不同。这些早期照片只有 3¼ 英寸 × 4¼ 英寸大小，印制在亚光的奶白色相纸上。安塞尔曾在 1980 年送过其中的一张给我，这张照片一直放在我的书架上。很多年前，我在照片拍摄地附近露营。清晨，我走出帐篷，内华达山脉笼罩在一片金色的光芒中。就在这

勒孔特纪念小屋，约塞米蒂山谷，加利福尼亚州，约 1921 年。

安塞尔在勒孔特纪念小屋前，约塞米蒂山谷，加利福尼亚州，约 1921 年。（迈克尔·亚当斯与珍妮·亚当斯收藏）

缪尔林国家纪念地附近的一条小径，溴盐印相照片，加利福尼亚州，1924 年。

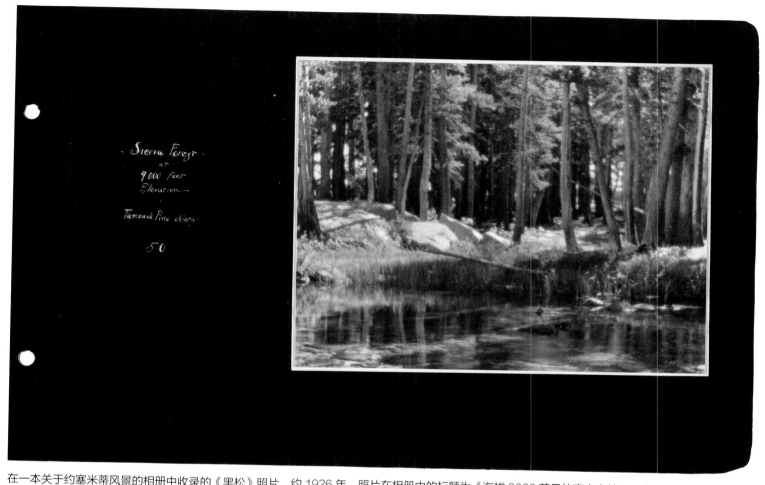

在一本关于约塞米蒂风景的相册中收录的《黑松》照片，约 1926 年。照片在相册中的标题为《海拔 9000 英尺的高山森林——大部分是美洲落叶松》。（大卫·H.阿灵顿收藏，米德兰德，得克萨斯州）

时，一头母鹿带着一群小鹿一阵风似的从我身边穿梭而过。每次欣赏安塞尔送我的这张照片时，我都会想起那一刻的场景。

20 世纪 20 年代，安塞尔继续用柔焦镜头拍摄照片。但遗憾的是，1937 年约塞米蒂摄影工作室暗房的一次火灾烧毁了大部分负片。保留下来的少数负片中，其中一张拍摄的是勒孔特纪念小屋，他在这里当了两年多的管理员。另外一张拍摄的是缪尔林国家纪念地附近的一条小径，他经常在这里散步。安塞尔并

没有满足于用柔焦镜头拍摄朦胧、浪漫的照片，他用溴盐印相法[7]制作过一张类似木炭画和版画效果的照片。根据这张照片背后的文字显示，他自豪地将其装裱了起来，把它当作生日礼物送给了自己的母亲。

到 1930 年，安塞尔已经放弃了之前那种"模糊、朦胧"的摄影方式，并且宣称这"和他的基本风格不相符"[8]。尽管如此，《黑松》这张照片对于安塞尔来说还是具有非常特殊的意义。对于这幅作品，他说"这是我早期的优秀作品之一"[9]。不管是摄影展还

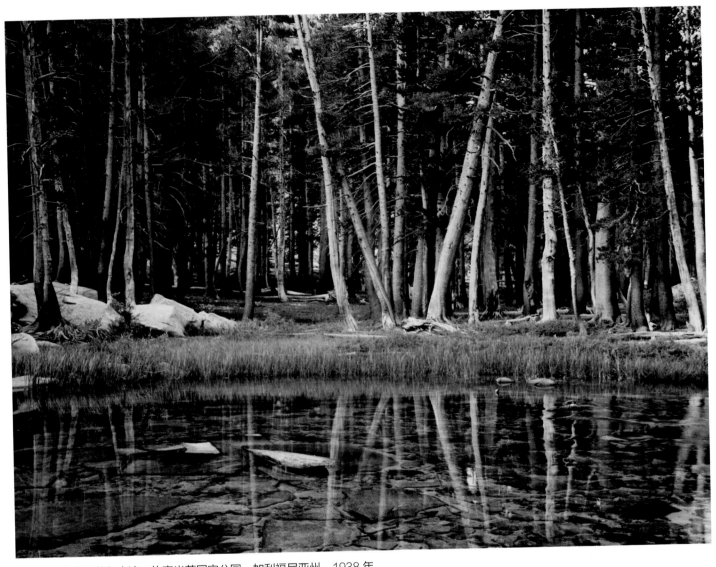

黑松，默塞德河莱尔支流，约塞米蒂国家公园，加利福尼亚州，1938 年。

是摄影集，甚至安塞尔晚年为博物馆印放的作品中都包含这张照片。在安塞尔现存的为数不多的柔焦照片中，这是唯一一张备受摄影家本人推崇的作品。

　　1938 年夏天，安塞尔回到了他当年拍摄这张《黑松》照片的地点。这一次，他拍摄的角度稍有不同，且摒弃了柔焦方式，用非常锐利的影像表现了这片树林。画面左侧的白色岩石和中间那些姿态各异的树木都清晰可见，但是和早年的版本相比，1938 年的这张照片缺少的就是那种仿佛带有魔力的光线。

　　1922 年，安塞尔的莱尔支流旅行故事以及这张《黑松》被刊登在《西岳山社通讯》上。在这篇文章里，安塞尔这样描述莱尔支流的地形地貌："到了这

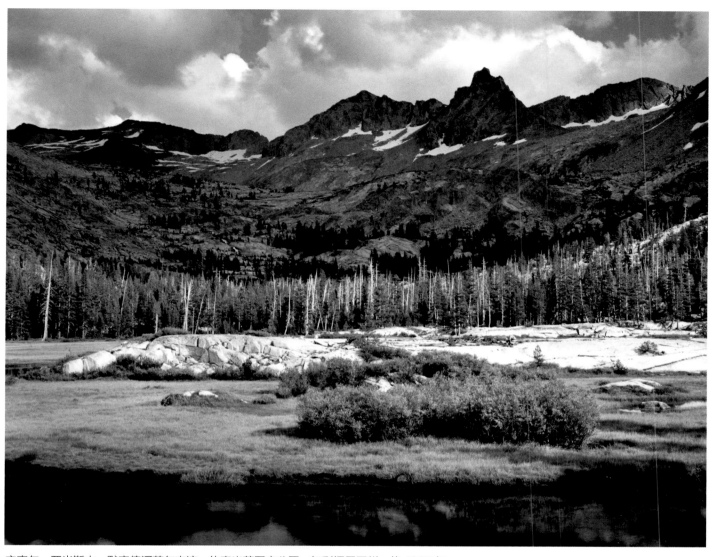

安塞尔·亚当斯山，默塞德河莱尔支流，约塞米蒂国家公园，加利福尼亚州，约 1935 年。

里，地势渐缓，出现一大片草地……你会很自然地拿起照相机想要记录眼前的这片美景，它们独特的美就展现在眼前。而这座雄伟的不知名的岩塔，则无疑给人一种难以接近的美感。"[10]

安塞尔逝世于 1984 年 4 月 22 日。一年后，他所描述过的这座"岩塔"被美国地名管理委员会正式命名为"安塞尔·亚当斯山"。不久后，安塞尔的家人将他的骨灰撒在了这座位于约塞米蒂国家公园和安塞尔·亚当斯荒野交界地带的山峰附近。这张《黑松》就拍摄于此。

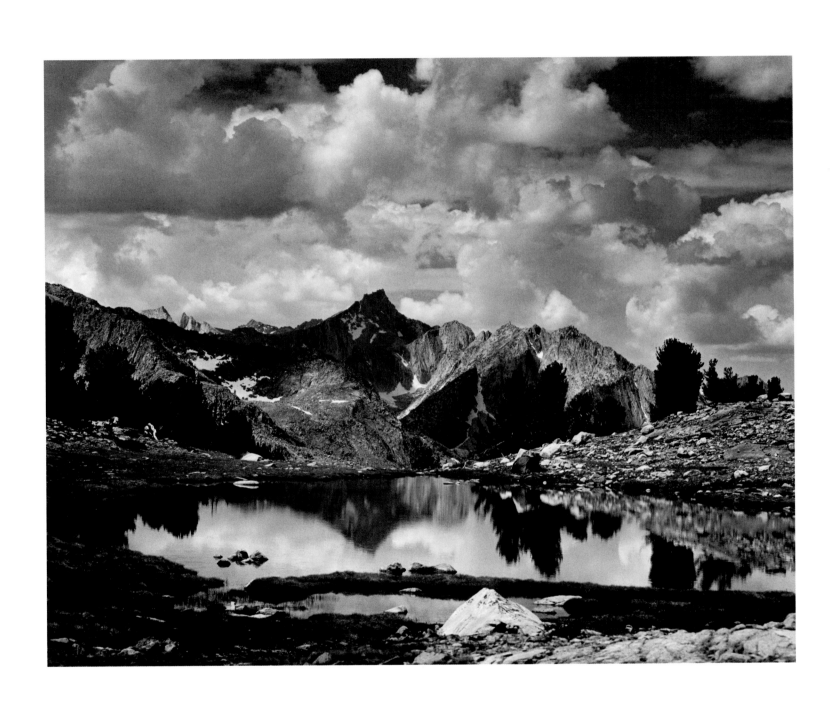

2

克拉伦斯·金山与湖，国王谷国家公园，加利福尼亚州，1925 年

我最亲爱的弗吉尼亚：

这个湖是我见过的最美的湖。它的美简直难以形容。这些天我们都将在这个湖区附近行走，我觉得这是我们这次旅程最美妙的部分了。希望我拍的照片能为这个地方增光添彩，哪怕只有一点……向你和你的家人致以我最深切的爱意。

你的安塞尔

1925 年 8 月 3 日，星期天

这是 1925 年夏天安塞尔写给他的未婚妻弗吉尼亚·贝斯特的信。当时他正在内华达山脉南麓的国王河徒步旅行。同行的是约瑟夫·尼斯比特·勒孔特教授[1] 和他的儿子小约瑟夫及女儿海伦，另外还有三头驮行李的骡子。1908 年，勒孔特率先开辟了一条探索内华达山脉的小路，这条小路正是日后大名鼎鼎的约翰·缪尔小径。

那年夏天安塞尔拍的诸多照片中最优秀的就是这张《克拉伦斯·金山与湖》。因为使用了全色片，云彩丰富的天空得以呈现在照片之中。这种胶片是当时新研发出来的，特点就是对光谱上的全部颜色都敏感。不过安塞尔同时也在继续使用传统的、比较便宜的分色片，这种胶片只对蓝光和绿光敏感，拍出来的

（左起）海伦·勒孔特、小约瑟夫·勒孔特、安塞尔、约瑟夫·尼斯比特·勒孔特，以及三头骡子在大森林，国王谷国家公园，加利福尼亚州，1925 年。

卡尔萨基峰，国王谷国家公园，加利福尼亚州，1925 年。

蓝天会偏白或略带一层灰色。这两种胶片的差别在那次旅行拍的两张不同的照片中就可以得到展现：《克拉伦斯·金山与湖》这张照片里天空层次分明，而《卡尔萨基峰》这张照片里天空就是一片空白。不过在接下来的几年里，安塞尔并没有放弃使用分色片，毕竟全色片的价格相比起来还是比较昂贵的。

在旅行途中，安塞尔用自己的照相机拍摄了各式各样的云彩类型，在这些照片中，气势磅礴的积云是最令人印象深刻的。在夏日午后的内华达山脉，这种场景几乎每天都能看到。安塞尔晚年在图奥勒米草原的独角兽峰旅行时也拍过类似的磅礴积云。

在 20 世纪 20 年代早期，安塞尔还尝试过诗歌写作。1923 年，他在一首写云的诗里这样开篇："云是天空和风发出的凉爽之音。"[②] 对于安塞尔来说，云就像是摄影师的助手："云起的时候，或者暴风雨在天空出现的那一刻，山峰被云的阴影覆盖，一切仿

独角兽峰与雷雨云，约塞米蒂国家公园，加利福尼亚州，1967 年。

日落，幽灵牧场，新墨西哥州，1937 年。据安塞尔回忆，保罗·斯特兰德曾说："这里的每片云都有那么一刻会显得无比动人。"③

佛都有了生命。"④ 从新墨西哥州回来后，他非常激动地描述了自己一天的工作："对于亚当斯先生来说，这就是一个完美的世界——成堆的雷雨云在天空咆哮，等着摄影师来拍，我觉得这次肯定拍到了一些极好的画面。"他还在结尾附言说："我今天拍了 40 张照片，绝大多数拍的都是云。"⑤

不过，云对于摄影来说也同样是一种挑战。安塞尔写道："这些炫目华丽的云彩，如果照片上出来的效果是白茫茫一片的话，就无从展现它的美，也没法给观众带来视觉和情感冲击。就算是在画面的最亮的区域，也应该要有内容和质感，能给读者相应的提示。"⑥

1925 年和勒孔特一家一起徒步的内华达山脉国王河流域，成为了安塞尔一生中最钟爱的旅行地之

马里恩湖，国王谷国家公园，加利福尼亚州，1925 年。

一。这里十分偏僻，很多区域只能靠步行和马匹才能进出。和北部的约塞米蒂国家公园相比，这里略显贫瘠，遍布着陡峭的峡谷和布满岩石的山脊，完全没有枝繁叶茂的树木。但是它的美一点也不逊色，它是安塞尔在内华达山脉中最喜欢的一片荒野。点缀在这些花岗岩峡谷之间的是一些高山湖泊，安塞尔在这趟旅程中拍摄了其中一个湖——马里恩湖。

在安塞尔徒步远涉国王谷的 20 世纪二三十年代，这片区域还没有被划定为国家公园，得不到法律法规的保护。1934 年，安塞尔被选举为西岳山社理事，当时西岳山社正在为国王谷积极争取国家公园的地位。1936 年 1 月，该社主席弗朗西斯·法克尔安排安塞尔带其摄影作品赶赴华盛顿特区，以期游说那些国会议员。据安塞尔描述，他以"完全天真"的态

迈克尔峰，内华达山脉，加利福尼亚州，约1935年。

度拦到了几个国会议员，向他们展示自己的照片，希望他们能像自己一样"感受到内华达山脉的雄伟壮丽"[7]。一个星期后，他离开了华盛顿，国家公园的事仍未确定。

几年后，安塞尔出版了一本记录内华达山脉野生环境的摄影画册《内华达山脉：约翰·缪尔小径》[8]，书里收录了49张安塞尔过去15年间在约翰·缪尔小径附近拍摄的照片。这是一本白色布面精装的画册，里面的照片都是手工装订进去的，呈现出精彩绝伦的视觉效果。这本画册开本较大（16½英寸×12⅜英寸），重量超过10磅，15美元一本的定价在当时算是相当昂贵了。不过，如果你手头有这本画册，且品相完好的话，那么按现在的行情是能卖出上万美元的高价的。这本画册只制作了500册，每一本都有安塞尔的签名并编有序号。

这本画册是沃尔特·A.斯塔尔为了纪念自己过世的儿子皮特而赞助出版的。1933年，皮特在攀登迈克尔峰时坠崖身亡。像迈克尔峰这样的"花岗岩尖塔山"共有17座，它们的"陡峭程度远远超过"[9]内华达山脉里其他山峰，非常难以攀登。查尔斯·迈克尔（迈克尔峰以他命名）这样描述他登山的过程："一边是无处可依的高空，一边是无比陡峭的岩壁，在登山的过程中我感觉那些岩壁随时都可能割伤肩膀，把人摔个粉身碎骨。"[10]1866年，著名的地质学家克拉伦斯·金攀登了日后以他的名字命名的克拉伦斯·金山，他从峰顶远眺这17座山峰，将它们统称为"尖塔山"（Minarets）。在对页这张照片中，迈克尔峰右边的就是以安塞尔的姓氏命名的亚当斯峰。

安塞尔送了一本该画册给国家公园管理局主任亚诺·B.卡默雷尔，这本画册给对方留下了非常深刻的印象。卡默雷尔将画册呈送给了内政部长，后者又将其上呈给了富兰克林·罗斯福总统。1940年，罗斯福签署了法令，设立红杉国家公园和国王谷国家公园。卡默雷尔写信给安塞尔："我认为，在为国王谷争取国家公园地位的宣传造势活动中，您的画册《内华达山脉：约翰·缪尔小径》发挥了无声的却最有成效的作用。只要这本画册存在一天，国王谷的美就会一直得到印证。"[11]

在安塞尔一生出版的40多部摄影画册中，这本画册的地位和价值都名列前茅。就连安塞尔的偶像、一向严谨的艾尔弗雷德·施蒂格利茨也对此书不吝赞美之辞：

这本书在一个小时前寄到我家，太令人惊喜了，我一直屏着呼吸在翻阅这些作品。一收到书，我就给奥基夫[12]打了电话，她现在已经在赶来的路上了。"祝贺"一词现在已经不够我用了。这些照片太完美了，而且"印刷"还原得也棒极了。我庆幸在自己有生之年能见到这样一本书。[13]

2006年，利特尔与布朗出版社出版了该画册的新版[14]，并提供了常规版和豪华限量版供读者选购。

安塞尔和勒孔特一家在内华达山脉徒步旅行的时候年仅23岁，那个时候他还在积极努力地想成为钢琴家。他12岁开始接触钢琴时就表现出了过人的天赋，在父母的安排下，他一直有系统地练习着琴技。音乐和钢琴是安塞尔的初恋，而紧随其后的就是摄影和内华达山脉。

安塞尔在弹钢琴，旧金山，加利福尼亚州，约 1922 年。

1925 年那次旅行的同伴之一——海伦·勒孔特熟悉安塞尔的摄影过程，《内华达山脉：约翰·缪尔小径》里的很多照片都是海伦看着安塞尔拍摄的。她也在 20 年代听过安塞尔演奏钢琴。1980 年，当我和 76 岁高龄的她聊起安塞尔时，她形容他的演奏"就像他的照片一样——水晶般清晰，就像巴赫的音乐"[15]。朱尔斯·艾科恩在 1925 年至 1929 年间跟着安塞尔学习钢琴，他也经常和安塞尔结伴出行（以他名字命名的艾科恩峰就矗立在迈克尔峰的左边，参见本书第 38 页照片）。艾科恩回忆起安塞尔弹奏钢琴就像"钟鸣"，有着"出色的音质"[16]。

安塞尔终于走到了要选择继续音乐事业还是从事摄影创作的时刻。他觉得自己的手对弹钢琴来说偏小，"更适合拉小提琴"，而且他 从 12 岁开始学钢琴也太晚了些，这对于他的音乐事业发展都是非常不利的，就算他继续坚持练习弹琴，也成不了独奏钢琴家。不管怎样，安塞尔在 1928 年时差不多做了抉择，那一年他靠卖照片赚了好几千美元。当然这是下一章的故事了。

国王－克恩分水岭附近的午后云彩，红杉国家公园，加利福尼亚州，约 1936 年。

安塞尔·亚当斯：传世佳作的诞生

3 半圆顶正面磐石，约塞米蒂国家公园，加利福尼亚州，1927年

1927年4月18日的《旧金山纪事报》刊登了这样一则消息："一群勇敢的徒步旅行者刚刚完成了一次惊心动魄的登山之旅。"这支登山队由安塞尔、他的未婚妻弗吉尼亚·贝斯特和三个朋友组成。他们的目的地是一块名为"跳水板"的岩石，这块巨石横空探出，高出约塞米蒂山谷谷底约3500英尺。登山的过程艰辛且危险，更何况他们还要背很多设备上山：安塞尔带着6½英寸×8½英寸的科罗娜照相机和12块沉重的雷登全色玻璃干版[1]，加上两支镜头、两面滤光镜和一支木制三脚架。弗吉尼亚另外还带了一台电影摄影机。安塞尔计划爬上"跳水板"，从这个有利地形拍下半圆顶的巍峨峭壁。

他们一早就从约塞米蒂山谷出发。天气非常寒冷，残雪尚未消融，整个登山过程异常艰辛，有些地方实在太陡，他们只能互相借力，交替着攀登。安塞尔在路上也拍了不少照片，其中包括他所钟爱的、爬过无数次的盖伦·克拉克山。

这支登山队差不多在正午时到达"跳水板"。半圆顶的正面赫然耸立在他们面前，但尚未被太阳照射到。在等待最佳光线的过程中，他们吃了午餐，用雪水简单地洗漱了一番。安塞尔"拍了一张弗吉尼亚·贝斯特站在岩石边沿的照片，背景是广袤的山脉"[2]。终于等到合适的光线了，安塞尔开始寻找最佳拍摄位置。这并非易事，"跳水板上并没有太多空间可供选择：在我左手边是深渊，右手边则都是岩石和灌木丛。"[3]

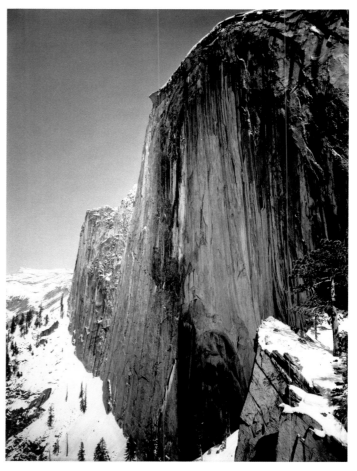

半圆顶正面磐石，约塞米蒂国家公园，加利福尼亚州，1927年。拍摄时使用了雷登8号（K2）黄色滤光镜。

查理·迈克尔与安塞尔在攀登"跳水板"，约塞米蒂国家公园，加利福尼亚州，1927 年。请注意安塞尔脚上的凯德斯牌篮球鞋，那是他偏爱的登山用鞋，在那个年代，这种鞋还有皮质的高筒。

从格里兹利峰顶拍摄的盖伦·克拉克山，约塞米蒂国家公园，加利福尼亚州，1927 年。

安塞尔用雷登 8 号（K2）黄色滤光镜进行了一次曝光，但他马上意识到将来印放出来的照片"可能难以表现出他此刻面对半圆顶的强烈情绪"。"在我脑海里，画面中应该有黑色的天空，阴影更重，远处有着清晰可见的雪线。"[④] 他把黄色滤光镜换成了雷登 29 号深红色滤光镜，略微增加了曝光度，用最后一张玻璃干版曝光 5 秒钟拍下了照片。随后，他们收拾行囊，开始下山。

安塞尔写道："我感到这次会有不一样的收获，但是等到那天晚上冲洗干版时才意识到这收获的重大意义。我第一次真正实践了'预想'（Visualization）！'预想'的意义不在于展现事物现实中的样子，而是它们当时给我何种感受，而我怎样把这种感受呈现在最终的照片中。当时真实的天空是浅蓝色的，阳光中的半圆顶则带着一点深灰色。深红色滤光镜戏剧化地加深了天空和岩壁的颜色。"[⑤] 在拍摄半圆顶的两年

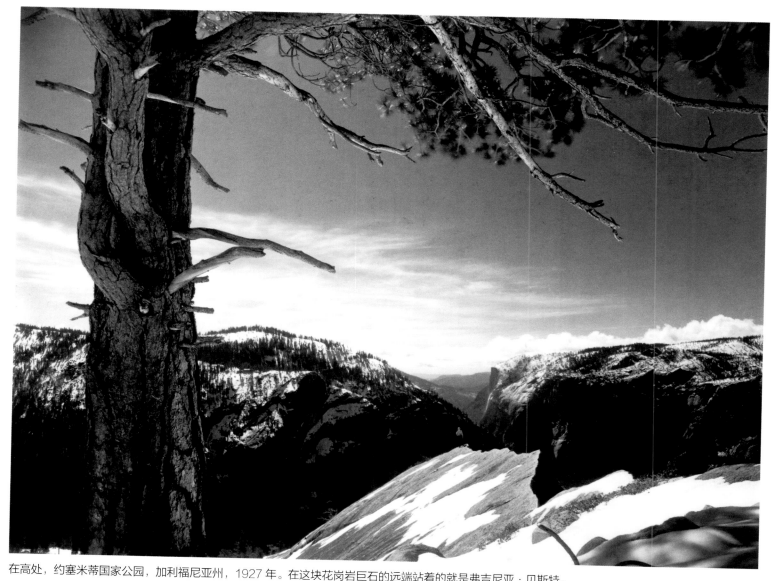

在高处，约塞米蒂国家公园，加利福尼亚州，1927 年。在这块花岗岩巨石的远端站着的就是弗吉尼亚·贝斯特。

前，安塞尔就购买了这面深红色滤光镜。他很满意自己新买的这个附件，还曾写信给弗吉尼亚说："我买了一面深红色滤光镜，它可以把天空变成黑色，在这样的背景下拍到的雪峰效果让人吃惊。"⑥

对安塞尔来说，这第一次"预想"实践是他"摄影生涯中最激动人心的时刻之一"⑦。之后，安塞尔每次拍摄前都会在脑海中进行预想。"预想"成为了安塞尔摄影哲学的基石。在他的摄影教学、讲座和讲述摄影技巧的专著中，他都会分享这一核心理念。《安塞尔·亚当斯摄影丛书》的第一卷《论照相机》的第一章名字就叫"预想"，文章开篇这样阐述："'预想'这个词涵盖的是摄影师运用自己的情感和心理因素来创作一张照片的整个过程。这是摄影最重要的概念之一。"⑧安塞尔特别强调，要拍出好照片必须要先掌握好摄影技术，即他经常说的摄影的"基本面"，才能把脑海中预想的画面转变成最终作品。

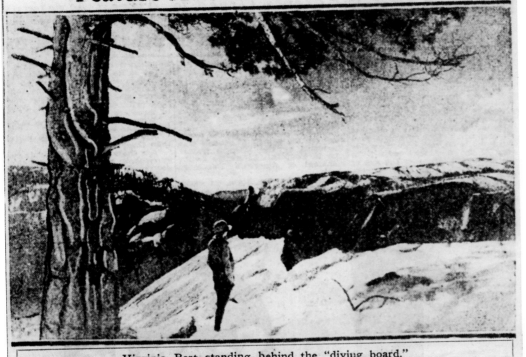

SAN FRANCISCO CHRONICLE

World's Highest Diving Board, 'Half Dome,' Feature Attraction at Yosemite Valley

Virginia Best standing behind the "diving board."

Stupendous Peak Above Mirror Lake Fails to Lure Most Intrepid Artist to Take Leap

YOSEMITE, April 17.—The world's highest diving board, built by nature near the south side of Half Dome, 3000 feet above Yosemite valley, is not expected to be used by even the most intrepid of natatorial artists during the coming summer. Projecting into thin air several thousand feet above the placid waters of Mirror lake, that vividly reflect the features of Half Dome, the "diving board" has long been a popular attraction for sightseers, not swimmers.

A party of daring hikers have just returned from a thrilling climb to the "board," among them Arnold Williams, who describes the trip.

TELLS OF CLIMB

"The party, consisting of Virginia Best, Charles Michael, Ansel Adams, Cedric Wright and I, departed from Yosemite valley early in the morning by way of the Glacier Point long trail. This was followed only a short way when we turned to the Sierra Point trail, only to leave the latter after climbing about a mile. From this point on we followed a rocky dry water course off the beaten paths. Later our party turned toward Half Dome. Here progress became increasingly difficult, necessitating the use of ropes as we approached the diving board.

LIKE DIVING BOARD

"This peculiar shaped rock abutting the south side of Half Dome looks exactly like a diving board. So sheer was the drop from this rock that some members of the party were well content to remain on substantial footing without venturing on the rock, as it projects out 200 feet from the sheer ledge. All of our party agreed the diving board was even more of a thriller than the famous Overhanging Rock on top of Glacier Point."

The party returned here with some of the first photographs ever taken in that section. They show the relation of the diving board to Yosemite valley, Half Dome and the distant High Sierra region.

《旧金山纪事报》，1927 年 4 月 18 日。这期报纸刊登了安塞尔登上"跳水板"的报道。

当我讲解《半圆顶正面磐石》时，我会先展示那张用黄色滤光镜拍摄的照片，看到这强有力的构图，观众总是会发出"哦"的声音来表示他们的赞赏与仰慕。然后，我再换上那张用深红色滤光镜拍摄的照片，这张贯彻了安塞尔"预想"理念的照片点燃了观众更大的热情，他们不禁会发出更响的"啊"的赞叹声。对于我来说，安塞尔神奇的地方在于：他可以拍出让很多摄影师引以为傲的照片，然后，只是简单地换一面滤光镜，他就可以把一张好照片变成一张真正伟大的照片。

　　拍摄这张照片的前一年，1926 年春天，安塞尔的音乐家朋友塞德里克·赖特在伯克利的家中举办了一个聚会，他邀请安塞尔带上自己的摄影作品前来赴会。塞德里克非常热切地希望介绍安塞尔与艾伯特·本德认识，后者是旧金山的一个商人，同时也是一位艺术收藏家。安塞尔回忆说："那次聚会的主题是音乐，但是塞德里克跟我说：'快给艾伯特·本德看看你拍的山岳照片。'"⑨本德被眼前的这个年轻人和他的作品深深吸引，他马上邀请安塞尔第二天见面详谈，并在第二次会面时建议安塞尔把在内华达山脉拍摄的 18 张照片集合成册，制作 150 册出版。他以每本 50 美元的价

安塞尔打印了《内华达山脉之帕美利安图片》一书在第一天的销售清单，并用铅笔做了备注。

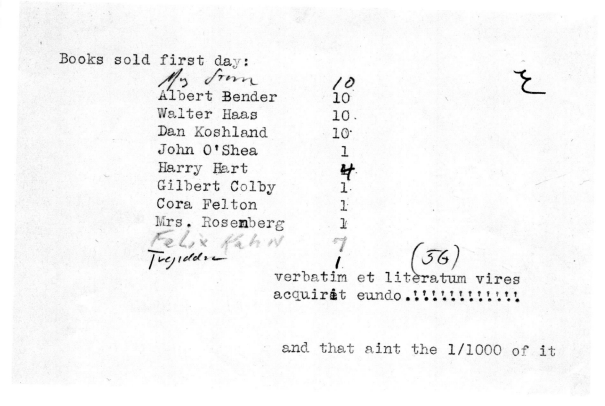

格预定了 10 本，并且马上拿起电话发动他的富豪朋友们一起预定。（如今这一版画册在拍卖市场上起价约 7.5 万美元。）画册尚未出版，一个上午就已经有了 56 册的订购量。

这是安塞尔人生的重要一步。通过卖画册赚到的几千美元让安塞尔坚定了放弃音乐、从事摄影的选择。事实上，靠教邻居家小孩钢琴、每小时赚几美元的生活是难以为继的。和弗吉尼亚订婚后的 6 年时间里，两人分分合合，也的确到了该完婚的时候，这笔钱刚好可以用来供两人筹备来年一月份的婚礼。这本画册收录的 18 张照片中包括了《半圆顶正面磐石》，现在看来，它是里面最具"现代感"的照片，预示着安塞尔今后的摄影生涯走向。

本德聘请了琼·钱伯斯·摩尔来负责画册出版事宜。她对画册出版有无贡献我们不得而知，只知道她坚持要把画册标题中的"照片"（photographs）一词换掉。她认为市场并不认可摄影这种艺术形式，所以最后画册被命名为《内华达山脉之帕美利安图片》（*Parmelian Prints of the High Sierras*）。这个书名让安塞尔一辈子都感到难堪，原因有二：其一，在西班牙语中，"Sierra"是复数名词，无需再加表示复数的"s"；其二，他觉得自己当时应该坚持用"照片"一词。据安塞尔回忆，1930 年摄影家保罗·斯特兰德就曾问他："你为什么不称它们为照片呢？"[⑩]

为了制作这本画册，安塞尔要印放 2700 张照片，这是个艰巨的任务。他选用了最容易找到的一种柯达

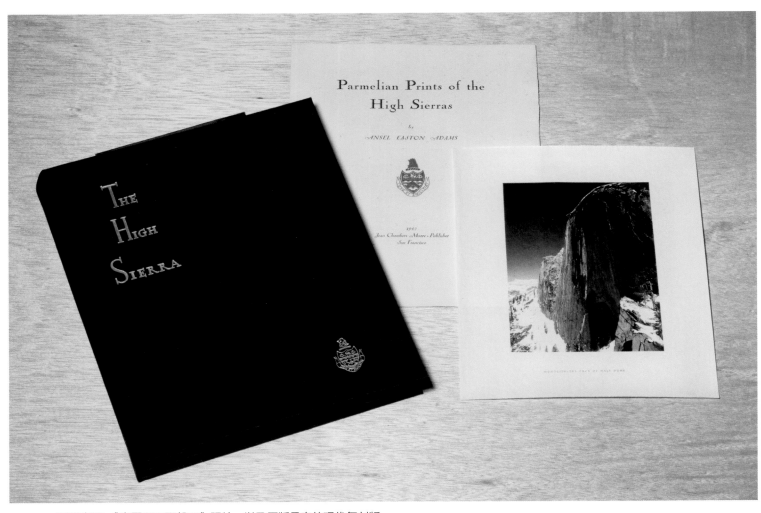

画册扉页、《半圆顶正面磐石》照片，以及原版函套的现代复刻版。

相纸——维塔瓦·雅典娜 T 级羊皮纸来制作这些照片。这种相纸轻薄、呈半透明状，并稍稍带有一点纹理。画册中的每张照片都被装裱在独立的纸质相框中，相框正面印有图片标题。画册的扉页、图版列表、出版者标记、纸质相框及图片标题等则由旧金山湾区的埃德温·格莱布霍恩与罗伯特·格莱布霍恩兄弟的出版社负责印制。可惜的是，出版社"把不少照片的标题都搞混了，等到发现时，预定的纸张也已经用完了"。[11] 因此，最终印刷出版的画册可能不到 100 册，确切的数量已不可考。

1927 年秋天，画册正式出版。每一册都配有黑色丝绸函套，上印烫金的书名，衬里是金色的锦缎。数年后，帮安塞尔写传记的好友南希·纽霍尔形容这本画册"装帧华美，且随着时间的推移没有变旧、变脏，反而愈发华美"[12]。

除了为画册印放《半圆顶正面磐石》之外，安塞尔也单独印放了不少该照片用于售卖和送人。他把每一张印放的照片都记录在册，一直记到 1930 年。基

安塞尔笔记本中的一页，记录了他印放的序号从 221 至 240 的照片。《半圆顶正面磐石》的序号是 222 至 227、234、238 和 240。除了《半圆顶正面磐石》这一标题外，还有《半圆顶的正面》和《半圆顶，正面》。

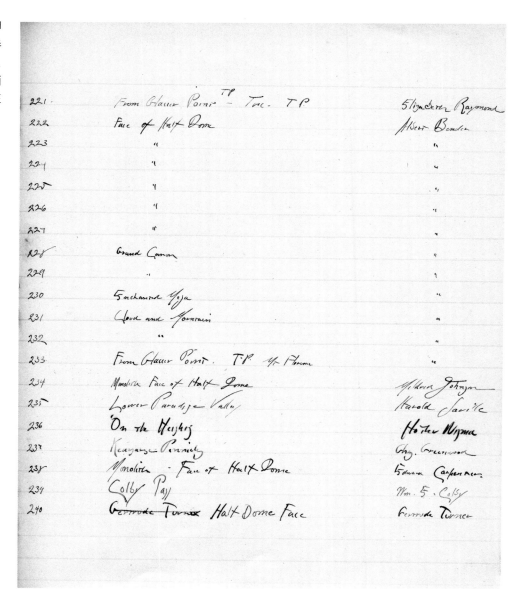

本上，安塞尔都是用黑色墨水笔草草地记录了下列情况：先是照片的序号，然后是照片名，最后是照片收受者的姓名。上面展示的这张记录单上，第 222 至 227 号列的都是艾伯特·本德的名字。他通常会购买好几张相同的照片，用来送给朋友和提升安塞尔的知名度。再往下看，买走第 234 号照片的是一位小提琴家米尔德雷德·约翰逊，安塞尔曾短暂地迷恋过她。安塞尔把第 238 号照片送给了他非常敬佩的诗人爱德

华·卡朋特。

1927 年春天，安塞尔寄了一张照片给作家莎拉·巴德·菲尔德，后者在 6 月 22 日寄来了一张感谢卡，开头几句是："看到半圆顶的正面那么生动地出现在我的眼前，你难以想象我当时有多激动。感谢你用照片呈现了这一切。"

一直到生命的终点，安塞尔都还在印放《半圆顶正面磐石》，印放出来的照片既有 6½ 英寸 ×8½ 英

THE CATS
LOS GATOS, CALIF.

June 22, 1927.

Dear Ansel Adams,

I cant tell you how thrilled I am to have the face of the Half Dome walk right up to our hill. And all through your magic. The picture seems to me much more impressive than when I first saw it. I sit looking at it for long times, fascinated and reminded of all the freat dramatic rocks I have ever seen. There are percipitous straight-dropping cliffs all along the way from Sorrento to Amalfi. You know them? And from such a rock as this must Sappho have taken her legendary leap to Death. So it is you are bringing me not only the face of the Half Dome but many memories and imaginations.

Erskine has gone North till the fourth of July but I know I can speak his deep appreciation, loving, as he does, every noble manifestation of Beauty.

Please be sure to let me know when you get home again. I am sure you would like knowing my dear Katherine and it goes without saying that she would recognize "the pilgrim soul of you" and hail you as comrade. So be sure to keep in touch with us, my dear boy. Your music still is vibrating in the big room and so you have left part of yourself behind you here forever.

I hope you'll have a jolly vacation and I shall often think of you.

Cordeally Your Friend Sara Bard Field

寸的小画幅照片，也有 51 英寸 ×40 英寸的超大画幅照片（这张超大的照片就挂在安塞尔位于卡梅尔的居所起居室内）。按照我的估算，安塞尔应该印放过 750 多张《半圆顶正面磐石》，都是源自这块 1927 年 4 月的雪山之行带回来的小小的玻璃负片。

1992 年的一天，我正在安塞尔的工作室，为他的新摄影集挑选照片。弗吉尼亚走了进来，告诉我说，她找到了几卷拍摄于 20 世纪 20 年代末 30 年代初的家庭电影胶片。我们找到了设备来放映这些画面。奇迹般地，画面上出现了那次攀登"跳水板"的旅行。安塞尔穿着他钟爱的灯笼裤⑬，背着 40 磅重的背包，戴着时髦的软呢帽，脚上则是一双凯德斯牌高筒篮球鞋，这双鞋也是他徒步登山时最爱穿的。

这支登山队在厚厚的积雪中费力穿过险峻的勒孔

特峡谷，用细绳索互相牵拉着，艰难地到达"跳水板"。弗吉尼亚毫无畏惧地站到了跳水板的花岗岩尖角上，并开心地向队友挥手。有着这样同甘共苦的经历，难怪安塞尔会把最早印放出来的半圆顶照片送给这位勇敢的女友。

拍下《半圆顶正面磐石》的时候，安塞尔25岁。当他80岁时，他还是能回忆起那次徒步和拍摄的经历，每一个小细节都历历在目，仿佛半个多世纪一瞬而过而已。安塞尔一生中拍过数百次半圆顶，每一次都不太一样，或是在月夜，或是在多云天或下雪天，他也会拍半圆顶上的树、花，甚至鹿和人。1978年，在最后一次约塞米蒂摄影工作坊年度活动中，他和自己的摄影助理约翰·塞克斯顿谈到了1927年那次拍摄半圆顶的经历。根据约翰的说法，安塞尔当时笑着吐露了内心的想法："也许拍完那张照片后，就不应该再拍它了。"[14]

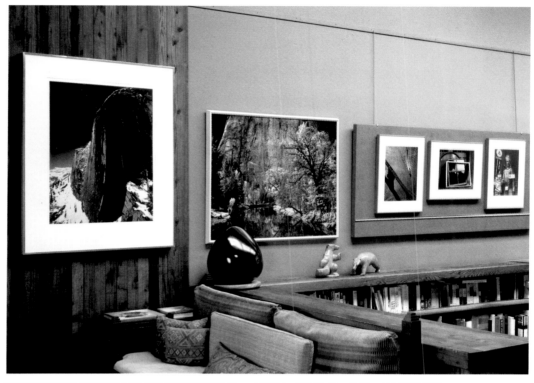

安塞尔居所起居室里超大的《半圆顶正面磐石》，卡梅尔，2012年。约翰·塞克斯顿摄。

弗吉尼亚带着16mm电影摄影机和远摄镜头在丹纳山上，内华达山脉，加利福尼亚州，约1927年。（迈克尔·亚当斯与珍妮·亚当斯收藏）

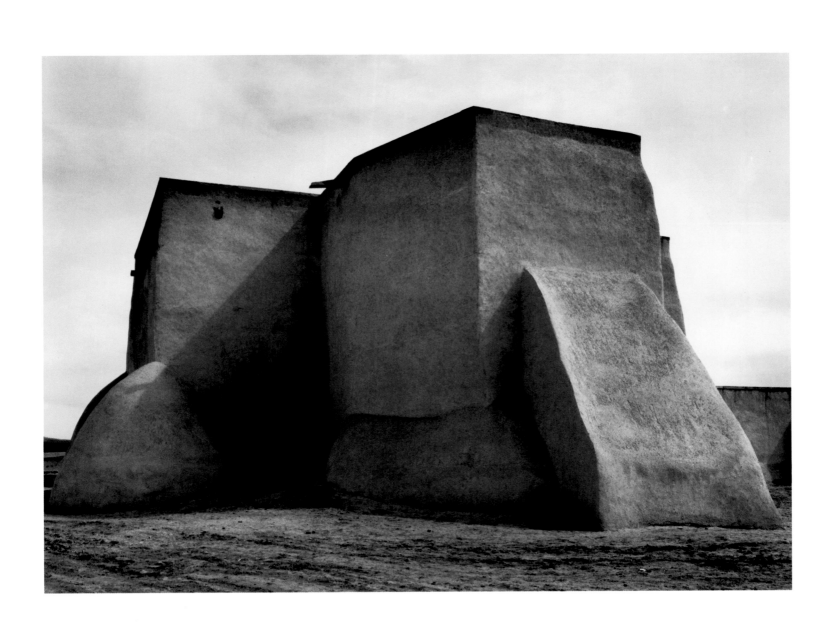

4 圣方济各教堂，陶斯牧场，新墨西哥州，约 1929 年

"我不曾看过一张关于陶斯牧场的这座教堂的照片，"安塞尔写道，"直到 1927 年第一次看到这座教堂，我才发现它竟是如此的宏伟壮观。不过那一次我并没有拍下它。教堂的正面就给人留下深刻的印象……前低后高的夯土结构让它成为了美国最具标志性的建筑之一。有不少画家和摄影家都以它为对象进行了创作。我忍不住也想挑战一下。"①

这座教堂离陶斯普韦布洛*约四英里，始建于 1772 年。在安塞尔的照片中，教堂成为一种"光线的体验"②。建筑物"实际上并没有那么大"，安塞尔写道，但它显得"巨大无比"。拍摄时安塞尔选择了一个特别的角度，并且选用了只对蓝、绿光线敏感的分色片③，所以照片出来的效果是：天空呈现白色，阴影变得柔和。他并没有像平常那样加一面滤光镜以让天空颜色变深："拍的时候好像有温柔的小天使在我耳边说：'不要用滤光镜。'于是我便言听计从了。深色的天空会削弱当时那种光线的感觉。"④

安塞尔的画家好友乔治娅·奥基夫画过四幅关于

*编者注：普韦布洛（Pueblo）在西班牙语中意为"村落"。第一批探索北美洲西南部的西班牙探险家用这个词来描述这一地区的印第安村落，这些村落由样式独特的土坯房组成，具有上千年的历史。其中，新墨西哥州陶斯镇的普韦布洛保留了最完整的土坯建筑群，它也因此吸引了许多艺术家前来进行创作。

牧场教堂 1 号，1929 年。乔治娅·奥基夫绘画作品。

这座教堂的作品。其中一幅作品从正后方直视这幢米色的建筑物，让其在淡蓝色的天空映衬下呈现出清晰的轮廓。1931 年，在摄影师保罗·斯特兰德拍下的照片里，教堂后方的天空中飘浮着低垂的云彩。安塞尔是在多年后才看到这两位好友的作品，但妙的是三个人呈现这座教堂的方式很相似。

拍摄这张照片，安塞尔用的是 6½ 英寸 × 8½ 英寸的科罗娜照相机，再加上一支 8½ 英寸的镜头（这套装备正是他 1927 年拍摄《半圆顶正面磐石》这张照片时所使用的；参见本书第 3 章）。他写道："好像没有经过思考和犹豫，我就把三脚架固定在那个位置进行拍摄了。"[5] 在什么位置架设照相机，这对于安

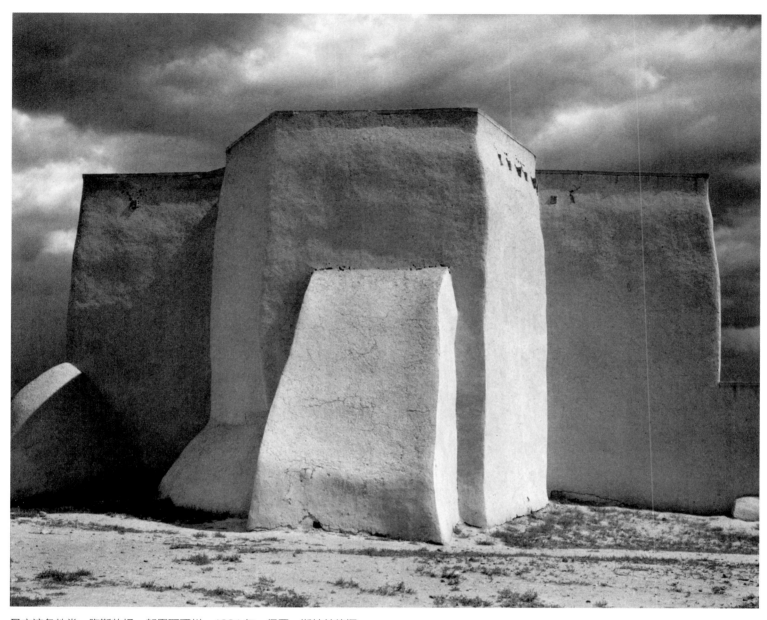

圣方济各教堂，陶斯牧场，新墨西哥州，1931 年。保罗·斯特兰德摄。

塞尔来说完全是一种直觉反应。他的朋友，同为摄影师的爱德华·韦斯顿形容这种直觉反应是"最强的观测方式"。乔治娅·奥基夫也对安塞尔的这种能力印象深刻，她说其他人一看到安塞尔架好机位，马上就把自己的三脚架也放在他的旁边，因为他们知道安塞尔已经找到了拍摄的"最佳位置"⑥。多年后，安塞尔第二次拍摄这座教堂，他用紧凑的构图让这座土坯结构的建筑物呈现出一种凝重、沉郁之感，这和早年

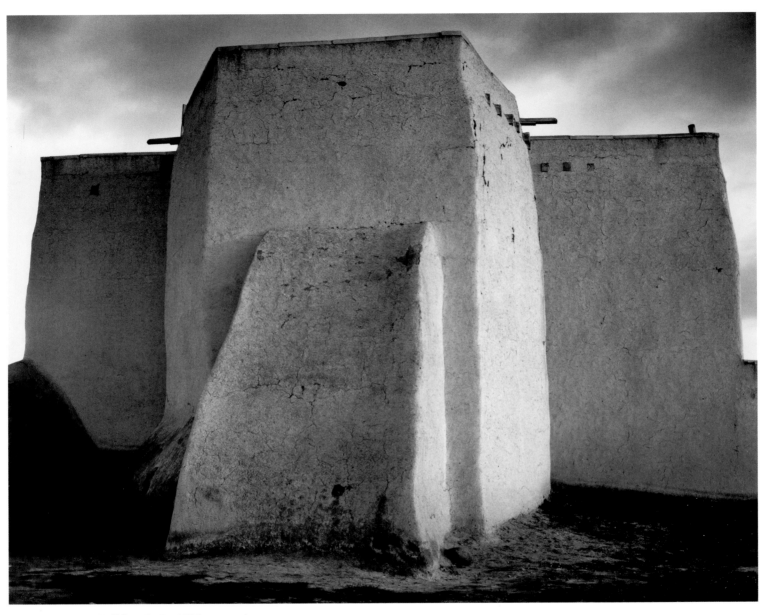

圣方济各教堂，陶斯牧场，新墨西哥州，1941 年。

的那个版本完全不同。

安塞尔爱上了美国西南部这片土地。20 世纪 20 年代末，他频繁造访此地。在 1928 年的一次旅程中，他遇到了著名作家玛丽·奥斯汀，两人彼此钦慕。除了她身上的强大气场，安塞尔还形容她像一颗"桃子"，有着"非常温暖、宽容的心"[7]。他们商量着一起合作完成一本关于陶斯普韦布洛印第安村落的书，玛丽撰文，安塞尔配照片。对于安塞尔来说，这次合作是他在旧金山以外打开知名度的好机会，因为奥斯汀在美国已经是名作家了。

《陶斯普韦布洛》一书，1930 年。

想要进入普韦布洛进行拍摄并非易事，还好他得到了梅布尔·道奇·卢汉（安塞尔当时借宿在她家）的印第安丈夫托尼·卢汉的帮助，才获得允许进入村子拍摄一周（1929 年）。安塞尔描述普韦布洛"令人惊叹——层层叠叠的土坯古屋足有五层楼高，远处则是高耸的陶斯峰"⑧。他兴奋地写信给他的挚友和资助人艾伯特·本德（1927 年安塞尔第一次来到美国西南部就是在本德的带领下）："看看你干的好事，这一切都开始于你把我带到圣菲来！"⑨

这本装帧精美的书以对开本⑩的尺寸出版发行，文字由玛丽·奥斯汀撰写，里面配有安塞尔的 12 张照片。每本书都由黑兹尔·德雷斯用皮革和亚麻等材料手工装订而成；而瓦伦蒂·安吉洛则设计了封面的木刻雷鸟图案以强调其优雅感。该书的文字部分由当时旧金山最好的出版社——格莱布霍恩出版社印制，而威廉·达松维尔则用溴化银乳剂涂布了一千多张相纸，安塞尔在这些相纸上印放该书用的照片。

这书总共印制了 108 本，每一本都有安塞尔和奥斯汀的签名，其中 100 本有编号，8 本是作者样书。因此，安塞尔起码得印放 1296 张照片。这个过程非

托尼·卢汉，陶斯普韦布洛，新墨西哥州，约 1929 年。

常折磨人，再加上没有专业的暗房，他只能在家里的地下室来印放这些照片。他知道这会是一次挑战："接下来印放照片的工作量非常大，但我相信应该能完成。"[11] 为了尽快完成任务，他省去了对照片进行局部遮挡或局部加光的工序："这些照片都是直接印放而成的，没有多余的暗房修饰。"[12]

安塞尔写信给博蒙特·纽霍尔称："《陶斯普韦布洛》这本书里面的照片，不管是印放过程还是最后出来的效果，我都非常满意。"[13] 这些负片绝大部分都拍摄于 1929 年，属于他"从画意摄影转为直接摄影"[14] 前的最后一批作品。大部分照片拍的都是普韦布洛的平常景致，但有两处地方除外：一处是前面讲到的圣方济各教堂；另一处则是北宅，光线照射在这片数层楼高的建筑物的外立面上，背景则是陶斯山的黑色剪影。

12 张照片中，有 3 张拍摄的是陶斯当地的印第安原住民，包括托尼·卢汉[15]。其中一张照片拍的是一个正在扬谷的印第安妇女。多年后，弗吉尼亚看到这张照片，她觉得照片中的女人不大自然，带着摆拍的痕迹。安塞尔尴尬地承认是自己教她摆出这一姿势的。

1930 年 12 月初，《陶斯普韦布洛》出版了，但其出版几经波折。玛丽·奥斯汀先是抱怨在书的跋页上很难签名："在这种纹理的纸上面写字，很难留下清晰的字迹。"后来她又说"没有足够的空间"书写大的"花体字签名"。[16] 还有一个问题是印刷：格莱布霍恩出版社因为没有足

够大的印刷机来处理这样的大开本，导致印刷出来的文字没有对齐，之后只能全部重印。但对这本书的出版产生最大影响的是1929年10月美国经济"大萧条"的到来。一本装帧奢华、定价高昂的书籍在这个时候出版绝对不是最佳选择。

就像三年前安塞尔出版第一本画册《内华达山脉之帕美利安图片》（参见本书第3章）时一样，这次的书甫一面世，艾伯特·本德马上就慷慨解囊，购买了10本。书的定价是75美元，在当时属于非常高的价格。安塞尔对本德心怀感激。1931年1月，安塞尔因感冒卧床休息，他抱病写了一封信给本德："《陶斯普韦布洛》花了很多心思才成功出版，很大程度上是得益于好朋友的细心关照和慷慨赞助。虽然书页上写着要将此书献给印第安人，但在精神上我最想感谢的人是你。"⑰

《陶斯普韦布洛》是20世纪出版的最精美的书籍之一。它是安塞尔第一本正式出版的书，同时也可能是他所出过的品质最高的一本书，因为书里的照片都

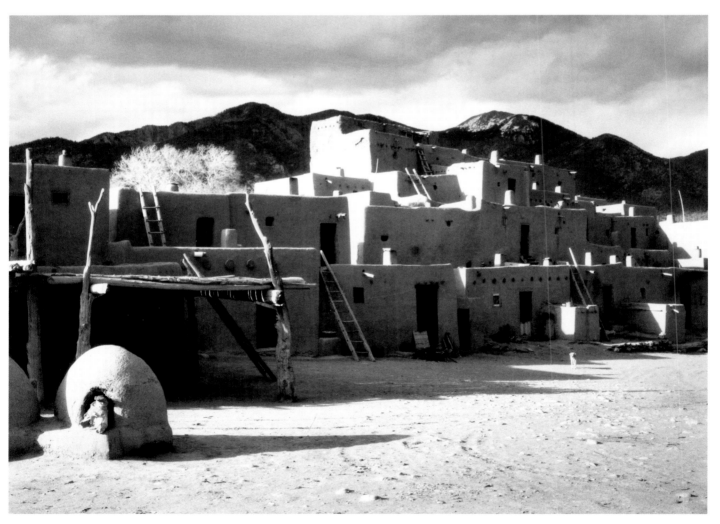

北宅与陶斯山，陶斯普韦布洛，新墨西哥州，约1929年。

扬谷，陶斯普韦布
洛，新墨西哥州，
约 1929 年。

是他亲手印放而不是机器翻印的。[18] 他写信给玛丽·奥斯汀："这本书的美，超越了我对完美的期待。"[19]

由知名作家撰写文字，并且请最好的印刷商和设计师进行制作，这是安塞尔之后惯用的出书模式。他一生中共出版了40多本著作。不管是讲述摄影技巧的书或是供人闲暇时欣赏的摄影画册，每一本都各具特色且制作精良。

《陶斯普韦布洛》在两年之内就售罄了，但是钱款却没有那么快到账。安塞尔得经常写信给玛丽，向她保证只要支票一到就马上给她汇款。这本书原定的印刷数应该是108本，但是8本给安塞尔的样书估计最终没有印制。20世纪70年代初，安塞尔把编号为"1"的书卖给了一个收藏家。目前这一版书大部分都被收藏在公共机构，如果你看到市面上有这一版书在流通，估计价格会在8.5万美元以上。1977年，利特尔与布朗出版社重新出版了该书，印数为950本。就算是这个版本的书现在市面上流通的也很少，每一本起码可以卖到3000美元以上的高价。

美国西南部对安塞尔有着巨大的吸引力，在1928年写给弗吉尼亚的一封信里，安塞尔这样描述他的感受："这个地方一切都那么美好，不管是天空、山脉还是居住在这里的人们。对这块土地我已经爱得'无可救药'了。"[20] 这个地方也提供了安塞尔新的拍摄对象——建筑和人物——这些都是内华达山脉所没有的，对此安塞尔这样写道："丰富的创作元素多得超过想象。"[21] 在开车穿越圣菲北部小镇的旅程中，他给弗吉尼

安塞尔（左）、弗吉尼亚（右）与艾伯特·本德（中），约1928年。

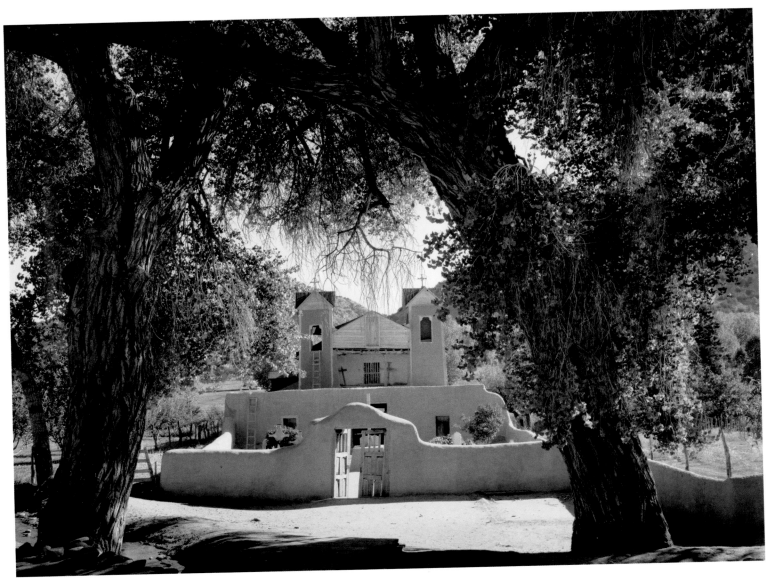

奇马约教堂，新墨西哥州，约 1950 年。

亚写信说："我们走进墨西哥人和印第安人的教堂和居住地，太令人兴奋了，我已经拍了 50 多张照片。"[22] 他觉得这是一块被严肃艺术家们所忽视的土地。"没有什么景致比这里的古老市镇和广袤山脉更适合拍照了，"他补充说，"但现在还没有人这样做过。"[23] 他还说："这里就像早年刚被艺术家们发现的内华达山脉一样，充满了机遇和挑战。"[24] 之后的 50 多年里，安塞尔经常回到这片土地，他在这里拍摄的照片在质和量上仅次于其拍摄的内华达山脉。

早在 1928 年，安塞尔就甚至考虑过举家搬迁到美国西南部，他写信给弗吉尼亚："直觉告诉我，当你看到这片地方时，你会比我更加为之倾倒。"[25] 玛

丽·奥斯汀表示可以出售自己在圣菲的居所旁的一块地给他们。这大概要花费"三四百美金，然后再花两千美金盖个漂亮的土坯房"[26]。不过，当安塞尔与弗吉尼亚最终决定搬离旧金山时，他们并没有选择在美国西南部落脚，而是把房子建在了加利福尼亚州的卡梅尔。他们在卡梅尔的房子里堆满了从西南部收集来的印第安篮子、陶器和纺织品。现在这座房子里住着他们的儿子迈克尔及其妻子珍妮。

一踏进房子的前门，你就会看到地上精心摆放着阿科马人和祖尼人制造的印第安陶罐，之所以放在地上，是为了防止它们在地震中受损。壁炉台上装饰着不少印第安篮子，而起居室的地板上则盖着色彩斑斓的纳瓦霍人编织的地毯。当迈克尔走到门口迎接你时，你会吃惊不已，因为他的长相实在是和他父亲太像了，以至让人觉得时间好像静止了似的。

安塞尔与弗吉尼亚在他们家的起居室，卡梅尔，加利福尼亚州，约1975年。艾伦·罗斯摄。

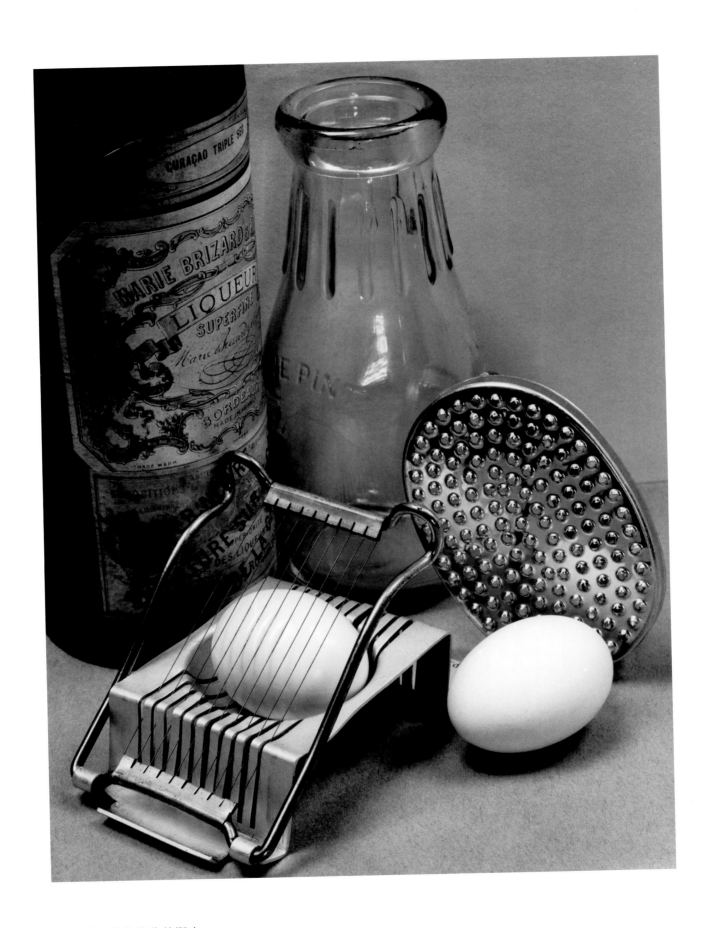

5 静物，旧金山，加利福尼亚州，1932 年

1974 夏天，安塞尔的工作台上堆了 1000 多张印放好的照片，确切地说是 1296 张照片。这些照片是为了出版安塞尔的《作品集 6 号》而准备的，这其中的一大叠照片印的就是《静物，旧金山，加利福尼亚州，1932 年》。当安塞尔从我身边走过时，我一时嘴快告诉了他，我并不是很喜欢这幅作品。他并没有吃惊，而是回答我说："亲爱的，这是一张非常重要的照片。"他耐心地向我描述了当时的拍摄情况：先得把这些物品摆放好，拍摄的过程中不但要表现出玛丽·白莎酒瓶标签上的各种复杂细节，也要呈现出牛奶玻璃瓶的坚硬度和透明感；不但要记录下铝制咖啡过滤器表面反射的光泽，也要描绘出不同鸡蛋（剥壳

和不剥壳）表面的细微差别。这张照片是安塞尔不断钻研摄影技术、不断追求精进的实证。

那时候，我担任安塞尔的助理才一个星期。我的工作任务之一是整理物品，第一步就从收拾安塞尔的工作室开始。在一箱箱的旧照片里，我找到了一张小照片，拍的是花朵。这应该是安塞尔在得到人生第一台照相机后的第二年（1917 年）拍摄并印放的。这张小照片很珍贵：尺寸只有 3¼ 英寸 × 4¼ 英寸，用的是亚光的奶油色相纸，粘在一张象牙色纸上，边缘再用一张褐色纸做装饰。照片中，一束郁金香被很随意地插在一只蛙形花瓶里，和安塞尔工作台上的静物照有着很大的差异。

希帕蒂娅之死，1926 年。威廉·莫滕森摄。

"f/64 小组"的摄影团体。社团名称源自摄影镜头的光圈数值，这一级光圈可以获得极大的景深和极好的清晰度。该团体主张"走一条和画意摄影完全相反的道路"③，他们用光面相纸代替亚光相纸，装裱照片也只是用白色的纸板，而不是像以前那样用装饰繁复的精美相框。

安塞尔的郁金香小照片很容易被误认为是木炭画或者铜版画，但第 64 页那张静物照片则一看就是摄影作品。"为了拍这张照片，花了几乎一整个晚上的时间，"安塞尔写道，"为了让照片呈现出一种简洁、光亮之美，完全摒弃了画意摄影派那种繁复的装饰。"④ 安塞尔非常清楚："所有那些模糊处理的手法，都会损害作品的细节，让最后呈现出来的照片缺乏一种纯粹性。"⑤《静物》这张照片完美地贯彻了 f/64 小组的创作原则。

f/64 小组成员同时强调，最值得拍摄的对象应该是日常生活中那些常见的简单物品，比如安塞尔在自家庭院里拍摄的《剪刀与细绳》："大太阳下，剪刀被放在一块黑色的毯子上，而照相机则架在它的正上方……在剪刀上方抛下细绳，这个过程重复了好几次。"⑥

另外一幅代表性作品则是《玫瑰与浮木》。"母亲兴高采烈地从花园里为我摘来一支浅粉色玫瑰，这朵花马上勾起了我的摄影欲望。"⑦ 安塞尔写道。他从附近的贝克海滩找来了一段浮木用来放置玫瑰——换作是画意派的摄影师估计会找一块黑丝绒。拍摄时，安塞尔没有人工打光，用的是从一扇朝北的大窗户透进来的自然光。

他还拍了旧金山渔人码头生锈的锚，并把这张照

安塞尔摄影风格的改变，应该是受到了好几个方面的影响，但最关键的一点就是那时他已经决定彻底放弃画意摄影。这种风格起始于 19 世纪 60 年代，主旨是用摄影来模仿绘画，喜用柔焦等处理方式，印放工艺也非常复杂。安塞尔形容这种摄影作品是"令人不快的垃圾"①，他认为画意摄影"好像追求的是越不像摄影越好"②。

1932 年，他和爱德华·韦斯顿、伊莫金·坎宁安以及旧金山湾区另外几位摄影师组建了一个叫做

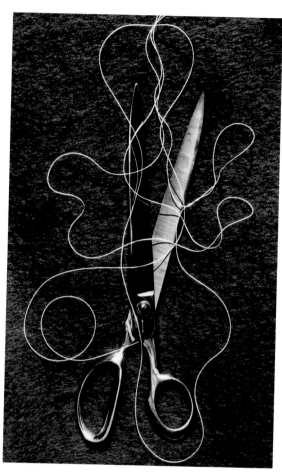

剪刀与细绳，旧金山，加利福尼亚州，约 1932 年。
安塞尔有时会将照片倒过来进行装裱，此时剪刀的头
就是朝下的。

玫瑰与浮木，旧金山，加利福尼亚州，约 1932 年。

渔人码头的锚，旧金山，加利福尼亚州，1931 年。

木板与蓟，旧金山，加利福尼亚州，1932 年。

影教学书供他参考，唯一的学习方式就是不断尝试，从失败和错误中积累经验。1935 年，他决定改变这种状况："我认为应该有人写一些简明扼要的教学书来介绍直接摄影的基本概念和手法。于是我就做了尝试。"[9]《照片制作：摄影入门》[10] 马上就取得了成功。甚至连艾尔弗雷德·施蒂格利茨也对此书赞誉有加："我迫不及待地想告诉你，这本书让我非常喜欢。它既简单又睿智，让人对摄影世界不再望而却步。"[11]

写书之后，紧跟着的就是讲座和教学。1940 年，安塞尔开办了第一个摄影工作坊。"汤姆·马隆尼[12] 邀请我主持《美国摄影》杂志于 1940 年夏天在约塞米蒂国家公园的论坛活动。"[13]12 名幸运的学生与安塞尔以及被安塞尔邀请来一同授课的爱德华·韦斯顿一起，共度了一周的时间。从 1955 年开始，安塞尔每年都在约塞米蒂国家公园举办一次摄影工作坊。他是一位天生的摄影导师，他的热情和友善让每个人都安心自在。他对摄影技术的解说并不是那么容易领会，但安塞尔擅长的是如何启发学生。这项年度摄影工作坊活动一直持续到了 1981 年，数千名学生接受了他的教学指导。有时候这些学生碰到我，还会自豪地和我讲述他们和安塞尔亲密接触的那段时光。

1978 年，为了筹备《作品集 7 号》，工作台上又一次堆满了照片，《木板与蓟》这张照片也在里面。那个时候我已经和安塞尔一起工作了一段时间，开始懂得保留自己的看法，不会轻易露怯说自己"看不懂"他的照片。不久后的一天，当我正在旧金山现代艺术博物馆内参观时，我在博物馆后厅瞥见了《木板与蓟》这张被印放成 8 英寸 ×10 英寸大的照片。我凑近细看，照片的细微影调就像是在对人轻声细语，

片放进了 1936 年在凯瑟琳·库赫旧金山画廊举办的摄影展里。库赫惊讶于这张照片竟然找到了买家，她说安塞尔"能让这种类型的照片变得生动，必须得有着过硬的技术。否则这样的照片就会变得特别空洞乏味……在我看来，他是 20 世纪技术最娴熟的摄影师"[8]。

安塞尔完全是自学成才的。那时候也没有什么摄

《泥山，亚利桑那州，1947年》被废弃的负片，该照片曾被收入《作品集5号》中。

那种静谧的美好让我彻底折服了。随着时间的推移，我开始慢慢懂得欣赏安塞尔在 f/64 小组时期拍摄的照片了。那些我本来觉得古怪的被摄对象，比如生锈的锚和毯子上的剪刀等，都变得鲜活可爱起来。这些变化的产生，可能是因为我对摄影的眼界变开阔了，也可能是安塞尔对这些事物的热忱慢慢影响了我，或者两者皆是吧。

有一天，当我走进安塞尔的工作室，他一开口就说："猜猜我今天早上干了什么？"然后他就兴高采烈地跟我描述他怎样把《作品集5号》与《作品集6号》[14] 中的 20 幅作品的负片"废"掉了。他把

束之高阁的用来废除支票的机器拿出来，用小圆点打出"CANCELLED"（意为"废弃"）的字样（通常位于画面中央），以这样的方式"废"掉了这些负片。他看起来那么开心，我都不好意思问他："那如果以后要展览或者再出书，该怎么办？"

现在这个年头，只要有 Adobe Photoshop，就可以轻易地修复照片。但因为安塞尔一时冲动之举，接下来的 30 多年里，我们经常得翻箱倒柜寻找这些负片被弃掉之前印放的剩余的照片，好些时候都是无功而返。那次事件之后，安塞尔再没用过这台废除支票的机器，这个玩意儿后来不声不响地消失了。

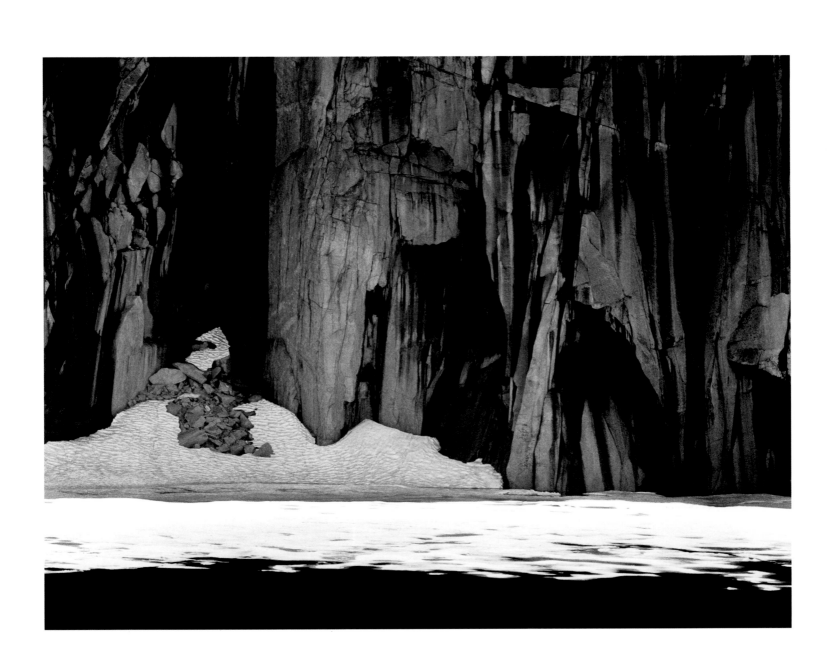

6 冰湖与悬崖，内华达山脉，加利福尼亚州，1932 年

"当我们行进在卡维亚峡谷之中时，"安塞尔写道，"我被眼前的这个悬崖湖深深地吸引住了，它是那么静谧，好些部分都被美丽的冰层覆盖着，而背景则是黑黝黝的雄鹰童子军峰，我的脑海中清晰地浮现出好几个画面。"①

这是 1932 年的 8 月份，西岳山社组织了长达四周的年度高山之旅，安排其成员在登山远足活动中欣赏内华达山脉的壮丽风光。高山之旅宣传要让每个参与者在活动中获得教育，"成为野生环境的守护者"②。不过由于成员之间彼此熟悉、志趣相投，这更像是一次朋友的聚会。这支多达 200 人的队伍每天行进 15 英里，里面还有救助人员以及驮着各种行李、装备甚至铸铁炉的骡子和马。白天他们爬山、徒步，晚上则围着篝火表演音乐和戏剧节目。这一年度登山远足活动开始于 1901 年约翰·缪尔执掌西岳山社时期，慢慢地成为了大家都乐于参与的传统节目。

安塞尔第一次参与这项活动是在 1927 年。第二年他就被任命为活动的官方摄影师，到了 1930 年，他晋升为活动执行助理，需要制定每一天的行进路

安塞尔参加西岳山社高山之旅时的野营照片，内华达山脉，加利福尼亚州，1932 年。注意看安塞尔那排漂亮的假牙。安塞尔当时尽管只有 20 多岁，但牙齿却已坏到不行，他在牙医的建议下全部换成了假牙。

安塞尔参加西岳山社高山之旅时的野营照片，内华达山脉，加利福尼亚州，约 1932 年。弗朗西斯·P. 法克尔摄。

线。1932 年的这次旅行集中在内华达山脉的南麓，包括了红杉国家公园的卡维亚山，这一区域是安塞尔熟悉且热爱的。和他同行的有妻子弗吉尼亚·贝斯特、他的钢琴及摄影知音塞德里克·赖特以及海伦·勒孔特。安塞尔和海伦在 1924 年、1925 年也一起爬过内华达山脉南麓（参见本书第 2 章）。

安塞尔拍摄悬崖湖时，弗吉尼亚正在冰冷的湖水里游泳，这些湖水正是背景中残余冰川融化的雪水。他总共拍了六张照片，但那张被安塞尔命名为《冰湖与悬崖》的照片无疑是其中最成功的。纽约现代艺术博物馆摄影部主任约翰·萨考夫斯基曾写道："在我看来，这张照片不仅仅是六张照片中最好的一张，而且是他整个摄影生涯中最重要的照片之一。尽管如此，其余五张负片也并非泛泛之作，大部分摄影师如果能拍到类似的照片都足以引以为豪了。"③

对页：《冰湖与悬崖》的不同版本，安塞尔最喜欢的版本是左上角的这张。

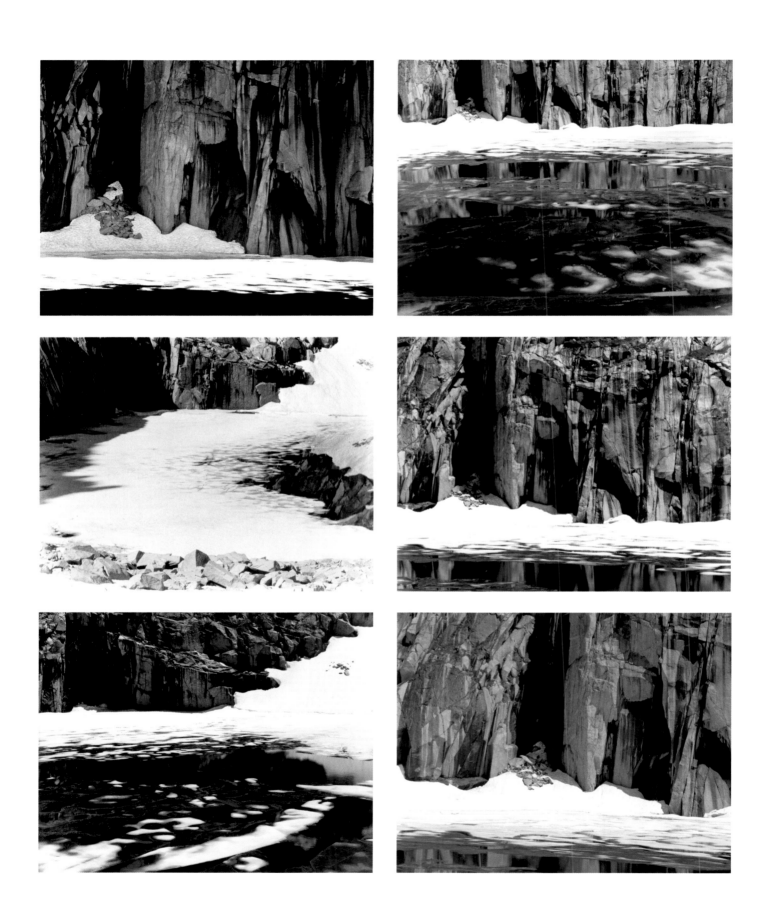

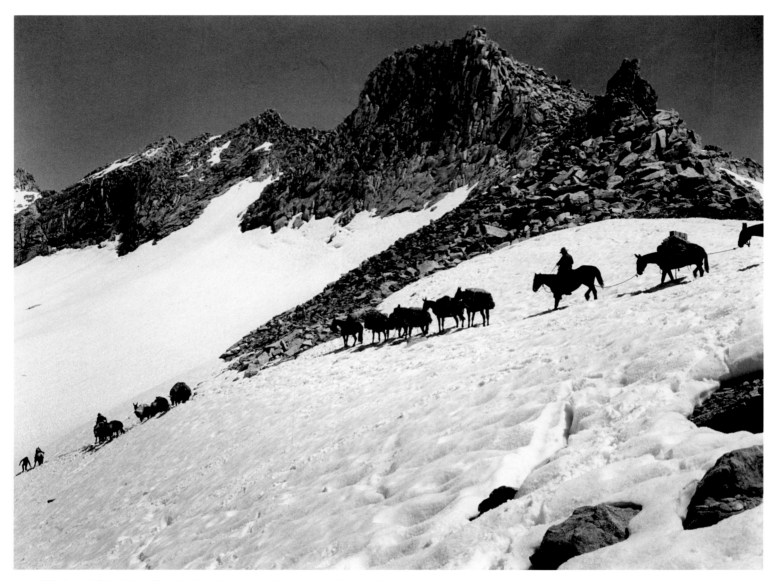

西岳山社高山之旅中驮运补给的骡马队伍通过伊丽莎白山口，加利福尼亚州，1932 年。

1933 年的《西岳山社通讯》记录了 1932 年这次艰苦卓绝但又充满欢声笑语的徒步活动中的见闻。④例如，凌晨四点半，大家都还蜷缩在温暖的睡袋里，就听到一个声音在大声叫嚷："每个人都起来！起床了！起床了！"可是睁开眼，大家看到的却是"一块块浮在水桶里的冰"，这真是能把最热心的露营者的热情都给浇灭啊。那年夏天，他们在行进的过程中还意外地遇到了很多积雪路段，有些地方"雪都快要没过脖子了"⑤。

为了穿越福雷斯特山口，30 名志愿者花了一天的时间铲掉了如山的积雪，给其他成员和驮东西的骡马打开行进通道。在海拔一万两千英尺以上的地方铲雪，这是何等的辛苦，简直就是一个壮举。但是辛苦付出后得到的奖励也是无与伦比的："夜晚，在美丽

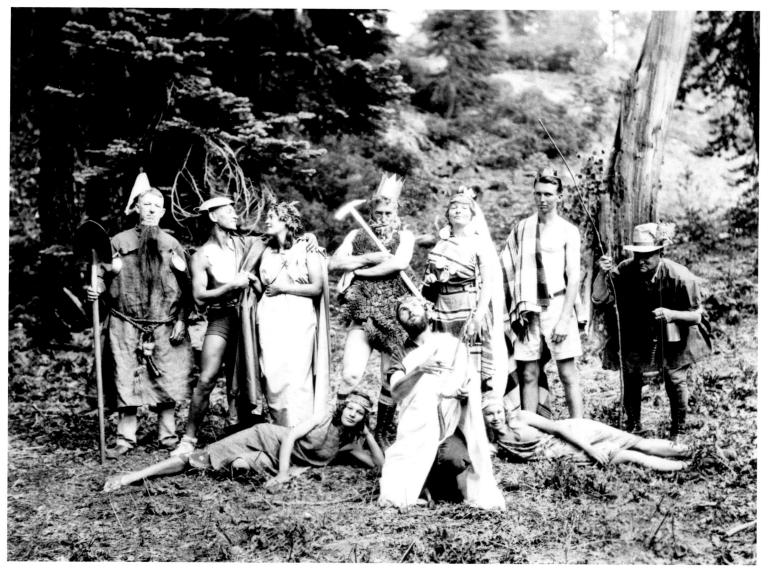

西岳山社高山之旅中队员表演戏剧《精疲力竭》，加利福尼亚州，1932 年。前排中的安塞尔扮演的是行程精灵。

的斯芬克斯河旁，满月的月光倾泻在森林过道间，明亮的星星近得就像挂在树尖上。"⑥

安塞尔为这次高山之旅的晚间余兴节目写了不少戏仿古希腊悲剧的戏剧小品。其中两场戏《精疲力竭》和《跋山涉水的女人》在 1932 年上演。表演用的服装都是就地取材。演出《精疲力竭》时，安塞尔煞有介事地戴上常青藤编织的皇冠，穿上长袍，拿着

"用弯木和钓鱼线"⑦ 做成的七弦琴，绘声绘色地出场亮相。

安塞尔手写的剧本是这样开始的：

序言
从前俄耳甫斯弹奏他的黄金竖琴
树和石头都受到感化

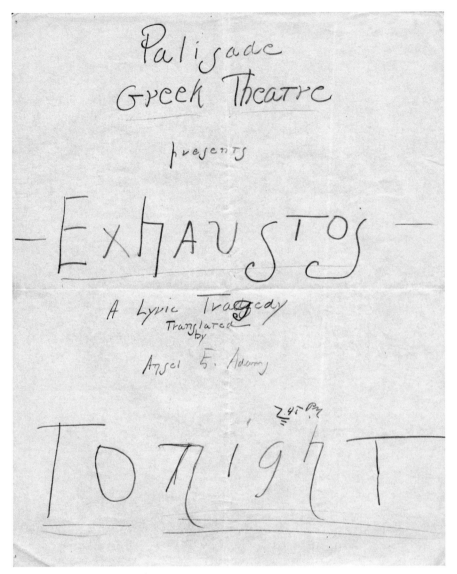

安塞尔手写的海报，预告晚上 7：45 将会有一场名为《精疲力竭》的演出，这场演出是"由安塞尔·E.亚当斯翻译的抒情悲剧"。

在山丘上随着音乐有节奏地移动

但是当我拨动琴弦、构思剧情

我却发现自己不知道

该写严肃的悲剧还是欢乐的爱情喜剧

以及如何处理随之而来的悲伤和欢乐

他们说戏剧是爱神和云神的第二个家

带着这种明确的目的

希腊的辉煌满足了内华达的渴望

就像蚊子吸到了久违的血

精疲力竭

谢天谢地，这是一出独幕剧

但是有三个场景

国王，精疲力竭的德黑德罗斯

王后，精疲力竭的希特罗内拉

国王之子，消化不良的王子科米萨罗斯

来自蓬恰的赖克里斯波斯

国王之女，克莱汀内克拉

渔夫，奥格泰隆尼

国王的幕僚

克里默斯

国王的侍从

精疲力竭的男人们的合唱

烈日暴晒下的女人们的合唱

行程精灵

场景一：8000 英尺海拔的帐篷里

场景二：东部沼泽

场景三：北部峭壁之巅

惠特尼山的西面山坡，内华达山脉，加利福尼亚州，1932年。据安塞尔所述，登山队登上了山顶的中部。

1932年的高山之旅中还包括了一次"艰苦卓绝"[8]的午夜登山（借着月光和手电筒），目的是登上海拔14505英尺高的惠特尼山（美国下48州的最高峰）山顶来观看从内华达南麓升起的太阳。安塞尔是这支午夜登山队伍的成员之一，在登山过程中，他还拍下了两张令人难忘的照片。

安塞尔在暗房里就像是一个巫师，印放《冰湖与悬崖》就证明了他的高超技术。相对于"被摄对象的那种强烈性"，负片的质量"特别差"[9]——"带着深深阴影的悬崖"和"亮得闪人眼的白雪"[10]。而且还有一个额外的问题。"更不幸的是，我一个月之后才开始冲洗这张负片，"他写道，"那个时候的我就是

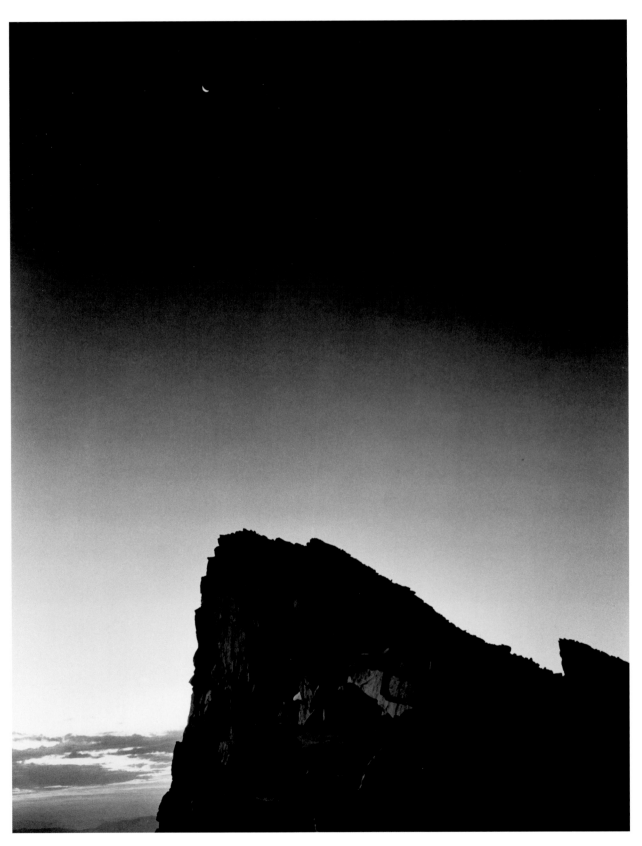

惠特尼山日出，内华达山脉，加利福尼亚州，1932 年。

冰湖与悬崖，内华达山脉，加利福尼亚州，1932 年。这是安塞尔在 1934 年印放的照片，他将这张照片作为圣诞节礼物送给了他的艺术资助人西格蒙德·斯特恩夫人。（迈克尔·马蒂斯与朱迪斯·霍赫贝格收藏，纽约）

一个疲惫的暗房师，或者说，简直就是精疲力竭。"[11]因此，你会发现在最后冲洗出来的负片中，悬崖的黑色区域比较缺乏细节。

撇开这些遗憾不谈，安塞尔还是用这张负片印放出了很多张美妙的照片。1934 年他送了其中一张给他在旧金山的资助人西格蒙德·斯特恩夫人作为圣诞节礼物。斯特恩夫人曾出资买过他的第一本作品集

以及《陶斯普韦布洛》这本书。这些照片和 1975 年安塞尔重新印放的照片相比有着非常大的差异。1975年的版本反差更明显——悬崖显得更黑，浅灰色的岩石看起来更白，而湖水中的冰则更加透亮。而且安塞尔重新裁剪了画面，四边做了些切除。就像音乐家会随着环境不同变换演奏方式一样，同一张负片在不同的时代也可以有着不一样的呈现方式。

安塞尔送给西格蒙德·斯特恩夫人的照片《冰湖与悬崖》的背面，上面写着："湖泊与悬崖，内华达山脉——向西格蒙德·斯特恩夫人致以最深情的节日问候，安塞尔·亚当斯与弗吉尼亚·亚当斯敬上。"（迈克尔·马蒂斯与朱迪斯·霍赫贝格收藏，纽约）

同时，安塞尔还修改了照片的名字。在 1933 年的《西岳山社通讯》上，这张照片的名字是《雄鹰童子军峰下半结冰的湖》。而送给斯特恩夫人的那张则取名为《湖泊与悬崖，内华达山脉》。在 20 世纪 70 年代，这张照片为人熟知的名字是《冰湖与悬崖，内华达山脉，加利福尼亚州》，这个名字也是约翰·萨考夫斯基偏爱的。对于这张拍摄于 1932 年的照片，不管是影调、裁剪、命名，安塞尔一直持续不断地做着改动。

在 20 世纪 30 年代的早期版本里，他选用的相纸是那种擅长表现黑白之间各级影调的类型。他喜欢用音乐的理念来谈论摄影，经常说一个摄影师应该要有

能力表现出从白到黑的各级影调，就像一个钢琴师应该会弹奏全部 88 个音调一样。到了 70 年代，安塞尔曾抱怨说，现在的相纸都没法呈现出像以前那样有层次的影调了。

1978 年，他发现"东方海鸥"牌相纸呈现的效果比较符合他的要求。但唯一的缺点体现在调色过程中。印放照片时，通常要将照片浸放在硒溶液中静置一段时间，一来可以去除原有的青色，二来也能增强影像的保存性能。但是东方海鸥这种相纸见效太快，以至照片会带有一点点褐色调。

参加完 1929 年、1930 年和 1932 年的高山之旅后，安塞尔将自己在每次活动中拍摄的照片结集成画册，供西岳山社会员购买。每个年度的画册差不多有 22 至 25 张照片，用蓝色或绿色的布作为夹页，还附上印刷的扉页和图版列表。安塞尔不太记得自己总共制作了多少本画册——大概每年 5 至 10 本。画册最早的价格是每本 30 美元，现在市面上每本已经炒到了 10 万美元以上。1932 年的那本画册包含了《冰湖与悬崖》与《惠特尼山日出》这两张照片。

1979 年，在整理安塞尔的资料时，我偶然发现了塞德里克·赖特写给他的一封亲笔信。信里面塞德里克描述了 1932 年那次拍摄过程，当时他一看到安塞尔在对着冰湖和悬崖拍照，他马上跑去安塞尔旁边也架好自己的照相机，因为他相信这个场景肯定是值得被拍摄记录下来的。几年后当他看到《冰湖与悬崖》时，不禁哀叹道："上帝啊，为什么我就没有看到这个画面！"[12]

7 草与水，图奥勒米草地，约塞米蒂国家公园，加利福尼亚州，约 1935 年

提到安塞尔，大部分人想到的都是他拍摄过的一些壮丽的风景：山峦、瀑布，或者月亮，绝对都是一些富于戏剧性的画面。但其实，安塞尔也拍过很多自然小品，就像这张照片拍的就是约塞米蒂图奥勒米草地上一个池塘里的水草。

图奥勒米草地海拔超过 8000 英尺，池塘和溪流星罗棋布，景致开阔怡人。草原四周矗立着不少被安塞尔形容为"石头雕塑"的山峰，如大教堂峰、独角兽峰等。安塞尔对这块区域很熟悉，因为它是进入内华达山脉的起点。

《草与水》这张照片吸引人的地方在于：水面上星星点点的美妙反光、水中倒映出的淡淡云层以及泥泞池底凌乱生长的水草所折射的阴影。在同一时间，安塞尔还拍摄了另一张照片（参见本书第 84 页）。他拉远照相机，拍了一张场景较大的《草与池塘》。照片带着忧郁的影调和安静的光线，再加上抽象的构图，整个画面颇具日本风味。

1936 年 11 月，安塞尔在艾尔弗雷德·施蒂格利茨位于纽约的画廊"美国之地"举办了摄影展，他送展的作品中就包括了这张场景较小的《草与水》。这个摄影展对于安塞尔来说意义非常重大。凭借这次展览，他开始被以施蒂格利茨为首的美国当代艺术家们所认识和接纳，这些成名的艺术家包括：乔治娅·奥基夫、保罗·斯特兰德、阿瑟·达夫、马斯登·哈特利和约翰·马林等人。"我现在已经成为了施蒂格利茨集团的一员了。"安塞尔在写给弗吉尼亚的信中说道，"你可以想见这对我意味着什么。"[①] 安塞尔形容这次展览简直无与伦比。1974 年 4 月，大都会艺术博物馆举办安塞尔的摄影回顾展。开幕前，我和安塞尔站在一起交谈，他私下里告诉我，他更喜欢早前那次小型的展览，这让我吃惊不已。

听到他这么说，我决定好好地研究下那次"美国之地"画廊的摄影展。我找到了一张当时展览的清单，但因为年代久远、字迹模糊，已经不大看得清当

草与池塘，图奥勒米草地，约塞米蒂国家公园，加利福尼亚州，约 1935 年。

时参展的作品名字了。而且因为展览的时间是 1936 年，所以基本上安塞尔最有名的那些摄影作品都尚未问世——那些标志性的风光摄影作品基本上都拍摄于 20 世纪 40 年代早期。

那次展览收录的都是安塞尔不太常见的作品，例如三张表现墓碑的特写照片，两张姿势僵硬的老妇人肖像照，数张风化的木头的照片，一张生锈的锚的照片，一张拍摄于旧金山某个报刊亭前的印第安人木雕照片以及一张为了宣传约塞米蒂国家公园和柯里公司而拍摄的滑雪教练肖像照（用 35 毫米照相机拍摄）。总共 45 张照片中，只有 7 张是风光照片。

在那次展览上，安塞尔有至少 10 幅摄影作品被人购买，但里面并不包括《草与水》。1946 年施蒂格利茨过世后，奥基夫问安塞尔打算怎么处理画廊内那

LIST OF PHOTOGRAPHS FOR EXHIBIT AT "AN AMERICAN PLACE"

Lar

Large Mats:-

1.	Latch and Chain	$25.00
2.	Mineral King, California	20.00
3.	Half Dome, Yosemite Valley	20.00
4.	South San Francisco	25.00
5.	Factory Building	20.00
6.	Museum Storeroom	20.00
7.	Old Firehouse, San Francisco	20.00
8.	White Cross, San Rafael	25.00
9.	Windmill	20.00
10.	Pine Cone and Eucalyptus Leaves	20.00
11.	Cottonwood Trunks	20.00
12.	Grass and Burned Tree	25.00
13.	Show	25.00
14.	Church, Mariposa, California	20.00
15.	Courthouse, Mariposa, California	25.00
16.	Mexican Woman	25.00
17.	Detail, Dead Tree, Sierra Nevada	25.00
18.	Fence	20.00
19.	Fence, Halfmoon Bay, California	25.00
20.	Political Circus	20.00
21.	Americana	20.00
22.	Winter, Yosemite Valley	20.00
23.	Winter, Yosemite Valley	20.00
24.	Family Portrait	Not for sale.
25.	Hannes Schroll, Yosemite. (Advertising Photograph)	15.00
26.	Phyllis Bottome	Not for Sale.
27.	Annette Rosenshine	Not for Sale..
28.	Tombstone Ornament	25.00
29.	Early California Gravestone	25.00
30.	Architecture, Early California Cemetary	20.00
31.	Mount Whitney, California	20.00
32.	Scissors and Thread	20.00
33.	Leaves	20.00

Small Mats:

34.	Sutro Gardens	15.00
35.	Picket Fence	15.00
36.	Tree Detail, Sierra Nevada	20.00
37.	Grassaand Water	15.00
38.	Clouds, Sierra Nevada	20.00

Without Passe-Partout:

39.	Architecture, Early California Cemetary	15.00
40.	Early California Gravestone	20.00
41.	Early California Gravestone	20.00
42.	Anchors	20.00
43.	Autumn, Yosemite Valley	20.00
44.	Steel and Stone (Shipwreck Detail)	20.00
45.	Sutro Gardens, San Francisco (Lion at entracne)	20.00

安塞尔为在"美国之地"画廊举办的摄影展手打的作品清单，1936 年。

些没有卖掉的照片。于是，安塞尔邀请他的朋友们（包括约翰·马林、大卫·麦克艾尔宾、纽霍尔夫妇和多萝西·诺曼等人）去画廊挑选他们中意的作品。但还是没有人想要《草与水》这幅作品，所以最后安塞尔将它（以及另外11幅作品）捐给了纽约现代艺术博物馆。

为了研究1936年那次展览的照片，我去过现代艺术博物馆。除了那部分照片，博物馆内还收藏着安塞尔的大量照片，从20世纪20年代延续到70年代，基本上涵盖了他的摄影生涯。在这么多照片中，你可

鲍威尔街叼着雪茄的印第安人木偶，旧金山，加利福尼亚州，1933年。

以很容易地分辨出哪些是1936年那次展览所用的照片。它们基本上都是没有经过放大的接触印相照片。安塞尔仔细裁剪每张照片，通过干式装裱法贴在亚光的纸板上，然后用白色的氧化钡涂布了一层平滑、光亮的薄膜。他对每个细节都精益求精，连背面的标签都是由旧金山最出名的设计师之一劳顿·肯尼迪精心设计的。

安塞尔选用了阿克发牌博罗维拉加厚光面相纸，以期"获得最清晰、最璀璨夺目的照片效果"[2]。他甚至改变了自己常用的签名方式——照片上他的名字显得很小，和他早年醒目的签名不大一样。这些努力和用心成就了这批照片不同寻常的美。

这批照片之所以质量如此之高，最主要有四个原因。首先，安塞尔很清楚这次展览对自己的意义，他非常用心地印放每张照片，以期达到完美效果。第二，过去五年时间里，他的各项技能日趋成熟，已经达到了比较高的水准。第三，因为换了相纸，照片的影调变得更加丰富、细腻。而最后一个原因则是他和年轻的暗房助理帕齐·英格利希之间刚刚萌芽的感情。

帕齐长得很美。1936年初，她担任了安塞尔的摄影模特，帮约塞米蒂国家公园和柯里公司做商业宣传。她发现自己更渴望成为一名摄影师，而不只是做摄影模特，于是安塞尔聘请她担任了自己的暗房助理。年仅21岁的她对摄影一窍不通。1936年秋天，安塞尔为了筹备"美国之地"画廊的展览，花了两个月的时间，每天泡在暗房里，而陪在他身边的就是年轻的帕齐。

安塞尔回忆起当时他们工作的场景：两人会一起讨论如何处理某张照片，有时候帕齐会据理力争，建

帕齐·英格利希靠在半圆顶的缆绳上，正在为约塞米蒂国家公园和柯里公司的宣传照摆好姿势拍照，约塞米蒂国家公园，加利福尼亚州，1936年。（迈克尔·亚当斯与珍妮·亚当斯收藏）

议他再试试其他方法让照片看起来更清晰。③1936年，安塞尔从纽约给帕齐写了一份信，他写道："不要忘了，如果没有你，这次展览的效果将会大打折扣。我没法说清楚你给予我的帮助——但是这种帮助绝对是非常重要的。"④

小景的《草与水》照片已经存世无多了。除了送去"美国之地"画廊参展的那张（现存于纽约现代艺术博物馆），安塞尔还送了一张给纽霍尔夫妇。南希回忆说，有一天晚上他们宴请的宾客是这样看这张小照片的："这些自以为略懂现代艺术的宾客很确定这是阿尔伯斯或者克利或者某位能叫得上名字的抽象画家的作品，但是他们研究不出这幅作品的介质。"⑤

相对地，那张场景较大的《草与池塘》照片则出现得较为频繁。1960年，安塞尔出版了以约塞米蒂为主题的《作品集3号》，共印制了200多本。现在市面上流通着一些从该画册上裁下来的散页照片，其中就有《草与池塘》，但是市场对它的反应比较冷淡。2010年的一次拍卖会上，这张照片搭配另一张不太有名的照片《水中泡沫》一起卖出的价格也仅是2万美元，这远远低于安塞尔其他在售的作品。

安塞尔还利用这张照片制作了一个6英尺高的三折屏风送给他的好朋友兼资助人大卫·麦克艾尔宾。安塞尔第一次制作特大型照片是在1935年，当时圣地亚哥世界博览会开幕，约塞米蒂国家公园和柯里公司邀请他把自己的作品制作成壁画参展。"用这么大的尺寸展示自己的作品，这对我来说是个非常有趣的挑战。"⑥他这样写道。

在接下来的15年时间里，他制作了近一打的屏风，但几乎全部是自然小品。他认为风光照片不适合做成这样的屏风，因为画面会被分割成几个部分。他还利用自己在家门口拍摄的树叶和蕨类植物特写照片做过屏风。

安塞尔作品的买家基本上关注的都是他那些有名的风光照片，很少会考虑这种拍摄水草、池塘的小品。所以购买安塞尔这些自然小品的基本上都是那些最老道的收藏家（或者是预算比较少的买家）。虽然这些作品不太受市场欢迎，但这并没有影响安塞尔的创作热情，他甚至还为自己被"定型"为风光摄影师而感到小小的失望。在安塞尔79岁那年，他给我写了一封牢骚满腹的信："（1936年时）我并没有沉浸在风光摄影中不可自拔；我是一个努力拍摄各类题材的摄影师。我从来没有说过自己是风光摄影师，这是公众给我的称号。他们老是强调这个有时真是让我十分恼火。"⑦

安塞尔的档案室里有4万多张负片，其中有数百张是自然小品。在安塞尔自制的作品目录里，它们被列入"C"区，代表创作（Composition）。这些字母代号一般都和地理相关。比如美国西南部（Southwest）的照片被列为"SW"，夏威夷（Hawaii）的照片被列为"H"。约塞米蒂国家公园则有三种指代方式，"Y"指代的是约塞米蒂（Yosemite），"YHS"指代的是约塞米蒂内华达山脉（Yosemite High Sierra），而"YW"则指代冬天的约塞米蒂（Yosemite in Winter）。没法明确归类的那些负片则会被塞进这宽泛的"C"区。所以在这一目录下的照片，有拍摄加利福尼亚州南部墓园雕像与石油钻塔的，有拍摄蒂伯龙被丢弃的破车的，也有拍被烧焦的树桩、墓碑、建筑等，不一而足。在"美国之地"画

米尔斯学院的植物叶子，奥克兰，加利福尼亚州，约 1931 年。

印有《米尔斯学院的植物叶子，奥克兰，加利福尼亚州，约 1931 年》的屏风仍然竖立在安塞尔于加利福尼亚州卡梅尔的起居室里。约翰·塞克斯顿摄。

墓园雕像与石油钻塔，长滩，
加利福尼亚州，1939 年。

廊展出的 45 幅作品中有 27 幅来自于 "C" 目录，其中就包括《草与水》。

让安塞尔倍感失望的是，施蒂格利茨在此之后就再没有给他办过展览。大卫·麦克艾尔宾曾多次谨慎地与施蒂格利茨谈起为安塞尔办展览的话题，但都无功而返。奥基夫则认为，这是因为安塞尔再也没能制作出一组"和那次展览相媲美的精致照片"[8]。安塞尔觉得"这都是我的错，我应该多花点心思，整理作品，制作出一组令人满意的照片"[9]展示给施蒂格利茨看。

不过据我推测，安塞尔在 20 世纪 40 年代早期拍摄的那些宏伟的风光照片，应该不大能得到施蒂格利茨的赏识。施蒂格利茨的"缪斯女神"多萝西·诺曼回忆起 1936 年那次展览时曾说，让施蒂格利茨感兴趣的是安塞尔的作品"精致、优雅，有一种郑重其事的感觉"，并且"那么清澈而温柔"[10]，就像《草与水》这幅作品所呈现的那样。

与此同时，安塞尔和帕齐的浪漫关系也遇到了挫折。安塞尔是个已婚男人，而且妻子弗吉尼亚在他的生活中扮演的是一个非常核心的角色。她不仅仅掌管

家庭事务、养育孩子，还照料着安塞尔年迈的父母和姨妈。在其他方面她也帮助良多。在安塞尔写给弗吉尼亚的很多信里可以看出，弗吉尼亚还要帮他处理许多工作上的事务，例如统计订购的照片、给车子续保险、甚至包括如何处理账单和打理他们并不稳定的收入。更何况他和弗吉尼亚育有两个孩子——迈克尔生于 1933 年，安妮生于 1935 年。

这段关系对于帕齐来说也不容易。和弗吉尼亚以及孩子们待在同一屋檐下，经常可以在暗房里听到他们在楼上走动的脚步声，她也感到难受。她曾和我说，在 1936 年，一个 21 岁的年轻女孩和已婚男人谈婚外情，简直是世人难以想象的事情。[11]

那年的 11 月初，安塞尔赶去纽约参加施蒂格利茨为他在"美国之地"画廊举办的摄影展，而弗吉尼亚、帕齐和他的这种关系也让三个人越来越难以忍受。他离开的那些天，两个女人都会收到他写来的信，有时候这些信是同一天写的，内容也大同小异。他还寄给两个女人几乎一模一样的自拍照——"这是在车站的自动拍照机上花 10 美分拍的"[12]。给帕齐的那张照片上他写道："我觉得你说得对，应该把胡子刮掉比较好。"[13] 给弗吉尼亚的信里他重申了自己对妻儿的爱，希望从纽约回来后可以多花点时间陪陪他们。而给帕齐的信里他说的是她拍摄的照片和他们在暗房一起工作的时光。

因为这个人感情上的焦虑和压力，安塞尔刚从纽约回到家，就生病住院了。表面上诊断的结果是单核细胞增多症，但事实上就是因为压力太大而导致了神经衰弱。奥基夫、麦克艾尔宾、施蒂格利茨、韦斯顿等朋友都建议他应该为了自己的摄影事业和弗吉尼亚

离婚。但安塞尔是一个非常害怕和人起冲突的人，他没法面对离婚这档子事。在他的一生中，不管是事业上还是私人关系上，安塞尔都会尽量避开那些尴尬、难堪的状况，尽可能与人和平相处。经过痛苦的挣扎，他还是决定和弗吉尼亚保持婚姻关系。42 年后，当安塞尔与弗吉尼亚庆祝他们结婚 50 周年时，安塞尔感到非常自豪。

烧焦的树桩与新草，内华达山脉，加利福尼亚州，1935 年。

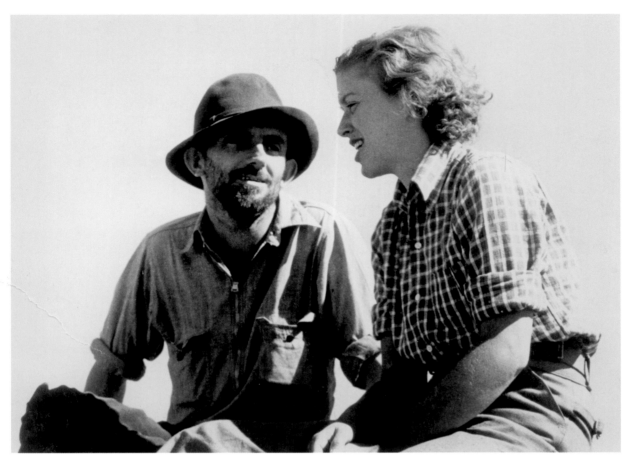

安塞尔与帕齐·英格利希
在西岳山社高山之旅中,
加利福尼亚州, 1936 年。
(承蒙班克罗夫特图书馆
提供)

对于安塞尔在男女关系上的事情,外界有很多传言。甚至到今天,偶尔还是会有人询问我是不是和他发生过婚外情。这种问题真是让人诧异,我所知道的安塞尔是一个非常老派的绅士。他总是笑面迎人,就算偶尔和人打趣也是带着腼腆的表情,绝对不会冒犯到别人。他只是比较喜欢热闹,爱和人打成一片,可能就是这样才引起了外界的误会。我相信他和帕齐的关系也是发乎情、止乎礼的。

1978 年 7 月的一个艳阳天,安塞尔突然告知我说帕齐那天会来参加鸡尾酒会。傍晚 5 点,帕齐准时到来。从我的办公室可以听到前面房子里觥筹交错、

互道寒暄的声音。然后,我就听到安塞尔略带紧张的声音,让我赶紧去起居室找他。我看到他手里抓着一个小包,活像捏着一颗烫手山芋似得偷偷塞给我,一边还喃喃自语,大意是说:"你为什么不把这些东西带走呢?"

原来这个包里放的都是安塞尔在 1936 年两人关系最亲密时写给帕齐的信,帕齐这次把它们带来还给了安塞尔。安塞尔感到紧张是因为怕这些信暴露了他的感情。这是他极力要避免的!他们都痛苦地将这段感情埋在了心里。从纽约回来的路上,他写了这样一封信给帕齐:"今天我收到了你的信……我和你一样

1936 年 11 月，安塞尔在芝加哥火车站的一个自动拍照机前拍的自拍照，他将照片寄给了帕齐·英格利希，并在照片背面写道："上帝摄于芝加哥！好莱坞分部。"

痛苦，心情沉重，灵魂受到责问。我想是没有办法了。为了不让大家受伤害，最好还是保持现状。不过我相信你有智慧和能力处理好这些问题。"[14] 另外一封信里他写道："我亲爱的帕齐，请等我到家，让我当面跟你说一说，信里的那些话有点可笑、有点生硬。就让我们几个小时都面对面说说话吧。"[15] 这封信的落款是"急于见到你的安塞尔"。

安塞尔把这些信退还给了帕齐，最后帕齐把它们都捐给了亚利桑那大学的"创意摄影中心"。安塞尔并没有保存帕齐写给他的信。"我真后悔当时没有好

好保存你写给我的信，"1978 年他写信给帕齐，"如果好好找找，或许还能找到一两封。不过我这个人真是不擅长保存文字材料。这真是我的损失。"[16]

在"美国之地"画廊展出的这些照片可以说是安塞尔从 1931 年到 1936 年间摄影成就的集中展示。每一张照片都倾注了他的情感，彰显了他在拍摄主题、构图和技术上的努力。除了少数几张，这 45 张照片他很少再次印放，在其后续的展览和摄影集中也极少收录。这些照片见证了他和帕齐的感情，以及施蒂格利茨与"美国之地"画廊给予他的鼓舞。

8 乔治娅·奥基夫与奥维尔·考克斯，谢伊峡谷国家纪念地，亚利桑那州，1937年

"感谢一系列的机缘巧合，也感谢大卫·麦克艾尔宾的慷慨资助，"1937年秋天，安塞尔这样写道，"我现在正在新墨西哥州，随身带着三台照相机、一整箱胶卷。胃口很好，心情也很愉悦。"[1] 写这段话的时候，他正和朋友乔治娅·奥基夫待在她位于圣菲北部的"幽灵牧场"工作室里。奥基夫作画的时候，安塞尔就在那边四处转悠拍照。

几天后，麦克艾尔宾带着他的表弟戈弗雷·洛克菲勒及其妻子海伦·洛克菲勒也来到了农场。他们计划花10天时间游历梅萨维德国家公园、科罗拉多州南面的多洛雷斯河峡谷以及亚利桑那州的谢伊峡谷。奥基夫也参与了这次旅行，并且安排了"幽灵牧场"的老牧马人奥维尔·考克斯充当导游。能和朋友们一起游历美国西南部，安塞尔非常兴奋，更不要说他敬仰的奥基夫也在这一行人中。"我感觉自己就像一个圣诞节前夜的六岁小孩！"[2] 旅行开始前几天他写信给麦克艾尔宾，表达了自己的期待心情。

奥基夫和考克斯的这张人像照片是在谢伊峡谷边拍摄的。"当时我带着自己的蔡司康泰时照相机在散步，"他写道，"看到奥基夫和考克斯正在我上方的斜坡上聊天。两个人笑嘻嘻地互相开着玩笑。这正是我要捕捉的瞬间……"[3]

乔治娅·奥基夫正在她的旅行车后部车厢作画，幽灵牧场附近，新墨西哥州，1937年。

1935年春天，卡尔·蔡司公司的美国销售代表卡尔·鲍尔博士将他们研发的第一台蔡司康泰时35毫米照相机送给了安塞尔。安塞尔十分喜欢这个小画幅的"神奇工具"[4]，兴奋地带着它四处拍照。那年夏天，他在内华达山脉拍了"一切能拍的东西，从云彩到水泡，从人群到骡子，从岩石到花朵"，用安塞尔的话来说，这简直就是一场"狂欢"。[5] 当安塞尔把这款35毫米照相机展示给施蒂格利茨看时，他也被吸引住了："如果我有这样一台照相机，我就把这里关了，上街拍照去！"[6]

乔治娅·奥基夫与她的木质车身的旅行车，幽灵牧场附近，新墨西哥州，1937 年。

安塞尔拿着他的蔡司康泰时照相机，波利纳斯附近，加利福尼亚州，1940 年。南希·纽霍尔摄。

那年冬天，《照相机技术》杂志刊登了安塞尔点评 35 毫米照相机的文章，标题是《第一次使用康泰时照相机的十周感受》。他在文章中写道："这种照相机适合人们日常使用，能便捷地记录那些转瞬即逝的画面……"[7] 他还用自己拍摄的那张奥基夫照片来证明这个观点。他写道："总的说来，对于那些静态的需要仔细构思的画面，我还是建议借助三脚架来进行拍摄。"[8] "对于这个特别的瞬间，就需要我这台 35 毫米照相机那种能即时做出反应的能力，而我那台笨重的、需要花时间架设的机背取景照相机，此时就英雄无用武之地了。"[9] "我的主要理念就是，拍什么样的题材，就用什么样的器材。不要想着用 35 毫米照相机拍出大画幅照相机的效果，而是应该根据手中的器材运用相应的摄影语言，或者说摄影语言中的某种方言。"[10]

奥基夫和考克斯交谈的照片安塞尔总共拍了两张。在第一张里，考克斯的帽子稍稍遮住了奥基夫的脸。"我当时站在一块倾斜的岩石上，重心不稳，没有摆正照相机。"[11] 等到拍第二张照片的时候，他蹲下身来换了个角度，避免两人在画面中重叠。在这张照片里，考克斯正羞怯地望着地面，而奥基夫则扭头用略带挑逗的眼神望着他。70 年代，考克斯的女儿写信给安塞尔讨要这张照片，并解释说他们本来有的那张照片因为母亲看到之后吃醋而被撕毁了。

和安塞尔那些细心构图的人像照片不同，奥基夫和考克斯的这张照片是瞬间抓拍的。1981 年奥基夫造访卡梅尔时，安塞尔用尼康 F3 照相机为她拍了一张人像照片。他精心选择了大门口的蕨草植物作为背景，让奥基夫站在前面拍下了照片。94 岁高龄的奥基夫双目几乎失明，神情严肃地盯着镜头。

幽灵牧场的指示牌，新墨西哥州，1937 年。

不幸的是，奥基夫和考克斯的这张负片遭到了严重损坏。那卷胶片"挂在绳上晾干时滑落到地上，然后又被踩到！而这 36 张负片中唯一被损坏的就是那一张，最好的那张！"[12] 安塞尔写道。负片的中间部位被刮坏，如果想要再得到一张精美的照片，就得非常仔细地在后期进行上色，而这可不容易。

安塞尔第一次碰到奥基夫是在 1929 年的圣菲，他们那时候都是古怪的收藏家梅布尔·道奇·卢汉在陶斯庄园的座上宾，后者继承了大笔财产，不仅收藏

艺术品，也收罗艺术家。和这些成名的艺术家共聚一堂，让安塞尔欣喜若狂。在写给艾伯特·本德的信中他说："乔治娅·奥基夫——施蒂格利茨的妻子，还有纽约摄影师保罗·斯特兰德的妻子，都在卢汉的庄园里。我们聊得很开心。"[13] 此外，安塞尔还于 30 年代在纽约和施蒂格利茨夫妇相聚过。

奥基夫对安塞尔的看法是比较复杂的。1936 年，施蒂格利茨为安塞尔在"美国之地"画廊举办了摄影展，这代表着"施蒂格利茨集团"已经接纳了他。但

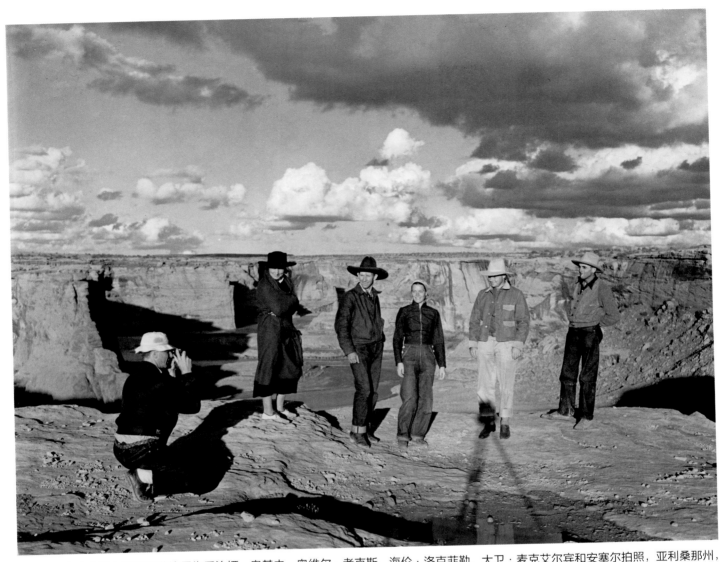

戈弗雷·洛克菲勒在谢伊峡谷边界为乔治娅·奥基夫、奥维尔·考克斯、海伦·洛克菲勒、大卫·麦克艾尔宾和安塞尔拍照，亚利桑那州，1937 年。

是奥基夫曾向我强调说，她和丈夫觉得安塞尔不应该为了"物质生活"而完全"出卖"自己。⑭ 他们希望安塞尔不要再接商业摄影任务，全身心地投入艺术创作。对于这两位成名较早的艺术家来说，经济问题不是他们考虑的因素，他们也不能体会安塞尔需要养家糊口的难处。1936 年，当安塞尔的婚姻遇到问题时，施蒂格利茨和奥基夫都建议他应该和弗吉尼亚离婚。

在 20 世纪 40 年代，很少有画廊展示摄影作品，摄影师通过卖作品给收藏家而获得的收入也非常有限。为了谋生，安塞尔接了很多商业摄影任务，如替柯达、AT&T、美国信托公司、《财富》杂志、《生活》杂志等拍摄照片。为了完成这些工作，他辗转美国各地，但是这些零星收入还是不足以养活一大家子。好在弗吉尼亚操持的贝斯特工作室收入比较稳定，但就

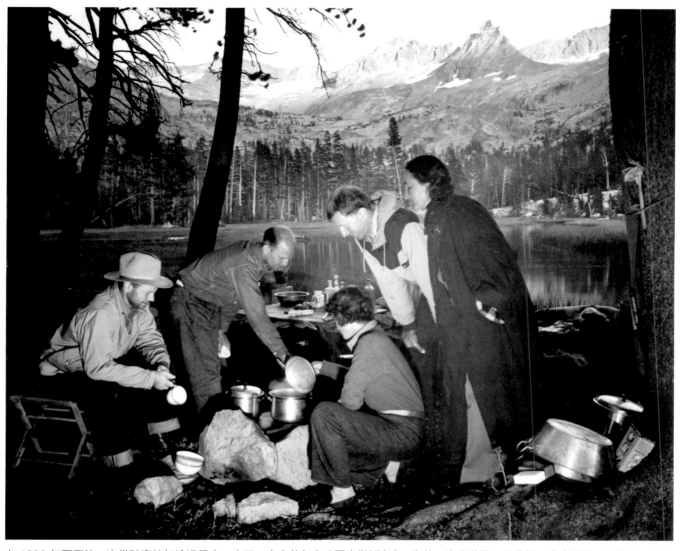

在 1938 年夏天的一次带驮畜的长途远足中，大卫·麦克艾尔宾（图中做饭者）、海伦·洛克菲勒、戈弗雷·洛克菲勒、乔治娅·奥基夫围在篝火旁。远处最高的山峰未来会被命名为安塞尔·亚当斯山。

算两个人的收入加起来，生活还是过得很拮据。

奥基夫挖苦起人来很有一套。她会放下身段与安塞尔打趣，开他的玩笑。他们曾经花了很长的时间攀登内华达山脉的一座山峰，后来这座山被命名为"安塞尔·亚当斯山"，奥基夫以此开安塞尔的玩笑，"噢，我现在知道你为什么要带我们爬这座山了，原来就是为了炫耀你的山嘛！"[15]（参见本书第 31 页）

而安塞尔对奥基夫则是怀着一颗敬畏的心。这不仅是因为她是安塞尔的偶像艾尔弗雷德·施蒂格利茨的妻子，而且她本身也是一位非常知名的艺术家。在我为安塞尔工作的 70 年代，奥基夫曾有几次来卡梅尔小住。我发现安塞尔对奥基夫的态度简直称得上"毕恭毕敬"，这里面或许还掺杂着一点自卑感。就算安塞尔那时已经 70 来岁了，你还是能感觉到他渴

乔治娅·奥基夫，卡梅尔，加利福尼亚州，1981 年。

望获得奥基夫认可的那种心情。奥基夫来访的时候，安塞尔还是会按部就班地完成一天工作——从早到晚待在暗房里，简单吃个中饭后小睡一下——到了晚上才开始呼朋唤友欢腾起来。弗吉尼亚拿出白色桌布，中间绣着鲜艳的旱金莲，端出极少使用的黑色陶瓷餐具——这套餐具由新墨西哥州圣埃尔德方索普韦布洛知名的制陶师玛丽亚·马丁内兹烧制。为了不损坏这些珍贵的盘子，弗吉尼亚会给大家烧美国西南部的特色菜肴，这些菜肴软得只需用叉子即可。

奥基夫和考克斯的这张人像照片是安塞尔最好的作品之一。1974 年在美国大都会艺术博物馆举办的安塞尔·亚当斯摄影大型回顾展上，这是其中为数极少的人像照片之一。那次展览基本上都是风光照片，评论家希尔顿·克莱默显然不是自然爱好者，他在《纽约时报》上发表了一篇不冷不热的评论，其中只对这一张照片全心认可："对我来说，奥基夫脸上的那个表情……就胜过了所有纪录在胶片上的约塞米蒂风光。"⑯ 这个观点我一万个不同意。

1937 年在亚利桑那州谢伊峡谷国家纪念地拍摄的 35 毫米照片的接触样片。

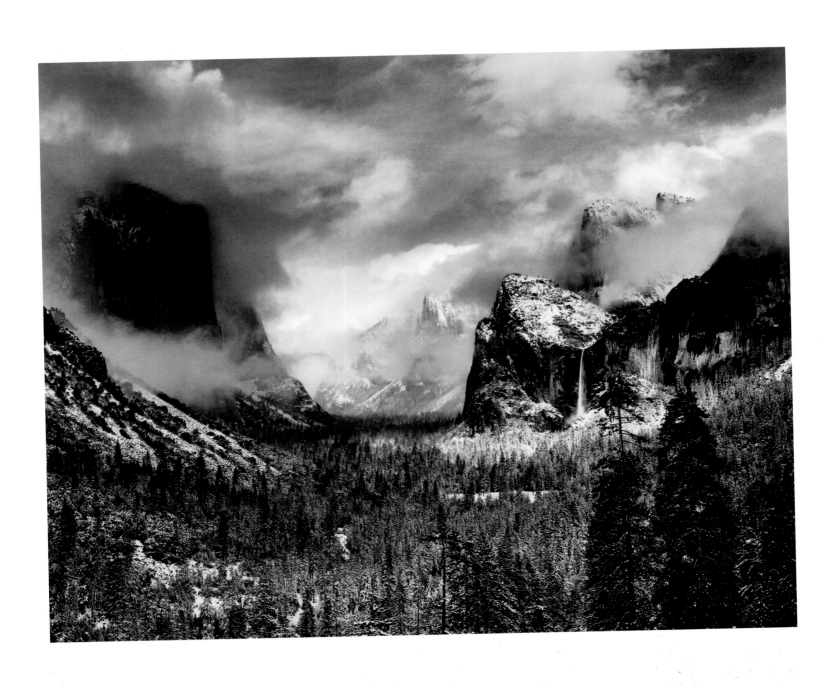

安塞尔·亚当斯：传世佳作的诞生

9 冬日暴风雪后初霁，约塞米蒂国家公园，加利福尼亚州，约 1937 年

"《冬日暴风雪后初霁》这张照片拍摄于 12 月的一个清晨，"安塞尔写道，"一开始是下大雨，后来变成大雪，直到中午雨雪才消停。我开车来到'新灵感之点'，从这个位置可以非常好地欣赏约塞米蒂山谷。我架起自己的 8 英寸 ×10 英寸照相机……等待着最美的一刻到来。"①

安塞尔拍照的"新灵感之点"靠近约塞米蒂山谷的一条主要通道。这条路的起点是一条隧道，被安塞尔形容为"全世界最美的观景点之一"②。"这片区域是山谷最吸引人、最受人欢迎的拍照地点。基本上每个带着照相机来约塞米蒂公园的人都会在这里拍下照片。1871 年，拉尔夫·沃尔多·爱默生很可能就是站在这里，确认约塞米蒂'是一个名副其实的地方'。"③若真是如此，那么他应该是站在离这里几百英尺高的斜坡上，也就是"老灵感之点"的位置——1851 年，第一个到访的白人拉斐特·邦内尔医生就是在这里看见了约塞米蒂山谷。邦内尔这样描述他见到山谷时的心情："一股激流涌遍全身，我的眼睛里充盈着感动的泪水。"④

1916 年 6 月，安塞尔第一次来到约塞米蒂山谷，他的感受和这几位前辈一样深刻："我第一眼看到的

山谷就是：清澈的水、遍地的杜鹃花、高耸的松树、粗壮的橡树，悬崖高到难以想象，还有来自高山的声音与气味……这种感受强烈到简直让人心口生痛。从 1916 年的那一天开始，我的生活变得有颜色了，雄伟的内华达山脉改变了我生命的方向。"⑤

持续不断的冰川侵蚀造就了约塞米蒂山谷。它全长 7 英里，灰色的花岗岩峭壁高耸入云，看上去就像一座巨大的哥特式教堂。从安塞尔《冬日暴风雪后初霁》这张照片可以看到围绕在山谷周围的那些山峰：左边是酋长岩，右边是哨兵岩和三棵名为"美惠三女神"的巨型红杉树。远处是被云雾笼罩的是半圆顶。春天的时候，高处地带的雪融化后，巨量的水从群山中奔流到山谷，发出雷鸣般的响声。有些晴朗的夜晚，在谷底雾气的映照下，山谷还会出现漂亮的"月虹"。难怪安塞尔会如此痴迷此地。

安塞尔"脑海里印刻着从'灵感之点'看到的画面，多年来曝光了无数的胶片，目的就是呈现出他脑海里预想的画面"⑥。他早期的照片聚焦的是山谷郁郁葱葱的绿意以及酋长岩。而在多年后的一张照片里，安塞尔摄入了人行道和岩石围栏，围栏围起来的那片区域就是隧道观景台。

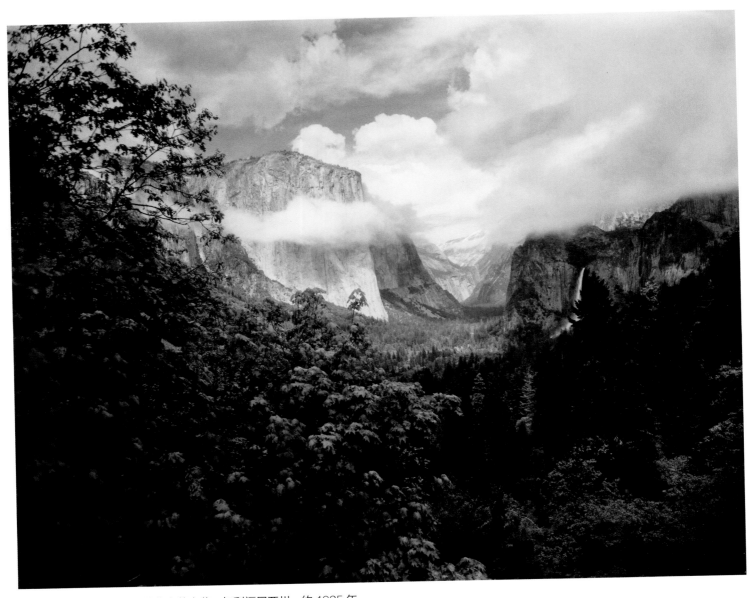

从"灵感之点"看多云的约塞米蒂山谷，加利福尼亚州，约 1925 年。

　　几年后，一场暴风雪提供了安塞尔一个绝佳的机会，可以完美地组合天气和光线，达到他预想的效果。在他那台 8 英寸 ×10 英寸照相机的毛玻璃取景屏上，他"做了一个重要的构图上的决定，将场景的侧面和底部纳入画面"，然后"等待着云层聚集到画面的顶部"。⑦ 这是一个难度很高的取景点："人能向

左活动的范围大概在 100 英尺以内，旁边都是几乎垂直的悬崖峭壁，下面则是默塞德河。往右挪同样的距离，就会摄入成片的树木，也找不到立足之点；往前挪一点，就是一个非常陡峭的倒向东面的坡；往后退一点，则会把观景台及其围栏拍进画面。"⑧

　　拍摄时，安塞尔在镜头前加了一面滤光镜以

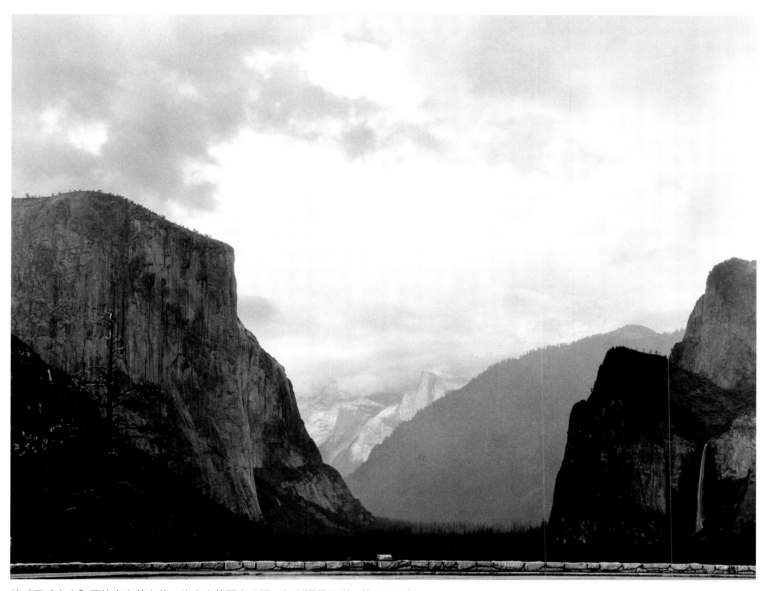

从"灵感之点"看约塞米蒂山谷，约塞米蒂国家公园，加利福尼亚州，约 1934 年。

"过滤掉大气中的灰霾，让几英里外甚至更远的被摄对象变得更清晰些"[9]。安塞尔很清楚"不大会有完全理想或者完美的负片"，但他觉得当下拍的这一张负片应该"相当不错"，它记录下的就是"一般的灰色阴霾天空"，但安塞尔脑海中"预想到了更加戏剧性的影像"。[10] 所以他在拍摄时就已经想到，需要

在暗房里"对负片做一定程度的局部遮挡与局部加光"，"以达到影调平衡"。[11]

在我刚开始为安塞尔工作的那个星期，他正在印放《冬日暴风雪后初霁》。有一天早上，他邀请我去暗房与他一起工作。首先，他要仔细检查负片，确保上面没有灰尘；接着将负片固定在负片夹里，然后插

1979 年 9 月，现代艺术博物馆举办了名为"安塞尔·亚当斯与西部"的摄影展，安塞尔·亚当斯于开展当天站在《冬日暴风雪后初霁》（左）与《夏日的约塞米蒂山谷》（右）之间。

入到定制的放大机中——这是一台看上去像家庭自制的装置，用木材和金属制成，可以沿着水泥地上的固定金属轨道移动。然后他打开装有 16 英寸 × 20 英寸相纸的盒子，拿出一张检查是否有缺陷，然后用磁铁石把它贴在一面加装了金属板的墙上。

打开放大机的灯泡后，他开始前后挪动放大机，把负片映射出的画面调整到自己想要的尺寸和清晰度。此间，整个暗房是昏暗的，虽然有一盏光线微弱的黄色安全灯 ⑫，但还是很难看清他的一举一动。环绕在耳边的是放大机计时器发出的嘟嘟声和水流的汩汩声。这时，安塞尔开始操纵印放，他曾经的摄影助理约翰·塞克斯顿把这个过程称之为"跳芭蕾"。

安塞尔的暗房，左边是放大机，一张相纸贴在一面可移动的墙上，右边是冲洗照片的水槽，卡梅尔，加利福尼亚州，约1982年。约翰·塞克斯顿摄。

首先对负片曝光10秒。在曝光过程中，安塞尔会先用自制的工具（一块绑在细棒上的椭圆形纸板）来阻挡光线到达相纸上的感光乳剂，通过这样的"遮挡"来提亮画面局部。然后，他会拿出一些亚光的纸板（有些是完整的，有些则带着不同形状和尺寸的孔洞）来给画面局部"加光"，达到压暗的效果。

安塞尔平稳地移动纸板，对不同的区域进行不同的曝光处理，以达到他心里想要的效果。关键点就在于如何巧妙地进行"局部遮挡"和"局部加光"，但又不让观看者觉察出斧凿痕迹。安塞尔是一位"暗房大师"，他在摄影上的成就很大一部分要归功于他出众的照片印放技术。他把印放照片的标记和参数都记

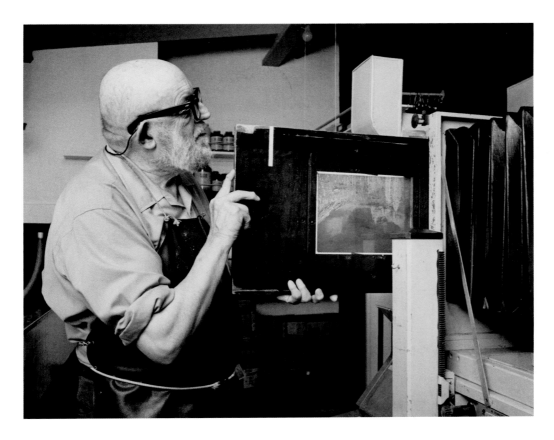

安塞尔正在将《冬日暴风雪后初霁》的负片插入放大机中（请注意影像是上下颠倒的），卡梅尔，加利福尼亚州，约1982年。约翰·塞克斯顿摄。

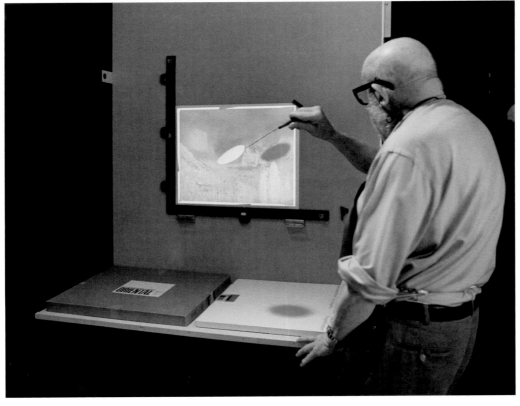

安塞尔正在针对新娘面纱瀑布附近的悬崖进行"局部遮挡"（阻挡光线），卡梅尔，加利福尼亚州，约1982年。约翰·塞克斯顿摄。

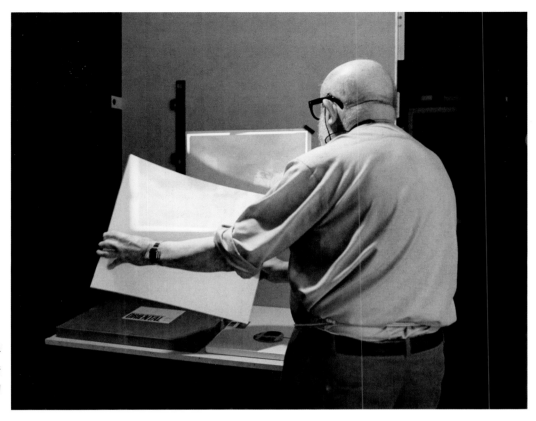

安塞尔正在对图像的天空部分进行
"局部加光"（增加光线）以压暗
天空，卡梅尔，加利福尼亚州，约
1982年。约翰·塞克斯顿摄。

录在图表上，但再次印放时却很少参考
这些图表，他总是那么地胸有成竹。他
会一遍又一遍地印放负片，直到积了一
堆等待显影的照片为止。

　　然后，安塞尔会将曝光好的相纸浸
入到盛有显影液的托盘中。在我目不转
睛的注视下，《冬日暴风雪后初霁》这
张照片就这样奇迹般地呈现在我眼前。
但安塞尔并没有停止工作，开始重复刚
才的程序直到完成既定的任务。等他最
后打开门，我有一种重见天日的感觉。
虽说安塞尔喜欢热闹，但我能感觉出来
他也非常享受在暗房独自工作的时光。

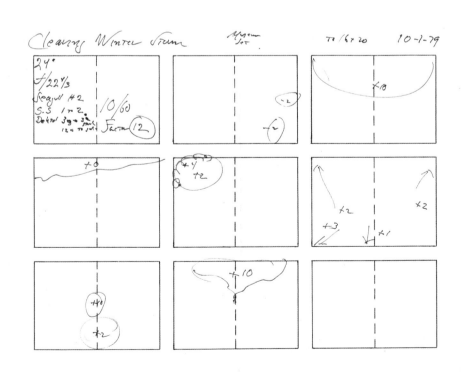

安塞尔为印放《冬日暴风雪后初霁》所做的说明记号，1979年10月1日。

安塞尔从"灵感之点"拍摄约塞米蒂山谷，1976 年 5 月 9 日。艾伦·罗斯摄。（第 227 页的照片就是安塞尔当时拍摄的照片。）

到底是哪一年拍下的这张《冬日暴风雪后初霁》，安塞尔有点记不清了。1937 年春天，为了继承老丈人的贝斯特工作室，他和弗吉尼亚从旧金山搬到约塞米蒂山谷。因为住在山谷，他有很多机会跑到"新灵感之点"进行拍摄。他曾说过这张照片是在"12 月某天清晨"[13]拍摄的，那应该就是在 1937 年的 12 月。但是，安塞尔又写过这样的话："拍约塞米蒂暴风雪的这张负片已经挺旧了，还经历过一次火

灾。"[14] 而他所说的那次火灾发生时间则是 1937 年 7月。更让人困扰的是，有一张印放于 30 年代末期的照片上面标记了负片拍摄时间是 1938 年。但最让人头痛的是，在安塞尔所列的负片日志里，他给这张负片标注的时间是：1935—1940 年。

1933 年，《照相机技术》杂志向安塞尔约稿，希望他就"我的摄影技术详述"这个主题写一系列文章。"风光，"[15] 开篇他这样写道，"就摄影而言，风

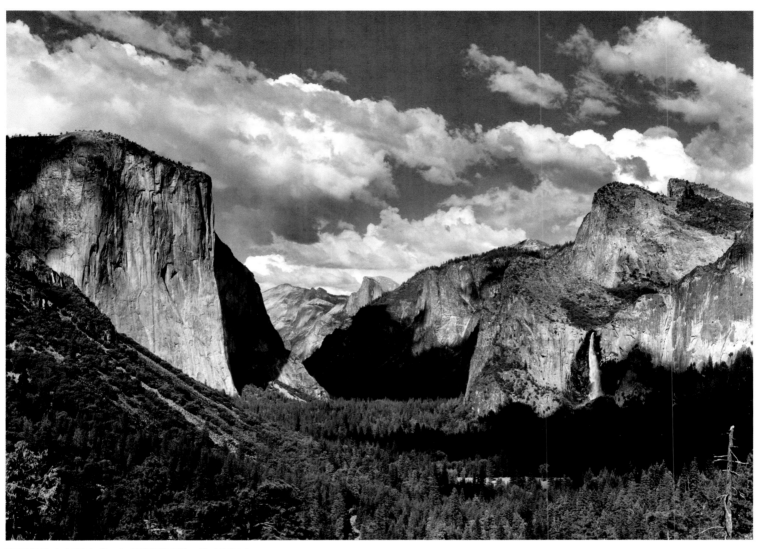

夏日的约塞米蒂山谷，加利福尼亚州，约 1935 年。

光是最难处理的题材。"⑯ 他认为题材对于摄影师来说并不像其对艺术家那么重要："但我并不是说题材不重要；事实上，只要你带着情感、带着寻找美的眼睛来处理题材，那它的价值绝对比那些单纯的记录要来得珍贵多了。"

针对约塞米蒂山谷的艺术创作（包括摄影、绘画或者素描作品）多到难以统计，想要再创经典的难度也可想而知。而安塞尔用黑白影像构建了有别于他人

的约塞米蒂。在暴风雪天拍摄山谷，增强了景物的戏剧效果。而他在暗房里对负片的处理，更是让每一个看到这张照片的人都有身临其境之感，仿佛自己就站在安塞尔的照相机后面看见了这一切。要说这张照片哪里不好，可能就是不少看了安塞尔照片的读者第一次亲身来到约塞米蒂，多多少少都会有点失望，因为现实的景致有时并不如照片那么震憾人心。

如果你正打算去约塞米蒂国家公园旅游，并且也

约塞米蒂山谷的月出，加利福尼亚州，1944 年。

想在新灵感之点拍摄照片的话，那么我建议你好好读读 yosemitehikes.com 这个网站给出的建议。那上面写着，你可以选择一个"有着几朵蓬松的云的日子，或者更理想的是暴风雪后，山谷里飘着些许雾气、太阳透过云层斑驳地照在峭壁上"[17]。他们预言说，只要你遵循这些建议，你拍摄的照片就会有"安塞尔·亚当斯那样的感觉"。我想安塞尔听到这些话也会笑出声来吧。

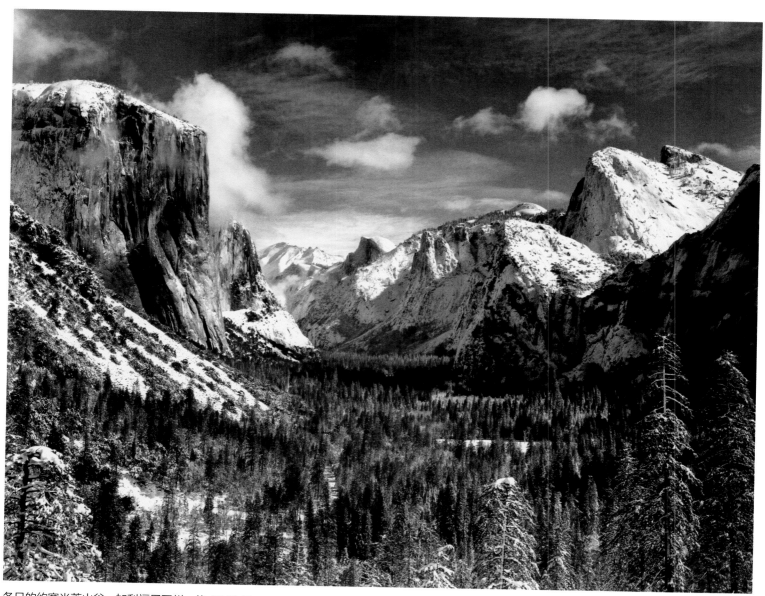

冬日的约塞米蒂山谷，加利福尼亚州，约 1940 年。

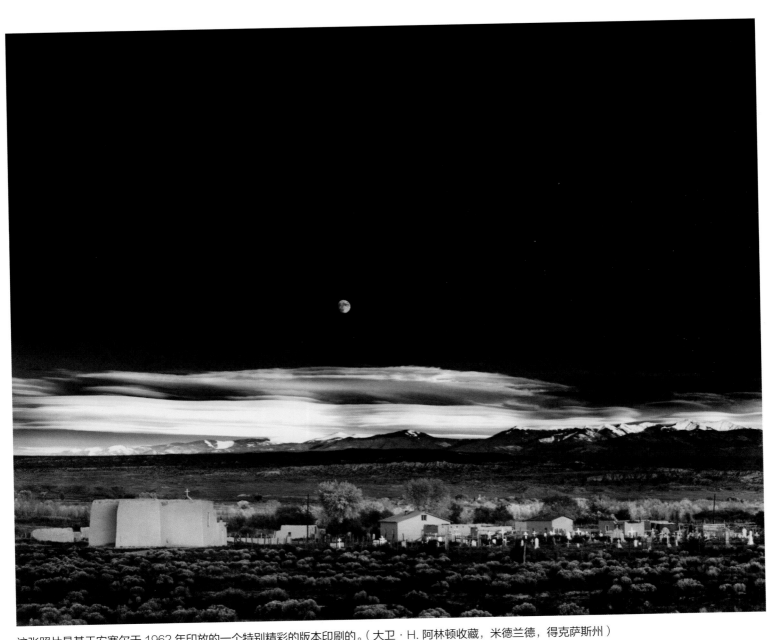

这张照片是基于安塞尔于 1962 年印放的一个特别精彩的版本印刷的。（大卫·H. 阿林顿收藏，米德兰德，得克萨斯州）

10 月出，埃尔南德斯，新墨西哥州，1941年

"我们沿着埃斯帕诺拉附近的公路朝南行驶，我不经意地往左边瞥了一眼，看到了那个不同寻常的景象——这是一张不容错过的照片！我赶紧刹车跳下来，快速地架设好8英寸×10英寸照相机，一边喊着同伴帮我从车上把器材拿下来，一边努力调试我的库克三焦距镜头。我心里已经很清楚地知道自己想拍什么……" [1]

这张照片就是《月出，埃尔南德斯，新墨西哥州》。安塞尔写道："在我按下快门的时候，我就知道这张照片将会与众不同，但我没有料到它会在未来几十年这么受欢迎。《月出，埃尔南德斯，新墨西哥州》是我最为人熟知的摄影作品。我收到的关于这幅作品的信件比其他任何作品都多。" [2] 安塞尔出售过1000多张《月出》——比其他任何作品都多，每一张照片都是他亲自在暗房印放的。而印制在书籍、日历、明信片、杂志、报纸和记事本上的《月出》照片更是成千上万。这张照片为什么会有如此持久的吸引力呢？到底它有什么魔力让全世界人民为之着迷？

1941年10月10日，安塞尔从约塞米蒂国家公园出发前往美国西南部进行拍摄工作，同行的有他八岁大的儿子迈克尔以及好朋友塞德里克·赖特。他们开着一辆装满摄影器材的汽车，沿途一路经过锡安国家公园、大峡谷、谢伊峡谷等地，接着又朝着圣菲方

向开到了查马河山谷。安塞尔在那边短暂停留，拍摄秋天的树林，"许多被摄对象都非常有挑战性，为了拍摄一个树桩，他费尽心思却总是拍不到他心目中理想的影像，最后只好放弃。" [3]

他们继续驱车前行，向埃尔南德斯的方向开去。就在这个过程中，安塞尔偶然往左边瞥了一眼，看到了特鲁查斯峰上空正冉冉升起的明月。在他身后，夕阳将最后一道白光投射在乡村教堂墓园里那些十字架上。这就是安塞尔所谓的"不容错过的照片"。

安塞尔赶紧停下车，跑去架设他的照相机。但是忙乱中，他却找不到测光表了。"我背后的太阳光马

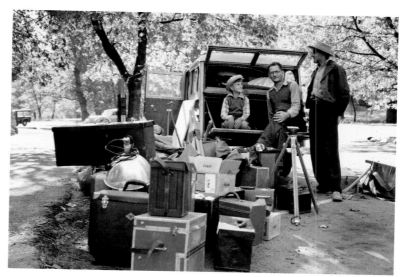

迈克尔·亚当斯、塞德里克·赖特与安塞尔正在约塞米蒂打包行李，准备前往西南部，1941年10月。弗吉尼亚·亚当斯摄。

树桩，查马河山谷，新墨西哥州，1941 年

上就要被云层遮蔽了，这太令人绝望了。突然间，我记起来月亮的亮度是 250 烛光 / 平方英尺。于是把这个亮度值列入第VII曝光区域。然后再加上一面雷登 G（15 号）深黄色滤光镜，光圈值设定为 f/32，曝光时间为 1 秒……④ 第一张照片拍完后，我快速地将装有 8 英寸 ×10 英寸散页片的暗盒翻转过来，准备就同样的画面再拍一张。直觉告诉我，这么重要的照片如果只拍一张的话太不保险了，很容易出现意外或物理损伤。可惜就在我准备拍第二张的那一刻，夕阳在我身后消失了，这神奇的景象一去不复返了。"⑤ 在《月出》中，就像在安塞尔几乎所有照片中一样，太阳光都有着驱使安塞尔创作的神奇魔力。

安塞尔后来曾告诉他的作家朋友华莱士·斯特格纳，他预计自己"有 60 秒时间来停车、下车、架设三脚架和照相机、推测曝光区域（与其说是推测，不如说是烂熟于心）、装好快门和镜头、对焦、曝光"⑥。长期以来的技术和艺术实践为他把握住这个关键性瞬间提供了坚实的后盾，这充分印证了安塞尔最推崇的路易斯·巴斯德的那句名言："机会总是垂青有准备的人。"

从埃尔南德斯回来后，他们又开车去了圣菲、卡尔斯巴德洞窟国家公园、仙人掌国家公园。在圣菲，安塞尔冲洗的一卷胶片中包含了几张他的自拍照，照片中他罕见地没戴帽子，还剃了胡须。等到他们回到旧金山已经是 11 月底了，安塞尔知道自己即将面对的是一次极富挑战性的负片印放工作，这张负片非常重要但很难对付。因为被摄对象（昏暗的前景和明亮的云层、圆月）的亮度反差极其强烈，安塞尔决定采用水浴显影法⑦冲洗胶片，但就算如此谨慎，得到的负片"还是非常难印放"⑧。

在按下快门的那一刻，安塞尔"预想到天空的影调应该要非常浓重，几乎看不到云彩"⑨。在暗房印放此负片时，他试图加深天空的颜色，消除掉部分云彩；同时希望能保留住月亮上的细节，但这并非易事，因为月亮一不小心就会成为令人无法接受的"白色光圈"。⑩ 他还希望能呈现出群山上空那部分白色云带的细节，同时增加前景的反差，以使白色的十字架闪闪发光。这么多设想和要求，也难怪他会觉得印放这张负片非常困难了。

安塞尔很快就印放了一张《月出》。在这张照片里，安塞尔加深了天空的颜色，但是保留了"天空顶

自拍照，圣菲，新墨西哥州，1941 年。

部一部分云彩"[11]。而月亮和山顶上面的白色云层则基本没有呈现出什么细节。至于前景部分，灌木丛之间的区分很不明显，白色十字架也显得黯淡无光。

安塞尔对照片的下半部分特别不满意："前景部分的亮度值非常低，如果我知道是这么个情况，我应该会多给出 50% 的曝光……这样前景的密度应该会有些许的提高。"[12]1948 年，安塞尔尝试对负片进行改善，将其浸入到一盆柯达 IN-5 加厚液[13]中，以此来增强前景部分的反差。

等到他再次印放的照片出来，安塞尔非常欣喜，他在圣诞节前夕寄给南希·纽霍尔的信里这样写道："我想魔咒终于解除了。"[14]他寄了一张《月出》照片（连同两本新书和《作品集 1 号》）给纽霍尔夫妇，之后又写信询问他们："你们喜欢这张《月出》照片吗？我感觉这张照片第一次有了影调层次。先前印放的那些照片和这张相比，显得索然无味。"[15]博蒙特用韵文回复一张明信片表达了他的认同。

We prize the Moonrise
We cheer the Muir
Portfolio One is sure well done
The Negative is positive
Now all we need is ansel here
To usher in a bright New
Year.

Dec 31/48

博蒙特·纽霍尔寄给安塞尔的明信片，1948 年 12 月 31 日。[16]

20 世纪 70 年代末，安塞尔对《月出》的想法有了进一步发展。他将天空变成近乎纯黑，而场景中的其他事物——月亮、云层、建筑物——也显得非常阴沉。这批《月出》曾被人批评说过于黑暗。对于这种变化，纽霍尔夫妇早就有所察觉。1953 年 2 月，南希·纽霍尔写信给安塞尔：

过去一两年里，我和博蒙特发现，你印放的《月

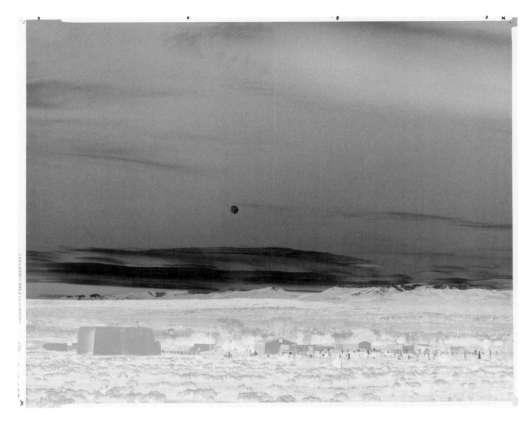

《月出》的负片。负片中黑色的云带将会在印放时变成紧实的白色，而亮色的天空将会被处理得非常暗，反差或细节将会极少。

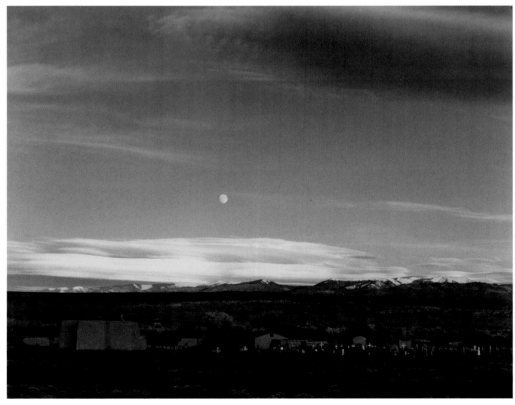

不经处理直接印放的《月出》。请注意天空是相当明亮的，许多云彩也清晰可见，前景相当暗，白色的墓碑很难看清。

《月出》已知最早的版本，印放于 1941 年 11 月底或 12 月初。请注意月亮左右两边的云彩，它们在后来的版本中将会被安塞尔完全抹除。（大卫·H. 阿林顿收藏，米德兰德，得克萨斯州）

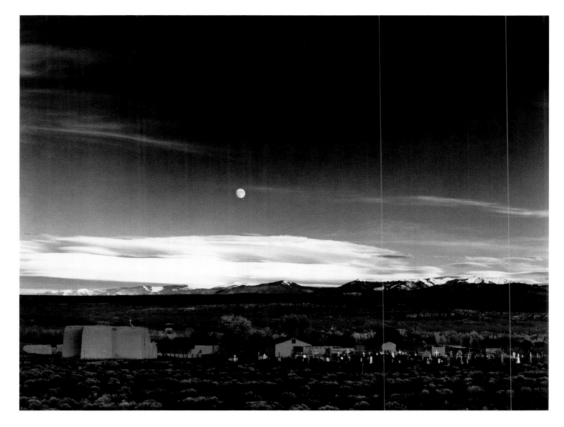

新墨西哥州埃尔南德斯 2012 年的街景，拍摄位置与安塞尔在 1941 年拍摄《月出》时所站的位置相差无几。图中白色的线框表示安塞尔构图时的边界线。安塞尔在 1980 年回到这里时曾说："今天我再也不会停下来拍摄这么一团糟的景色。"[17] 艾伦·罗斯摄。

出》照片变得越来越暗。当然，样片仅仅只是样片……你之后印放的那些比较好的版本看起来也有点过于黑暗了。这让我们感到困惑和好奇，在摄影界你绝对是对光线最敏感的！先前那些照片的暗部处理得多细腻啊。是眼镜的缘故？是暗房灯光的缘故？是相纸太糟糕的缘故？还是你觉得管它纽霍尔夫妇这两个老派的纯粹主义者怎么看呢！我们一如既往地支持你，希望透过作品看到你的灵魂最深处！⑱

安塞尔对此没有回信。

安塞尔印放于20世纪60年代早期的《月出》照片就已经有了变暗的倾向，而到了70年代末这种趋势变得更加极端了。我曾经不止一次斗胆（又战战兢兢地）拿着两张对比明显的照片给安塞尔看，其中一张我觉得画面过暗的是1979年印放的，而另一张则是早几年前印放的。安塞尔有点不悦，他甚至罕见地提高了音调，断然说我喜欢的那幅作品"比较弱"。他固执地认为后来印放的照片比较优秀，并告诉我艺术家自己最清楚孰优孰劣。

纽约现代艺术博物馆摄影部前主任约翰·萨考夫斯基认为这是一种自然进化——从"抒情诗变成史诗"⑲的过程。其实这种变化和安塞尔的视力也有关系。1980年前后，他去约翰·麦提格医生的诊所看过眼睛。麦提格告诉安塞尔他两只眼睛都有白内障，需要动一个简单的手术。安塞尔拒绝了。但是他现在终于知道，自己已经没法分辨出《月出》这张照片上天空的黑暗程度是不是合适了。从那时起，安塞尔在暗房印放时，会请助理帮忙确认照片的影调是否达到了理想的平衡。

在我为安塞尔工作的那几年中，每个星期一早上的一项工作就是要帮他列出一张本周需要印放的照片名单。这份名单里包括了他那些最受欢迎的照片，《月出》无疑是出现最多次的。就像我预料的一样，安塞尔开始抱怨，为什么同一张照片要印了又印。他说他最想做两件事：一是拍新照片，二是从没有动过的负片中好好挑一些来印放。

他的摄影助理劝他应该停止接受照片预订。这个建议安塞尔很难接受。为了维持家庭生计，偿还家族生意的债务，他所敬爱的父亲就一份自己不喜欢的工作干了一辈子。而他的母亲则因为父亲未能提供优渥的家庭生活而表现冷淡。这些安塞尔从小都看在眼里，因此他一辈子都害怕钱挣得不够多。

在和自己的业务经理威廉·特内奇多次交谈和沟通后，安塞尔终于打消了疑虑，相信自己可以停止接受照片订单而不会在经济上碰到困难。1975年夏天，他宣布，过了当年的12月31日，他就不再接受任何人——个人、博物馆、画廊——的照片订单。从此，千斤重担终于卸下肩头。

现在剩下的最后一个问题就是：在12月31日最后期限前涌进了大量的照片订单，订购的照片总计超过1000张，其中有320张是《月出》。这些积压的订单让安塞尔不得不一遍又一遍地印放"相同的旧作"，这种状态一直持续到了1978年。等到最后一批订单完成，安塞尔又开始了一项极有意义的工作：印放数百张照片（包括他那些最有名的作品）做成博物馆套装，供收藏家购买，或捐赠给博物馆收藏。这个项目又把安塞尔困在了暗房里直到他80岁高龄。但那时，他已经没有力气和动力外出拍照了，也不能

安塞尔寄给纽霍尔夫妇的《月出》，此时他已经将负片的前景进行了加厚，1948年12月。（凯伦·肯尼迪与凯文·肯尼迪收藏）

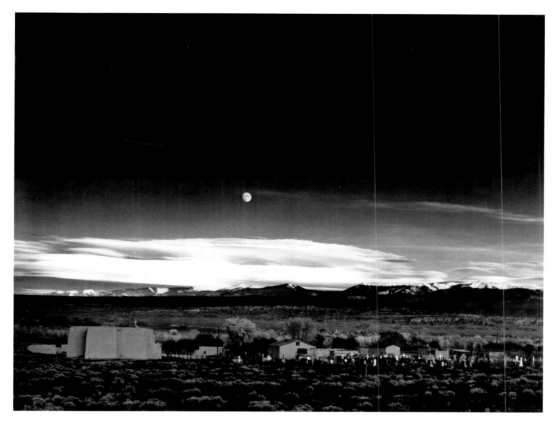

埃尔南德斯的教堂正面，新墨西哥州，1935年。

像以前那样花几个小时泡在暗房里印放那些"未曾发掘"的旧照片了。

1941 年，安塞尔第一次出售《月出》的价格大概是 25 美元。1975 年，他卖出的最后一张《月出》价值 500 美元，但市面上流通的价格一直在不可思议地疯涨。1981 年 4 月的《艺术品拍卖》杂志就讨论了这个现象：

《月出》是美国最著名的摄影师拍下的最著名的作品。最近几年，它成为了摄影市场的风向标式作品。1979 年 11 月，我们曾报道过：安塞尔 1978 年所印放的一张《月出》照片在纽约佳士得拍卖行卖出了 12000 美元的高价。这创下了 20 世纪摄影作品的拍卖价格纪录，而且这个价格是同年 5 月佳士得卖出的另一张几乎相同的《月出》照片的两倍。1975 年，一张《月出》售价 800 美元，而 1972 年只要差不多 200 美元。这么夸张的价格增长幅度证明了目前摄影收藏市场的强劲态势。其后的一期杂志里，我们也毫不夸张地写过，安塞尔·亚当斯的《月出》的上涨势头甚至比石油输出国组织获利还要来得快。在我们写这篇稿子前的最近一次拍卖会上，它卖出了 15000 美元的高价，比上个月增长了 25 个百分点。[20]

1981 年，一个收藏者花了 71500 美元的价格竞得了一张壁画大小（35 英寸 ×55 英寸）的《月出》。这又创下了摄影作品竞拍价的纪录，《艺术品拍卖》杂志撰文表示"这给摄影界带来了不小的冲击"[21]。这个涨势一直在延续。2006 年，一张印放于 1948 年 12 月的《月出》拍出了 609600 美元的高价。我猜想如果安塞尔泉下有知的话应该会感到既兴奋又不可思议吧，尽管不论这些作品在二手市场卖得有多贵，安塞尔也不可能分到一分钱。

据统计，目前共有 1200 多张《月出》照片流传于世。只要有一张出现在拍卖行或画廊，马上就会有人买走。不过《纽约时报》的这名评论员应该不在这些买家之列：

很显然，这张照片对人的吸引力就在于它所散发出来的那种带点宗教意味的感伤，特别是当你看到太阳最后一道光线照射在墓园的十字架上时。但就算是这幅滥情的作品也表明了安塞尔尽管追求的是一个浪漫的意象，但他还是熟练地运用了现代主义表现形式和细致的手法。村庄上面的天空就像一块点缀着苍白月亮和稀疏云彩的巨大画布，整张照片都散发着一种希望别人尽量感动的味道。[22]

这样的评论在安塞尔听来已经见怪不怪了。他一直认为，既然纽约人并不了解美国西部，那么你怎能要求他们读懂并欣赏一张拍摄自新墨西哥州遥远地带的照片呢？

安塞尔从不关心照片的拍摄日期，他觉得这个根本不重要。"《月出》就是我不爱记拍摄日期的最好例证，"他写道，"它被标记成 1940 年、1941 年、1942 年甚至 1944 年。"[23] 博蒙特·纽霍尔想要找出照片的确切拍摄时间，他求助于科罗拉多博尔德市天文台的大卫·埃尔莫尔博士。后者"根据在埃尔南德斯实地勘察到的各种数据，再结合月亮在照片中的高度和月亮方位表，推算出《月出》的拍摄时间为 1941 年 10 月 31 日下午 4 时 03 分"[24]。安塞尔将这个时间点写进了他的自传。

但另一位天文学家丹尼斯·迪·奇科花了十年的时间，两次实地勘察埃尔南德斯，分析出安塞尔当时拍照的地点不应该是前人所认定的那个区域，而应该是在一条当时仍在使用的地势略低的老路上。他测算出了更精确的日期和时间：山地标准时间 1941 年 11 月 1 日下午 4 时 49 分 20 秒。

安塞尔喜欢谈论和撰文讲述他的摄影技术，对于《月出》这张照片自然也不例外。关于当时拍这张照片的故事他已经讲过无数遍却仍乐此不疲，认识他的人对这个故事几乎已是倒背如流。但是他拒绝"用语言描述"（verbalize，他最爱的用词）任何一张照片："如果一张照片是站不住脚的，那么就算说得再多也没法提高它的价值。"[25] 我没有听安塞尔分析过为什么这张照片能引起那么多人的共鸣，翻阅他的文字资料后，也只找到只言片语：

"它呈现的是一个浪漫 / 令人动情的时刻。"[26]

"深秋傍晚的那种光线质感有着一种极致的美。"[27]

"拍照时我就知道这将是一张独特的照片。"[28]

在 1980 年的一次采访中，他稍微多讲了几句："人们似乎很喜欢"它。当问到为什么时，他回答说，"这很难说清楚。"他解释说有些人能喜欢景物所传达出来的浪漫情感，有些人喜欢他印放出来的"深邃效果"，还有一些是沉浸在照片给予他们的"悲凉情绪"中。[29]

偶尔，安塞尔的朋友也会出来点评这张照片。当纽霍尔夫妇在 1948 年圣诞节前收到这张照片时，南希写道："《月出》是第一张让我觉得画面里的景物活灵活现的照片；仿佛这个场景是没有边界的，山也消失不见了，就剩下一个人面对着这片神奇天幕。"[30] 普利策奖获得者，作家华莱士·斯特格纳认为它"用视觉传达出一种观念"[31]。在 1984 年安塞尔的追悼会上，普林斯顿大学摄影史教授彼得·巴纳尔也说到这张照片，他说《月出》中的月亮"带着一种原始的神秘感，在无垠的黑暗中孤独地发着光"[32]。可能总结得最好的还是安塞尔发表在《美国摄影》杂志上的那段话：

毕竟，照片是用来看的；它理应蕴含一些东西能引人思考或让人感动，或两者皆有。如果照片是好的，它肯定能传达出它的信息；如果照片是差的则不然。一张差照片只能陈述简单的事实；一张好照片却能赋予事实另一种维度——可信性，而一张超级好的照片则会赋予事实再多一种维度——普遍性。[33]

安塞尔论《月出》的文章（按时间排序）摘选如下：

《月出》最早刊登在 1943 年的《美国摄影年鉴》上，占了两页的篇幅（第 88-89 页）。安塞尔还为此写了评论：

这张照片拍摄于日落之后，最后一道暮光投射在远处的山峰和云层上。前景的平均光亮度用韦斯顿测光表表示就是在"U"区，而月亮和远处山峰的光亮度不会高于"A"区。月亮下的云层的光亮度则大约指示在测光表的另一端。换句话说，光亮度的范围在 1 到 8 之间（最多不超过 1 到 16）。冲洗这张负片时采用了极端的处理手法，因为画面绝大部分的光亮度都在曲线"底部"以下。所幸的是月亮表面的很多细节得以保留下来。曝光越久，高光区域的很多细节就越容易丢失。

有人会觉得这张照片是难得的杰作，但我认为它就是一幅很典型的新墨西哥州郊外风光照。遗憾的是，很多人没有注意到这是一张利用暮光拍摄的照片；其实很多在白天的光线下显得单调乏味的景物，到了日落时分就会呈现出不一样的质感和氛围。摄影

数据：Panatomic X 胶片，在爱克发 12 显影液中显影。爱克发 8 英寸×10 英寸照相机，搭配 26 英寸焦距的库克镜头。

1968 年 9 月 7 日安塞尔写给约翰·彭菲尔德的信：

拍摄《月出》这张照片用的是伊索潘胶片、8 英寸×10 英寸照相机、G 滤光镜和 23.5 英寸焦距的库克 XV 系镜头。当时是秋天，再过两天就是满月了。我从查马山谷开车回圣菲，在路途中看到了这美妙的一幕。我几乎把汽车开进旁边的沟里，赶紧刹车跳下来，呼喊着同伴拿出摄影器材，帮忙架设照相机。画面前景被西边的明亮云彩染上了颜色（太阳就在云层边缘）。我站在照相机后面思索要怎么处理这个画面，镜头架好了，滤光镜有了……但却找不到测光表。我估算满月的亮度是 250 烛光／平方英尺，亮度值可列入第 VII 区，在光圈值为 f/8 的条件下，基础曝光时间应该为 1/60 秒。而滤光镜的曝光因素为 3 倍，在同样光圈值下，曝光时间应为 1/20 秒。最后我设定的

光圈值为 f/45，曝光时间为 2 秒。等到我将暗盒翻转过来，打算再拍一张的时候，前景中的光线已经消失不见了，亮度大概不到 5 烛光／平方英尺。冲洗这张胶片时，我采用了水浴显影法，最后得到了一张非常棒的负片，但非常难印放。

摘自《论负片》（波士顿：利特尔与布朗出版社，1981 年）第 127 页：

这片非同寻常的景致是我从查马山谷开车返回圣菲的路上看到的。西边是一片快速移动着的云层，太阳马上就要没入云层之中了。我一边在脑海中预想眼前的图景在最终照片中的样子，一边尽可能快地架起我的 8 英寸 ×10 英寸照相机，我还要调换库克镜头的前后组镜片，将 23 英寸焦距的那组镜片装到前面来，并在快门后加装了一面雷登 G（15 号）玻璃滤光镜。我在光圈全开的情况下快速地对焦与构图，我知道单组镜片会有焦点漂移的现象，所以我在设置 f/32 光圈时将焦点前移了 3.32 英寸。在调试这些器材的过程中，我心里面也有了对这个场景的预想效果，但令人沮丧的是，我怎么也找不到测光表！凭记忆，我想到这个时候的月亮亮度应该是 250 烛光／平方英尺。把这个亮度值纳入第 VII 区域的话，那么如果是 60 烛光／平方英尺就该落到第 V 区域。胶片的 ASA 值为 64，那么在光圈值为 f/8 的条件下，曝光时间应为 1/60 秒。考虑到滤光镜的曝光因数为 3 倍，那么在 f/8 的光圈值下曝光时间应为 1/20 秒，在 f/32 的光圈值下应为 1 秒。

我不知道前景的光亮度是多少，但肯定非常低，

为此我选择了水浴显影法来冲洗胶片。远处云朵部分的亮度很高（起码是月亮的两倍亮度）。负片的前景部分因为曝光不足，密度略欠，光亮度大致在第 II 区，所以后来我还用了柯达 IN-5 加厚液来增加其密度。而表现出月亮的细节则是最重要的一环。很多时候我们看到不少人的照片里月亮旁边有白色的光圈，这都是由总体的曝光过度所引起的。

摘自《范例：40 幅摄影作品的诞生》（波士顿：利特尔与布朗出版社，1983 年）第 41-42 页：

我们沿着埃斯帕诺拉附近的公路朝南行驶。我不经意地往左边撇了一眼，看到了那个不同寻常的景象——这是一张不容错过的照片！我赶紧刹车，快速架设好 8 英寸 ×10 英寸照相机，一边喊着同伴帮我从车上把器材拿下来，一边努力调试我的库克三焦距镜头。我心里已经很清楚地知道自己想拍什么，但就在我装好滤光镜、换好镜头的那一刻，我发现根本找不到测光表！当时的情况无比紧急：西边的太阳马上就要躲进云层了，照射在白色十字架上的光线马上就会隐去。

场景中的光线马上就要消失，我得承认，那时我正在考虑的是要不要进行包围曝光，但就在那一瞬间我记起月亮亮度应该是 250 烛光／平方英尺，按照曝光公式计算，我把这个亮度值纳入第 VII 区域，那么如果是 60 烛光／平方英尺就该落到第 V 区域。胶片的 ASA 值是 64，考虑到滤光镜的曝光因数为 3 倍，那么在 f/32 的光圈值下应为 1 秒。我不知道前景的光亮度是多少，但我觉得它应该在曝光的区域之内。

为保险起见，我决定采用水浴显影法冲洗这张胶片。

松开快门的那一刻，我意识到自己拍下了一张不同寻常的照片。这样的图景不应该只拍一张，我飞快地将暗盒翻转过来，打算再拍一张。但就在那一刻，照射在白色十字架上的光线消失了，就迟了那么几秒的时间。这唯一一张负片显得弥足珍贵。

当这张负片在我旧金山的暗房里得到妥善保管之后，我开始考虑采用水浴显影法冲洗照片，但又担心相纸静置在水中会导致天空部分出现杂斑。最后我决定使用稀释的 D-23 显影液，并重复显影—水浴这个过程 10 遍，每一遍都是将相纸在显影液中浸泡 30 秒，然后在水中静置 2 分钟。如此 10 遍下来，我将天空密度不均的可能性降到了最低。

白色的十字架沐浴在太阳的余晖之下，因此相对来说是"安全"的；阴影中的前景亮度值非常低。如果我知道它会这么低，那么拍摄时应该会增加 50% 的曝光（半个区域）。这样我便可以在显影中控制月亮的亮度值，前景的密度也会稍微有所增加，而这一点点的增加将会大有益处。

这张负片相当难印放。几年后，我决定增加前景的密度来提升反差。我首先对负片重新定影并水洗，然后将影像的下半部分用稀释过的柯达 IN-5 加厚液进行处理。我将地平线以下部分在加厚液中浸入又捞出，如此操作约 1 分钟，然后用清水冲洗，接着又重复这个过程。12 遍下来，我终于获得了理想的密度。从那以后，印放变得容易了点，虽然挑战依旧。

当时天空的小部分区域漂浮着明亮的云彩，特别是月亮底下的云彩特别亮（是月亮亮度的 2 至 3 倍）。我对前景到照片底部这部分略微加光。然后我沿着山脉的轮廓加光，不断移动遮光板。此外，我将遮光板远离相纸，以便在它的阴影上产生半阴影；这样可以防止出现遮光和加光的痕迹，这种痕迹会分散观看者的注意力。我还对山脉至月亮之间的部分进行略微加光，以降低白云和地平线一带天空的亮度。最后，我对月亮到照片顶部这部分上下移动遮光板予以加光。

用这张我倍加珍爱的负片来印放照片绝非易事。所用的相纸会有所不同，调色有时会产生意想不到的密度变化。可以这样说，没有两张《月出》照片是完全一样的。

摘自《安塞尔·亚当斯自传》（波士顿：利特尔与布朗出版社，1985 年）第 273-274 页：

我们沿着公路往南行驶，车子开到埃尔南德斯的一个小村落附近时，我瞥见了一幅绝妙的画面。东边，雪峰和遥远的云彩之上，月亮正缓缓升起。而西边，夕阳正透过云层将最后的光线投射在教堂墓地的白色十字架上。我将车子停到路肩上，跳下车，边打开后备箱取摄影器材，边大声喊叫着，让迈克尔和塞德里克"拿这个，拿那个。上帝啊，我们没有时间了！"照相机架起来了，构图和对焦也完成了，我竟然找不到自己的韦斯顿测光表了！身后的太阳即将隐入云层之中，我简直就要绝望了。就在这时，我突然记起来，月亮的亮度是 250 烛光／平方英尺。将月亮的亮度值列入第 VII 曝光区域，又因为用了雷登 G（15 号）深黄色滤光镜，所以在光圈值为 f/32 的情况下，曝光时间为 1 秒。不过对于前景的阴影亮度值我没有进行计算。拍完第一张胶片后，我翻转装有 8 英

安塞尔起居室里放的《月出》，旧金山，加利福尼亚州，约 1950 年。

寸 ×10 英寸散页片的暗盒想再拍一张。我有一种直觉，我脑海中预想的画面非常重要，但拍摄所得的胶片很可能会有缺陷。但就在我准备换胶片的那一刻，照射在十字架上的阳光消失不见了，这神奇一刻永远地消失了。

在我按下快门的时候，我就知道这张照片将会与众不同，但我没有料到它会在未来几十年这么受欢迎。《月出，埃尔南德斯，新墨西哥州》是我最为人熟知的摄影作品。我收到过的关于这幅作品的信件比其他任何作品都要多。我必须再重新声明一下，《月出》绝对不是双重曝光的产物。

在我最初印放《月出》这张负片的那几年，我保留了天空上的一些浮云，虽然在我脑海中的画面里，天空暗得几乎看不到云彩。直到 20 世纪 70 年代，我终于印放出了和我最早预想的画面几乎一致的《月出》照片，那个脑海中的画面我至今记忆犹新。

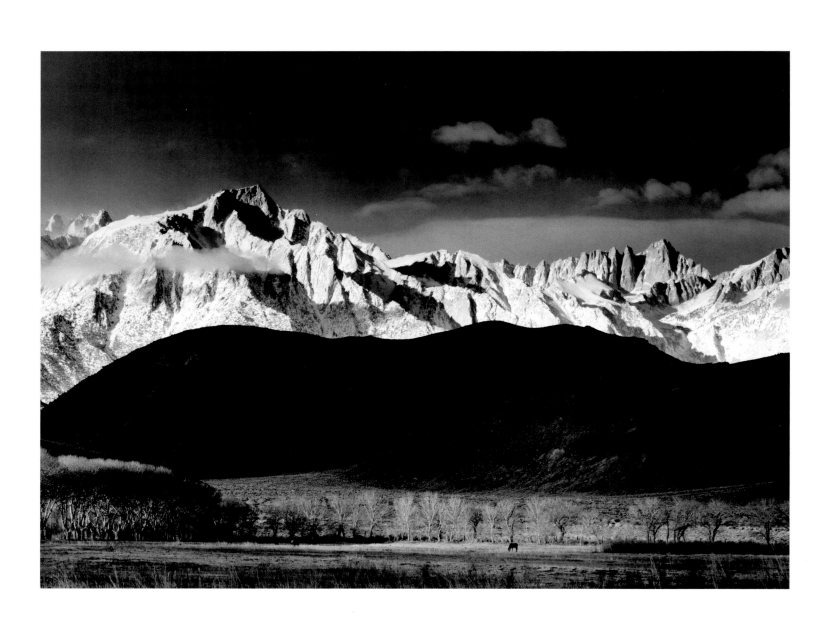

11 冬日日出，内华达山脉，朗派，加利福尼亚州，1943 年

这是 1943 年 12 月的一天早晨，安塞尔和妻子弗吉尼亚坐在他们的庞蒂亚克旅行车的车顶瑟瑟发抖。车子停在朗派小镇附近，旁边是 395 号公路，从这个角度可以俯瞰内华达山脉下的牧场。他们啜饮着保温壶里的热咖啡，等待日出到来。安塞尔这样描述当时的场景：

我在车顶的平台[①]上架好照相机，这个位置是最好的，可以俯瞰下面的牧场。天气非常寒冷，估计只有零摄氏度。我坐在车顶上，一边发抖，一边等待着太阳光照到远处的树木上。[②]霜冻的牧场上有一匹马背对着镜头，一直悠闲地立在那边，令人恼火。我拍了几张照片以测试光线和阴影，但这匹马就像一个树桩似的，还是没有配合地转过身来。我预感到最适合拍照的光线马上就要出现了，就在这最后时刻，这匹马终于侧过身来展露了它的身体，我也顺利地按下了快门。一分钟不到，太阳光就照亮了整片牧场，那种浑然天成的明暗对比也就消失了。[③]

那年 12 月，安塞尔花了两个多星期在曼扎拿战时安置中心[④]开展拍摄工作。当然他也没忘记在营地附近寻找光影适合拍摄的自然风光。开始工作的头四天里，营地附近一直被云雾笼罩。"直到第五天早上，"安塞尔后来写道，"终于有明亮、耀眼的太阳光从东南方向的云层中倾泻下来，随着云层的快速移动，光线扫过广袤的草甸和黑色的丘陵。"[⑤]

其实在拍下这张经典照片之前，安塞尔心中已经有了对这一景象的预想：画面将由黑白色块水平组合在一起，斜射过来的强光照亮前景中的草地和树木，连绵起伏的亚拉巴马山则被云层阴影遮盖，让中景分量十足。相对地，远处白雪覆盖的内华达山脉则会在

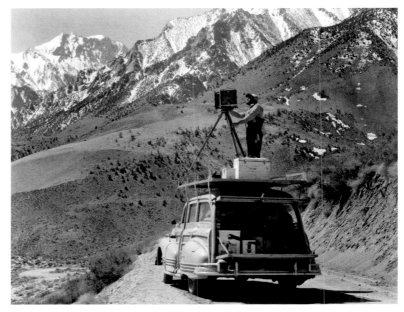

安塞尔站在旅行车的车顶平台拍摄，这里是内华达山脉的东面，加利福尼亚州，约 1949 年。塞德里克·赖特摄。

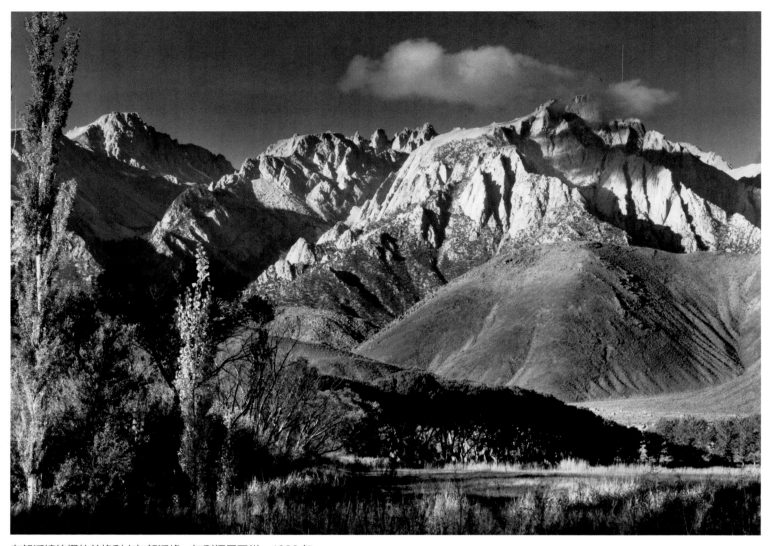

在朗派镇拍摄的兰格利山与朗派峰，加利福尼亚州，1936 年。

稀薄的云层中显出明亮的色彩。14 英里外的惠特尼山（美国下 48 州最高峰）在画面中的最右端。

　　要想拍到好照片就得起得早，这是安塞尔的摄影准则之一。南希·纽霍尔在她撰写的安塞尔传记中这样开篇："如果你和安塞尔工作，你就得在黎明之前起床。"⑥拍照的那天早上，安塞尔和弗吉尼亚就是黎明前即启程前往拍摄地，到达之后架好照相机，最后才安心地静待日出。就像安塞尔的大部分照片一

样，在这张照片里，光线依然是不可或缺的元素。事实上，几年前安塞尔曾在同一个地点拍摄过一张照片，但是那张照片的构图就没有 1943 年这张那么精彩。安塞尔分析说："同一天的不同时段我都拍过，但总是达不到我想要的效果，所以我觉得还是得在日出的时候拍摄。"⑦

　　前景中出现的马是安塞尔事先没想到会拍进照片的。这匹马其实是有同伴的，只是其他几匹马都被画

冬日的半圆顶、树与鹿，约塞米蒂山谷，加利福尼亚州，1948 年。

面左边的树木挡住，不大看得清了。安塞尔拍照的时候极少拍到动物，除了几张里面有鹿的约塞米蒂国家公园照片之外。当然，在商业广告中，他会将人拍进风景里面，像他帮约塞米蒂国家公园和柯里公司拍的宣传照里，就是两个模特和酋长岩的合影（参见本书第 132 页）。不过安塞尔始终觉得人和动物会让观众在欣赏风景时分心。

拍摄这张照片的安思可 8 英寸 ×10 英寸机背取景照相机是安塞尔经常用的，他用这台照相机拍过很多成名作，其中包括《月出》。他还用了同一支镜头，这支镜头可以起到压缩场景使其扁平化的效果，以此来强调不同光影带之间的交替重叠。

每次外出拍摄回来，安塞尔总是能在卸下行李之前就已知道哪张照片拍得最好。他一定是感觉到《冬日日出》这张负片很重要，因为一个月不到，他就寄了试样照片给大卫·麦克艾尔宾。后者回复他道：

"照片已经收到了，精彩绝伦……而那张在朗派拍的照片尤其棒。你应该再精印一张，看能不能比这试样照片更加优秀。我觉得在画面中唯一能加的就是放几个印第安人，可以放在山丘上的那些字母下面的山路上……顺便问一下，这两个字母到底代表了什么意思？"⑧

麦克艾尔宾提到的字母出现在画面左侧的亚拉巴马山上，不仔细看并不容易发现。这两个字母"LP"是朗派高中的缩写，由石块堆成，学生们每年都会上山刷白这些岩石一次。安塞尔认为这两个字母对于如此壮美、质朴的自然风光来说大煞风景，因此他会在印放好的照片上用染料进行点色处理，以去掉这两个字母。但是这种处理非常困难，加上随着时间的推移以及频繁的展出，染料慢慢就褪色了。安塞尔和自己的摄影助理艾伦·罗斯专门讨论过这个问题，希望可以想个办法来解决这个问题。1976年，艾伦在负片上对这两个字母进行了蚀刻处理，最终解决了这个问题。"有一天晚上我就那么做了。"艾伦写道，"我有

模特与酋长岩，约塞米蒂山谷，加利福尼亚州，约1936年。这是为约塞米蒂国家公园和柯里公司拍摄的宣传照。（大卫·H.阿林顿收藏，米德兰德，得克萨斯州）

一张未经裁剪也未经暗房处理的照片。请注意画面左侧山体上有"LP"两个字母。

点害怕，不敢声张，但是等到安塞尔下一次印放这张负片时，效果是显而易见的。幸运的是，安塞尔不但没有责备我，还夸我'做得好'。"⑨

　　按下快门只是安塞尔摄影流程的其中一环。同样伟大的亨利·卡蒂埃–布列松则认为一旦按下快门，他的工作就完成了。布列松的大部分照片都是由别人印放的。对于安塞尔来说，摄影流程开始于"预想"

最终照片的样子，然后据此用照相机进行构图，并一直持续到他在暗房里印放出满意的照片为止，而且他的负片总是由本人印放的。他对布列松的影像捕捉评价很高，但对照片的印放质量则提出了批评。有一次我很偶然地听到他叹息道："布列松的照片要是能由我来印放就好了。"⑩

　　比较他"直出"的照片（未经裁剪和暗房处理）

裁剪了部分天空的《冬日日出》，约 1955 年。（大卫·H. 阿林顿收藏，米德兰德，得克萨斯州）

和最后完成的照片，你可以看出安塞尔对照片所做的改动。比如这张照片，安塞尔希望照在马上的光线可以强一些但又不能刺眼。他希望雪峰所形成的雪白色块中能有足够的阴影以彰显其层次。而中间的亚拉巴马山虽然是黑色的色块，但他还是仔细地保留了一些轮廓的细节。在拍摄的时候，他利用了滤光镜来加深天空的颜色，而在印放过程中，他又采用了一些办法，让天空的颜色愈深。

总的说来，安塞尔印放的照片影调会随着他年纪的增长而变得越来越暗。他在 20 世纪 70 年代末、80 年代初印放的照片和他 40 年代的照片非常不同。比如说，在他后期印放的《冬日日出》中，亚拉巴马山基本上就是漆黑一片，内华达山脉上的积雪也没有像以前那么明亮、耀眼，连照射在前景的光线也变弱了。这并非技术性变化，而是艺术家的直觉和情感的选择，同样的情况在画家身上也有反映。

在安塞尔漫长的摄影生涯中，绝大部分《冬日日出》都被印放成了 16 英寸 × 20 英寸。不过他拍摄的大画幅负片[11] 可以印放出更大的照片，且画面不显模糊或颗粒感。安塞尔曾经印放过 40 英寸 × 60 英寸大（甚至更大）的《冬日日出》照片。在我为安塞尔工作的那段时间里，他暗房外的大门上就挂着这么大的一幅《冬日日出》。这些大尺寸的照片非常稀有，所以备受买家推崇，其中一张在 2010 年的拍卖会上卖出了 482500 美元的高价。

尽管安塞尔在拍照时构图非常细致，但是最终印

安塞尔工作室里挂着的《冬日日出》，
卡梅尔，加利福尼亚州，约 1982 年。
约翰·塞克斯顿摄。

放的照片都还是需要进行裁剪。他经常会把一些多余的庞杂细节消除掉。在《冬日日出》这张照片里，他把画面最右边的一匹马给裁剪掉了，左边被阴影笼罩的岩石边缘被削去了三分之一，顶上的天空也窄了一英寸多。

我第一次看到安塞尔裁剪照片的时候很震惊。他就站在工作室那台切纸机（见上图中两台干裱压力机的左边）的旁边，好像很随意地就开始咔嚓咔嚓地裁剪照片，一直等到他想要的效果出来才停手。安塞尔对于同一张照片的裁剪模式基本是一致的，不过，在《冬日日出》的早期几个版本中，为了增加构图的动感，画面顶部的天空被裁剪得更多些。

1966 年，安塞尔送了一张《冬日日出》照片给他的好朋友华莱士·斯特格纳。一年后斯特格纳写道："这张照片我已经仔细欣赏、研究过很多次了。每一次它都令我精神振奋，就像在听贝多芬的《第九交响曲》。黑暗再一次被光明所取代，像是这个世界所承诺的那样。"[12] 就像安塞尔很多作品一样，《冬日日出》成就于对的时间和对的地点。安塞尔曾这样总结："如果那天早上再多喝一杯咖啡，那么笼罩在亚拉巴马山上的阴影应该就已经散去了。这时拍下来可能也是一张很美的照片，但它所述说的东西就不一样了。有时候我会觉得，在那些地方、在那些时刻按下快门，都是上帝的安排。"[13]

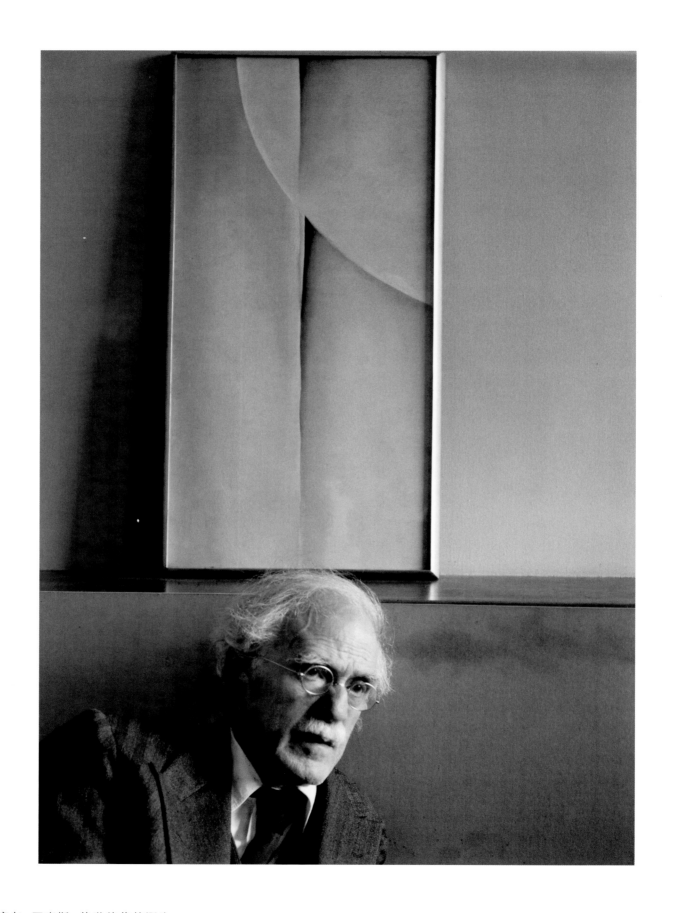

12 艾尔弗雷德·施蒂格利茨与乔治娅·奥基夫的油画，纽约，1944 年

1944 年 6 月 4 日，盟军攻克罗马，两天后又抢滩登陆诺曼底。这些事件发生的时候，安塞尔和南希·纽霍尔正在纽约。南希写信给正在美军服役的丈夫，向他描述国内的情况："听到罗马被攻克，我们欢呼雀跃。这个好消息我们等得太久了，让人心头为之一振……商店中午就关门了，这样人们可以去教堂祈愿。街上的气氛也不同往常，很多穿着工作服的人都聚集在教堂旁。真是一个庄严的假日。"[1] 带着这种心情，南希和安塞尔跑去施蒂格利茨的画廊"美国之地"，和他一起庆祝。个性沉郁的施蒂格利茨也被两人的情绪所感染，南希给博蒙特的信中这样写道："安塞尔像疯子一样拍照。至少有一张拍得不错，我

从照相机的毛玻璃上也看到了，拍的是施蒂格利茨和他最爱的奥基夫油画的照片。安塞尔还拍了一些我和施蒂格利茨的合影给你。"[2]

在他那间小小的办公室里，施蒂格利茨斜靠在沙发上，趁安塞尔拍照的间隙和南希聊着天。挂在他头上的是其妻子奥基夫的作品《直线与曲线》，这是他最喜欢的画。画的旁边放着加斯东·拉雪兹的雕塑和约翰·马林的画。下面也堆满了书和画作，用粗麻布盖着。

安塞尔拍过施蒂格利茨好多次。这里面有一张是用他的 35 毫米蔡司康泰时照相机拍摄的，安塞尔觉得比较特别，因为"这张照片里的施蒂格利茨是笑着

南希·纽霍尔写给博蒙特·纽霍尔的信，1944 年 6 月 7 日。南希在信中画了《艾尔弗雷德·施蒂格利茨与乔治亚·奥基夫的油画》这张照片的示意图。

艾尔弗雷德·施蒂格利茨
与南希·纽霍尔在"美
国之地"画廊，纽约市，
1944 年。

艾尔弗雷德·施蒂格利茨
在"美国之地"画廊，两
幅油画分别是约翰·马林
与亚瑟·达夫的作品，纽
约市，约 1939 年。还有
一张 5 英寸 x7 英寸的彩
色透明片也记录了同样的
画面。据约翰·塞克斯顿
说，那张彩色照片的颜色
仍然几近完美。

的，非常难得"③。但安塞尔最喜欢的还是这张施蒂格利茨与奥基夫油画的照片。

1933 年，安塞尔第一次去纽约时认识了施蒂格利茨。他回忆说："去纽约是为了赚钱。艾伯特·本德觉得是时候让我去更大的世界闯闯了，我们达成了一致的意见……我去纽约的首要任务是成功会见施蒂格利茨，我知道他是一个很难取悦的客户——特别固执己见……"④ 本德形容施蒂格利茨是"一台学识渊博的留声机，但不管怎么说……在美国，他绝对是将摄影艺术提升到一个更高层次的领军人物"⑤。安塞尔的摄影师朋友伊莫金·坎宁安也提醒他说："务必要见到他。"⑥

在去纽约之前，安塞尔和弗吉尼亚在圣菲滞留了两个星期。因为富兰克林·罗斯福总统颁布了《紧急银行法》，他们没法兑现自己的旅行支票。等他们最后到达纽约已经是 4 月了。安塞尔喜欢跟别人讲述自己冒着大雨、走街串巷，去找麦迪逊大道上的施蒂格利茨

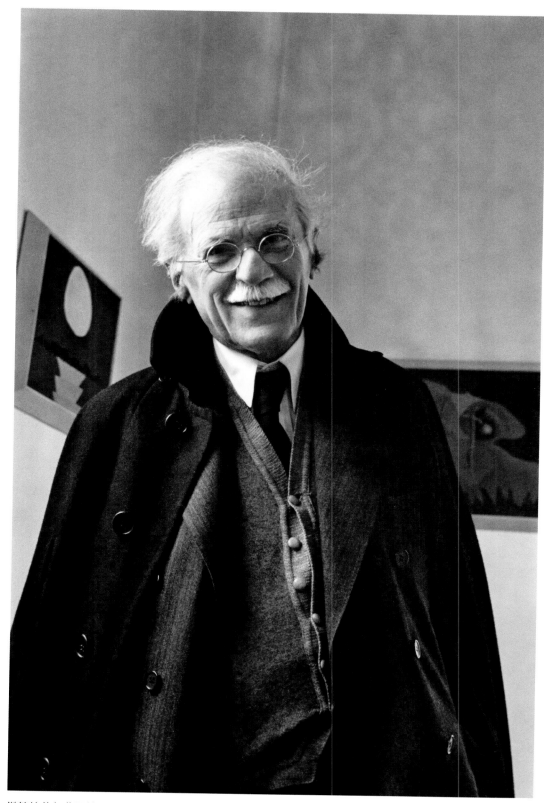

微笑的艾尔弗雷德·施蒂格利茨在"美国之地"画廊，纽约市，约 1939 年。

太阳与云，十分罕见的宝丽来 52 型照片，1969 年。（苏珊·米库拉收藏）

画廊"美国之地"的情形。

安塞尔带着自己的摄影画册《陶斯普韦布洛》和一封介绍信去见施蒂格利茨，没想到的是，对方只是傲慢地挥挥手，让他当天下午再来。这第一次的会面让安塞尔又羞又恼，在弗吉尼亚好说歹说的劝导下，他才勉强答应再回头去找施蒂格利茨。安塞尔记得那天下午，施蒂格利茨当着他的面翻看了两遍照片，然后开始发表自己的看法："这是我这么久以来看到过的最好的照片，值得称赞。"[7]

安塞尔承认自己在去纽约之前对严肃艺术的了解

"非常薄弱"[8]。少年时期的安塞尔曾花了一年时间观摩 1915 年的巴拿马—太平洋国际博览会，见过一些画作和雕塑，但是他很少提及那次经历。20 世纪 30 年代，在旧金山的"波希米亚"音乐和艺术圈子里，他也算是其中一份子。不过这座城市在他看来几乎就是"文化荒漠"[9]。1929 年、1930 年，他在美国西南部碰到过几个施蒂格利茨圈子里的艺术家，但亲身遇见施蒂格利茨这件事对于他来说才是人生中真正具有转折性意义的。

这次会面让安塞尔成为了施蒂格利茨忠心耿耿的朋友和追随者。他坚信施蒂格利茨是 20 世纪最伟大的摄影家之一，还经常把他的名言挂在嘴边："我走入这个世界。我拍下照片，把它展现给你。照片对应的是我的所见与所感。"在施蒂格利茨最有名的照片中，有一系列取名为《对应》（Equivalents）的云彩照片。1969 年，安塞尔用一台宝丽来照相机拍了类似的画面。

作为美国现代艺术的领军人物，施蒂格利茨非常努力地将摄影提升到艺术高度，这一点让安塞尔非常钦佩。只要安塞尔到纽约，他都会先跑去施蒂格利茨的画廊。一直到施蒂格利茨过世，他们都保持着通信往来。安塞尔写给施蒂格利茨的信上曾这样说道："去'美国之地'画廊拜访您，是我艺术生涯中最重要的经历。它打开了我的视野，让我能更清晰地观照这个世界。"[10]在画廊里，他看到了很多美国 20 世纪早期的重要艺术家（包括阿瑟·达夫、马斯登·哈特利、乔治娅·奥基夫和保罗·斯特兰德等人）的作品。这其中像约翰·马林的作品，安塞尔在西南部时就已经见识过其魅力，认为他的画作极具"启发性"[11]。

安塞尔和施蒂格利茨的个性完全相反。施蒂格利茨是德国移民的儿子，而安塞尔是第三代加利福尼亚人。施蒂格利茨不易相处、固执己见、脾气暴躁，经常郁郁寡欢，而安塞尔则是一个善解人意、亲切友好的人，是出了名的合群。对于那些愿意出高价买画作的顾客或者想要借他的摄影作品展览的美术馆、画廊，施蒂格利茨从来不惮于说不。而安塞尔则刚好相反，他总是尽可能地想让别人喜欢他，不希望辜负任何人，所以他的摄影作品遍布世界各地的画廊和博物馆。只要你事先打电话和他预约，下午 5 点，你就可以与他一起在卡梅尔的家中喝鸡尾酒。

有一次，我偶然听到他的一通电话："好的，你们真是太好了。我当然会去克利夫兰和你们碰面，非常期待和你们的团队交流。"可一挂上电话，他马上面露难色，让我给对方回一通电话，取消这个约定。他就是这么一个没法说"不"的人。施蒂格利茨与安塞尔这两个个性迥异的人之所以能成为朋友，是因为他们对美国当代艺术有着相同的理念，都力求让摄影获得艺术界的认可，他们对彼此的作品相互钦慕，并且都拥有崇高的精神追求。

在 1939 年的一次造访中，安塞尔拍摄了"美国之地"画廊。看到印放出来的照片，他非常兴奋，觉得可以把它们集结起来作为"某本书的核心"[12]。1945 年，他又重新拍了一次"美国之地"：办公室、展览区、建筑物细节（窗户、灯具、门廊）、储藏室、艺术家的画作，并拍了许多施蒂格利茨的人像。在其中一张照片中，施蒂格利茨站在画廊空荡荡的角落里。据安塞尔回忆，施蒂格利茨当时还开玩笑说："我知道你在拍什么。这墙下的踢脚线非常有意思，是不是？你可别

艾尔弗雷德·施蒂格利茨在"美国之地"画廊，纽约市，1939 年。

把我的脚踝拍进去。"[13] 安塞尔将这一套照片寄给施蒂格利茨，后者写信给南希·纽霍尔道："这些照片太美了。它们有一种非常温柔、非常纯粹的感觉。我觉得安塞尔开拓了一个新的领域……那张我与奥基夫画作的照片是那么精致、细腻、富有冲击力。这才是真正的人像照片。"[14]

1946 年，施蒂格利茨离开人世。两年后，安塞尔出版了《作品集 1 号》[15]，收录了 12 张亲手印放的

放在"美国之地"画廊储藏室里的乔治娅·奥基夫的《向日葵》油画，纽约市，1945 年。

照片。这是他献给施蒂格利茨的摄影集，在写给南希的信里他解释说："这本摄影集挑选的每一张照片都有施蒂格利茨带给我的影响，在某一个层面上映射着我们之间的关系。"⑯

　　这本摄影集只收录了一张真正意义上的风光照片，拍摄的是麦金利山（参见本书第 16 章）。总体

说来，这些照片呈现的是一种宁静、安详的气氛，这和被摄对象也很有关系：夏威夷的葡萄树和岩石、咖啡壶旁边的蕨类植物和鲜花、白色的教堂和栅栏、死亡谷上的云彩、初升太阳光中的仙人掌。他还放了一张人像照片进摄影集："这张照片很吸引人。当时我站在'美国之地'的门廊前，拍下了正在写字的施蒂

从"美国之地"画廊朝北的窗户望出去的景色,纽约市,1945 年。

格利茨。""这是一张情感满溢的照片,之前没有好好印放过。我挑选这张照片是因为它能让摄影集富于人性。"[17] 他在写给南希的信中这样说道。

　　施蒂格利茨在他最后一年曾写道:"以我对安塞尔个性及其作品的了解,他实在是一位难得的奇才,既有天赋又非常专注于自己的事业。这不是什么溢美之词,而是我发自内心的事实陈述。"[18] 他还说:"我喜欢安塞尔的作品,因为他从不假装伪饰、故弄玄虚。他的照片是真诚的。"[19]

　　施蒂格利茨过世之后,奥基夫将自己的画作《直

"美国之地"画廊的吸顶灯,纽约市,1944 年。

在"美国之地"画廊伏案写字的艾尔弗雷德·施蒂格利茨，纽约市，1939年。

线与曲线》（1927 年）捐献给了华盛顿国家美术馆。她送了一张施蒂格利茨的摄影作品《从我在希尔顿大厦的公寓窗户望出去的北面景色，纽约市，1931 年》给安塞尔。他一直珍藏着这张照片。直到 1974 年，为了纪念他和施蒂格利茨共同的好友大卫·麦克艾尔宾，他将照片捐赠给了普林斯顿大学艺术博物馆。奥基夫还把施蒂格利茨生前用过的蔡司双普罗塔镜头寄给了安塞尔。这是 1936 年安塞尔建议蔡司公司送给施蒂格利茨的，他觉得只有这"世界上最好的镜头"才配得上施蒂格利茨。

在写给博蒙特·纽霍尔的一封信里，安塞尔充分表达了他对施蒂格利茨的敬意和忠诚：

施蒂格利茨给了我第一次向大众展示自己的好机会。在所有摄影师里，最了解我的人是他，最让我尊敬的也是他。不管受到别人多大的恭维，我最渴望得到的还是他对我作品的认可，这比任何东西都能激励我……对我来说，施蒂格利茨就是摄影，摄影发展的每个阶段，包括我们现在在做的，都有他的参与和影响。如果不是他积极主动的努力和持之以恒的毅力，摄影作为一种艺术形式，不可能有现在这么高的地位。[20]

从我在希尔顿大厦的公寓窗户望出去的北面景色，纽约市，1931 年。艾尔弗雷德·施蒂格利茨摄。（普林斯顿大学艺术博物馆收藏，安塞尔·亚当斯为纪念该校 1920 届校友大卫·亨特·麦克艾尔宾而赠送）

13 活动房营地的孩子，里士满，加利福尼亚州，1944 年

1944 年，《财富》杂志邀请安塞尔和他的朋友多萝西娅·兰格拍摄加利福尼亚州里士满市的造船厂。这座城市在"二战"期间负责为美军制造船舰，船坞工业发达。当两人行进在里士满港口寻找素材时，他们恰巧看到了一幕伤感的场景：三个孩子坐在他们家简陋的活动房门口。兰格建议安塞尔拍一拍这些孩子，但安塞尔觉得他那台 8 英寸×10 英寸的大画幅照相机会惊扰到这些孩子。于是，多萝西娅就把自己那台小得多的禄来福来双反照相机借给他使用。同行的多萝西娅的朋友这样描述当时的场景：

这是船坞工人的孩子。四个大人（爸爸、妈妈还有两个寄宿者）和两个小孩一起住在一间小小的活动房里。他们两周前刚刚从中西部过来找工作。那个年纪稍大的孩子穿着一件松垮的灯芯绒外衣，掉了很多扣子，里面既没穿裤子也没穿衬衣。当时是 1944 年 12 月，外面刮着风。母亲不在的时候，这些孩子都是邻居家年纪大点的小孩负责照看。

这间活动房大约只有放一辆车的车库那样大小。房子里有一张床和一把酒红色的破旧躺椅，床下放着一个空陶罐和三只手提箱；里面还有几个纸袋子、一小箱衣服、一顶船坞工人的锡帽、一双男士钢趾鞋和一本漫画书；肮脏的被子和毯子堆在一起，床上连床单也没有……小小的餐桌上放着五个盘子、开封了的炼乳罐、可可粉罐和一个破杯子；桌子底下是一个装满了水的脏脸盆、一个茶壶、一把扫帚、一支拖把；炉子上放着一个咖啡壶，旁边是个装蛋盒，只不过里面没有鸡蛋只有鸡蛋壳……①

因为多萝西娅也需要用照相机，所以安塞尔当时只拍了一张负片。安塞尔将这张负片归为难以印放的一类，他说："能得到一张尚可接受的负片（或照片）已经很幸运了！"② 拍摄时，活动房内的光线"非常不均匀"③，而且他认为多萝西娅的镜头蒙上了灰。尽管存在着这么多技术上的挑战，这张照片因其温柔的悲悯气氛和通透的光线而备受称道。

《财富》杂志最终没有发表这张照片，因为他们希望看到的是战争带给这座小城的积极性的一面。这张照片在安塞尔的作品中也属于特例。安塞尔不太喜欢用镜头表现人类的苦痛，他形容这张照片"和我平常拍摄的作品非常不一样"④。与他正相反的是，兰格这位经验丰富的纪实摄影师则非常擅长表现这样的场景。

安塞尔一生中也拍过不少人物的照片，但他镜头

迁徙的母亲，1936年。多萝西娅·兰格摄。

下的人物总感觉不是那么亲切。马格里·曼曾这样评价1971年的一次展览："我不知道是谁先这样说的，至少我没有说过。不过的确有人说安塞尔拍石头像活生生的人，却把人拍成了冷冰冰的石头。而这次展览并没有增加安塞尔在人像摄影方面的美誉度。"⑤安塞尔自己则说："我把人当成雕塑一样拍摄。"⑥但是曼的说法的确有一定道理。

甚至安塞尔的亲密好友华莱士·斯特格纳也在安塞尔的一本摄影集前言里写道："虽然有些人像照片让人眼前一亮，但我想这样的照片别的摄影师也拍得出来。有人说，安塞尔拍风光胜过拍人像，这是有一定道理的。"⑦这一类评论安塞尔不大听得进去，他反驳说："在你这样将我'盖棺定论'之前，我希望你能多看几张我拍的人像照片。对我来说，那种'抓拍'的人像照片（很多人认为这就是'人像摄影'）只能表现很小一部分人性。"⑧

在安塞尔的摄影生涯早期，他需要接一些人像摄影工作来增加自己的收入，但他常抱怨说"很少有人希望自己最本真的样子被拍摄下

来。"1933 年，安塞尔结束了一组非常麻烦的人像摄影工作后跟施蒂格利茨好好发泄、抱怨了一通：

不久前，一个地位显赫、资产超过 300 万美元的人跟我说他喜欢我的摄影作品，希望我可以帮他拍人像照片。不过他希望我不要把他的脑袋拍得像一种水果，照片上只能露一只耳朵，但又想让我确保他的眼睛是直视镜头的。他还说他很懂艺术……我真是够混蛋的，为了钱竟然答应说试试看……结果他当然是不满意的……我跟他说，你既要直视镜头又不能露出两只耳朵，这怎么可能办得到，你又不肯把头转过去……他说那就是我技艺不够精湛……我说你讲得没错！！你这种要求我真没法办到……然后他就立即转身走人了（我希望他一出门就陷入烂泥中），剩下我一个人在那边捶胸顿足，懊恼怎么会接下这份工作。这件事情每次想起都让我倍感羞愧、屈辱。真是见鬼了！！！⑨

安塞尔相信，拍摄人像"应该尽可能地贴近被摄对象"⑩。相对于拍摄人物整体，他更倾向于拍摄人物的"大头像"⑪。1932 年他给演员卡罗琳·安思帕切尔拍摄的人像照片可以算是他在 30 年代早期拍摄的一系列人像的代表作。他形容自己眼中的卡罗琳是一个"高挑、美丽又极具天赋的人"⑫。但是这张人像照片几乎没有什么人喜欢。"他们说我把她拍成了'冷冰冰的石头脸'，还有人觉得这拍的是一尊雕塑。"安塞尔写道，"这反而让我感到开心，因为那个时候我坚信最有力的人像摄影应该是在静止的状态下呈现出被摄对象的基本个性。"⑬

卡罗琳·安思帕切尔，旧金山，加利福尼亚州，1932 年。

1936 年，安塞尔造访芝加哥，参加自己在凯瑟琳·库赫画廊举办的摄影展开幕式。他那个时候很需要钱，于是库赫就安排他去给自己的几个富人朋友拍人像照片。基本上，这些人来了，安塞尔就拍。拍摄的时候，他也没有刻意帮这些人掩盖脸上的皱纹、肉疣和黑眼圈，而是完全按照他们本来的样子进行拍摄。"没有一个人满意的。"库赫回忆说，"他们都很讨厌这些照片。"⑭ 安塞尔直到 70 多岁的时候，他也还是保持着这种不取悦别人的态度。1976 年，他帮

乔治娅·奥基夫，卡梅尔，加利福尼亚州，1976 年。

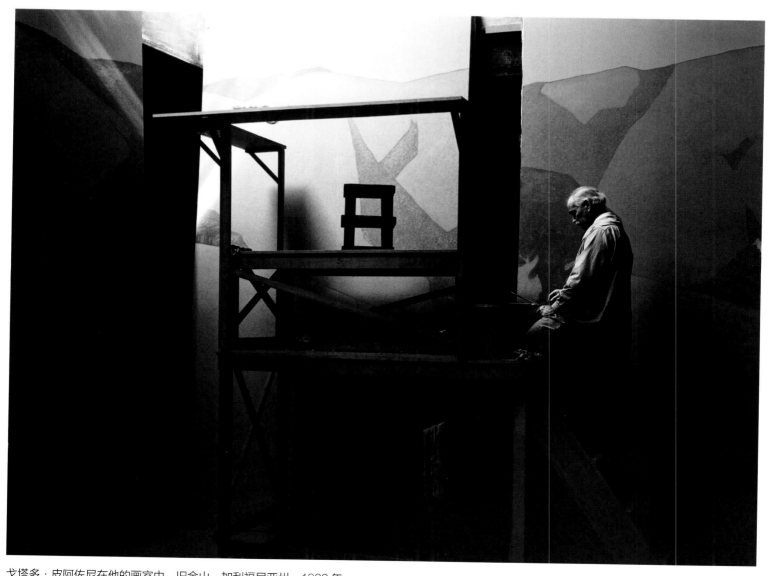

戈塔多·皮阿佐尼在他的画室中，旧金山，加利福尼亚州，1932 年。

好朋友乔治娅·奥基夫拍人像照片的时候，就很自豪地宣称"对她脸上的岁月痕迹不做任何手脚"。尽管如此，他也承认"我可以理解她为什么不太喜欢这张照片"[⑮]。替安塞尔工作的时候，我也时不时会成为他的被摄对象，所以我可以理解奥基夫的感受。他至少给我拍过四张人像照片，但是我在家里一张都没摆出来。

安塞尔拍人像，有时候也会把人物放在一个大的背景中，一般来说都是在户外。这里面最优秀的代表作就是他给好友爱德华·韦斯顿拍的照片（参见本书第 15 章）。撇开画面构图不提，安塞尔说他第一次看到那个场景，直觉就告诉他应该拍下这张照片。1933 年，他接到一份工作，要在戈塔多·皮阿佐尼的工作室给他拍人像。"当我走进工作室的时候，他

多萝西娅·兰格，伯克利，加利福尼亚州，1965 年。

正站在脚手架旁调绘画颜料。我请他继续手头的工作，然后架好照相机，很快地拍好了这张人像。"[16] 安塞尔说他"架好照相机后，只需要一两分钟的时间就可以完成人像拍摄"[17]。他也不会让被摄对象多摆姿势。"基本上我在按下快门前早就知道自己想要的效果了。"[18] 他觉得在户外拍摄人像可以有更多"创作空间"[19]。即使是在室内，他也更偏好自然光。

在 1934 年的《照相机技术》杂志一篇讨论人像摄影的文章里，安塞尔提出了一个观点，他认为用照相机拍人像存在着一个先天的缺陷。画家或雕塑家可以"将人物在不同瞬间的动作和表情描绘在一个画面中"，但是"照相机只能在既定的那一个瞬间凝固被摄对象的神情"[20]。1965 年，在拍摄了一组多萝西娅·兰格的人像后，他又提出了这个问题。那时，兰格"刚刚出院，我们都很想见到她……我将哈苏照相机事先调试好，然后把它架在一支小三脚架上，三脚架立在我两腿之间，我拍了三卷胶片……她的姿态和表情都极好"[21]。

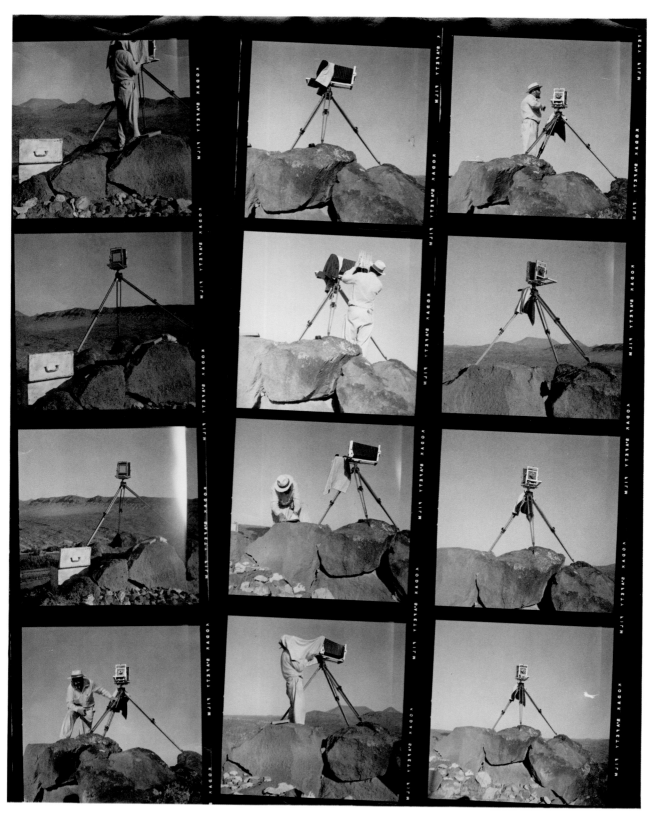

安塞尔·亚当斯在西南部，1954 年。多萝西娅·兰格摄。

安塞尔穿着棒球捕手装备的棒球卡。

在这么多摄影师中，安塞尔应该是被人拍摄得最多的那个。基本上，每一个参加他的摄影工作坊或拜访他家的人，或者在摄影展开幕式、新书发表会上找他签名的人都会拍下他的照片。包括兰格这样的许多知名摄影师也都曾拍过安塞尔。只要有人要求拍照或者合影，安塞尔都会欣然应允，即使被人拍得傻里傻气的也毫不介意。曾有人拍过一套以知名摄影师为主题的棒球卡，安塞尔在其中戴着面罩、护胸、手套，拿着棒球，扮成捕手（这应该是他人生中第一次接触这项运动）。

在安塞尔最喜欢的那张自拍照中，我们只能看到他的影子（参见本书第 1 页）。有时候，他会想好画面构图，然后让弗吉尼亚（或者旁观的人）按下快门。其中有一张是 1936 年施蒂格利茨为他举办摄影展时拍下的。在那张照片里，安塞尔很认真地修了胡子，穿了一件雪白的衬衫。他站在起居室的书架前，用手抚摸着上面的照相机，身后的墙上挂着一张 1927 年他在小五湖拍摄的枯树照片。这张人像照片捕捉到了安塞尔严肃、内省的一面，他通常会把这一面隐藏在他那欢快的行为举止背后。

1979 年，《纽约时报》想要刊登一张安塞尔的自拍照。安塞尔很想宣传宝丽来，于是拿出他的 4

自拍像，旧金山，加利福尼亚州，约 1936 年。

自拍照，卡梅尔，加利福尼亚州，1979 年。

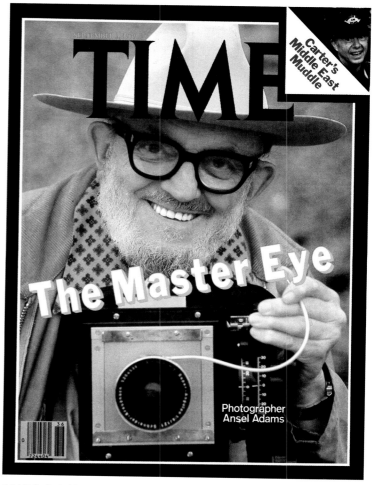

《时代》杂志封面上的安塞尔，1979 年 9 月 3 日。大卫·休谟·肯奈利摄。

英寸 ×5 英寸照相机和三脚架，让我跟着他下楼去一间朝北的客房（安塞尔的房子建在山边，格局是颠倒的：起居室在楼上，卧室在楼下）。他在一面维多利亚式的镜子前架好照相机，我则站在他的背后，从他的肩膀位置看着他调试。没想到他一个转身，鼻子撞到了我。那一瞬间，我真担心他的鼻子出问题。我知道他的鼻子受过伤，因为经常听他说起 1906 年那次大地震的余震撞歪鼻子的故事。但因为我每天看到他，也就没觉得他的鼻子有什么异常了。据他家人说，当时有个医生告诉他们可以等安塞尔成年之后再矫正鼻子。安塞尔经常开玩笑说因为他一直没有成年，所以他的鼻子只能一直歪下去。

最终，《纽约时报》没有刊登安塞尔这张镜子前的自拍照。不过一年后，安塞尔在纽约现代艺术博物馆举办个人摄影展，《时代》杂志的封面刊登了安塞尔的朋友大卫·休谟·肯奈利给他拍的人像照片。

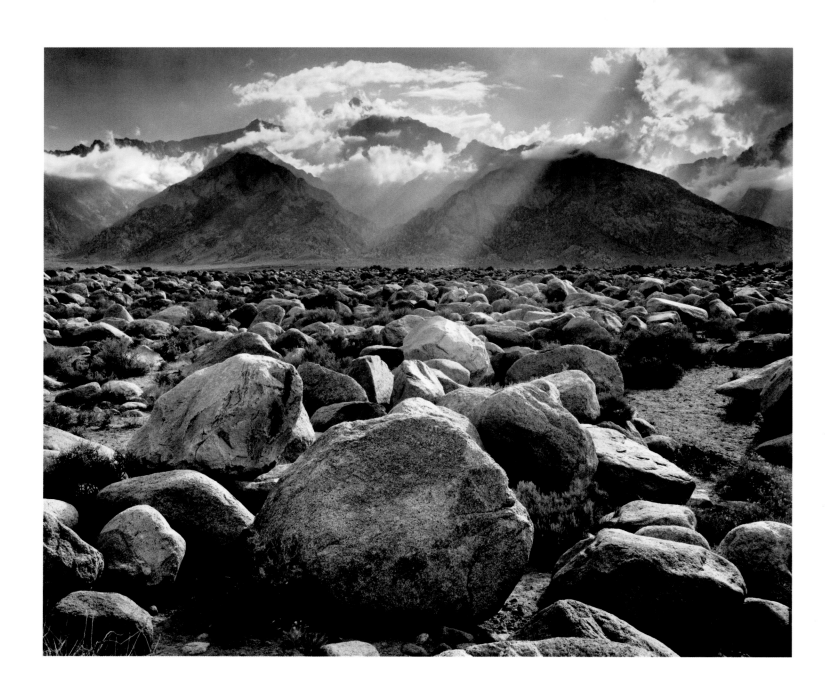

14 威廉森山，内华达山脉，曼扎拿，加利福尼亚州，1944 年

"从曼扎拿到威廉森山的直线距离是 10 英里。这座山高达 14384 英尺，在艳阳下显得雄伟壮丽、熠熠生辉。"① 在 1943 年秋天和 1944 年早春，安塞尔花了数周时间，在曼扎拿战时安置中心周边拍摄被拘禁的日裔美国人。安塞尔对这些人抱着深切的同情之心。除了这项主要工作，"从曼扎拿这个位置看到的内华达山脉景致让我感到兴奋。"② 安塞尔写道。

有一天，他开车来到威廉森山前布满巨石的开阔地带，三脚架上架了数月前拍摄《冬日日出》（参见本书第 11 章）时用的照相机和镜头。他已经试着拍摄这座山好几次了，但前面都不是很顺利。这一次他拍到了理想的照片，因为"在山脉之间有非常绚丽的暴风雨"③。如果是在一个晴朗的白天拍摄，前景中的岩石就会和山顶、天空融为一体，看不出差别。而暴风雨中的云层为岩石造就了非常戏剧化的阴影效果，使它们可以很鲜明地区别于远处的山峰。

和安塞尔很多负片一样，这张照片也"非常难印放"④。他写道："印放这张负片要花费很多精力。我印放的许多张照片影调都过于厚重，因为我想呈现出最丰富的层次，结果就是印过头了。我也印放过一些过于明亮的照片，那是因为印放了那些厚重照片之后，我又轻率地矫正过度了。"⑤ 他补充说："这张负片是在曼扎拿的一间狭小、闷热的房间里冲洗完成的。冲洗过程中在天空部分留下了一个湿漉漉的指纹。这个指纹在小尺寸的照片中是看不见的，但等到这张负片被印放成大尺寸照片时，这个印记看上去就像是上帝的指纹了。"⑥

美国现代艺术博物馆摄影部主任爱德华·斯泰肯

现代艺术博物馆"人类大家庭"展览中的《威廉森山》，纽约市，1954 年。

于 1954 年组织"人类大家庭"摄影展时，曾向安塞尔提出过借用《威廉森山》这张负片。他们想制作成壁画大小的照片在那次展览中展出。安塞尔舍不得借出原始负片，最后勉强同意寄一张拷贝的负片去纽约让他们印放。等到他在博物馆看到这张被制作成壁画大小的照片后，安塞尔火冒三丈："印放出来的照片太糟糕了。而且他们裁剪得太过以至于画面各部分都不相称了。照片四边都少了一英寸。做成这样一个东西还挂出来展示！"[7]

1943 年在曼扎拿战时安置中心的摄影工作，在安塞尔看来是"那一年我做过的最重要的工作"[8]。安置中心的主管，也是安塞尔的朋友拉尔夫·梅里特曾建议安塞尔"表现安置中心及其居民、他们的日常生活、他们与社区和环境的关系"[9]。这正是安塞尔此行的目的，他觉得这个项目是"人人（特别是美国人）都能贡献力量的、具有建设性的事情"[10]。

约塞米蒂山谷中的美军军车队，1943 年。

安塞尔的好朋友们都已经在为战争出力了：大卫·麦克艾尔宾参加了海军；博蒙特·纽霍尔的工作是帮军队解读航拍照片；爱德华·韦斯顿则在地面观测部队负责侦查空袭。安塞尔也完成了一些对战争有帮助的工作项目。在约塞米蒂，他拍摄了军用车队和受伤疗养的军队战士。他还帮忙印放了"记录阿留申群岛上日军军事设施的绝密负片"[11]。但他并不满足于此，在给大卫·麦克艾尔宾的信中他写道："我希

望进一步发挥自己的作用，可以多做一些事情让这场战争早点结束。我不需要穿军装、戴军衔，拥有发号施令的权力。"[12]

从 1943 年 10 月开始，安塞尔花了数周的时间在曼扎拿开展拍摄工作。这个安置中心在那时已经设立快两年了。在这个尘土飞扬的平原上，成排地坐落着用沥青涂过的纸板棚屋，大风从内华达山脉呼啸而来。但是，在安置中心被拘禁的日裔美国人将这些简

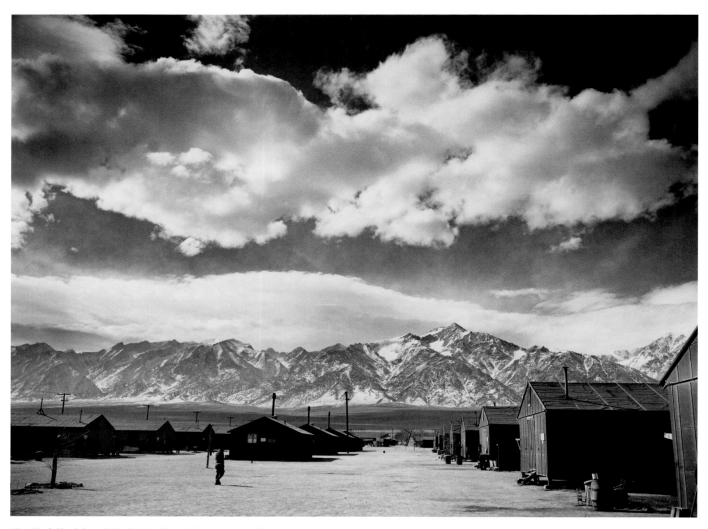

从曼扎拿战时安置中心向西远眺内华达山脉，加利福尼亚州，约 1943 年。

陌的棚屋变成了一个个整洁、自在的家。他们种植树木，灌溉贫瘠的土壤。他们创办报纸，开课教授音乐和艺术，还自主开设了一个诊所。他们甚至还建了一个日式花园，用从内华达山脉采集来的石块作装饰。

最让人感动的是那些有孩子在参军作战的家庭所供奉的壁龛。安塞尔的照片表现出了他的所见所感："每个人都感觉忙忙碌碌、小心翼翼，同时又是欢欣鼓舞的。"[13]

多萝西娅·兰格在安塞尔之前就拍摄了曼扎拿安置中心。1942 年初营地刚刚建成的时候她就已经来到这里，拍摄了第一批被遣送来此遭受拘禁的日裔美国人。等到 1943 年秋天安塞尔来到这里时，因为拉尔夫·梅里特的人性化政策和这些日裔美国人的辛勤劳作，营地已经发生了巨大的变化。

安塞尔觉得这种改变有部分应该归功于周围景致所产生的积极效应。"我相信，这四周环绕的高耸山脉，这沙漠折射的绚丽光影，在某种程度上提升了曼扎拿人民的精神品格。"[14] 在《生而自由平等》这本

集结了曼扎拿摄影作品的书中，安塞尔这样写道："他们感受着内华达山脉的雄伟壮丽，徜徉在西部数百英里的土地上，每天睁开眼就能看到用花岗岩堆积成的美国大陆最高的山峰。"[15]童年时期在加利福尼亚州西部沙丘上的成长经历一直影响着他，让安塞尔能用积极的心态来看待生活。"如果我成长于荒凉、冷漠的城市，那么我的生活肯定会完全不同。"[16]

安塞尔这些反映被拘禁者乐观积极的生活状态的照片发表之后，不管是新闻界还是摄影界都有很多批评、反对的声音。兰格带头批评他。她认为安塞尔的"处理方式是'可耻'的，在政治上也非常幼稚"[17]。安塞尔感到困惑和失望。"这些摄影记者让我一再回忆当时的拍摄经历……'你为什么会拍到他们的笑容？肯定是假的！他们可是被拘禁在那里的囚犯。'"[18]

2001年，约翰·萨考夫斯基曾这样写道："在我看来，这些评论都没有讲到重点。安塞尔想要表达的是，这些日裔美国人即使是在遭受不公平待遇的情况下，还是保持着尊严、信念和人生希望。这个创作观念非常值得钦佩，与其像其他摄影师那样把这些营地里的人拍得像囚犯，还不如这样来的有意义。"[19]

安塞尔对自己拍摄的曼扎拿照片也很自豪，他写道："请原谅我的自负，但这次拍的纪实照片的确不错。"[20]这次经历也"深刻影响"[21]了他。他写道："我们心里都应该明确一点：个人的权利和尊严是这个社会最神圣的构成因素。绝对不能让仇恨、敌意、种族对立这些东西遮蔽和

一对年轻夫妇站在他们在曼扎拿安置中心的家门口前，加利福尼亚州，1943年。

喂鸡，曼扎拿安置中心，加利福尼亚州，1943 年。

损害普遍的正义和宽容。"㉒

　　战争结束后，曼扎拿安置中心也关闭了。营地内的建筑物被拆除，只零星保留了一些当时人们生活过的遗迹。不过，美国国家公园管理局目前正在修复安置营地，未来这里将建成曼扎拿国家历史遗址向公众开放。现在里面已经建成了一个游客中心、一个用涂过沥青的纸板搭建的营房，当时修建的日式花园也恢复了一部分，营地旁的监视塔也按照原样重建了一个。当然，安置中心旁边的威廉森山还是老样子。安塞尔的前任助理艾伦·罗斯最近重返此地进行了拍摄。虽然没有暴风雨，但是这座山还是非常引人注目。艾伦说，安塞尔照片前景中的那些石头都还是原封不动地矗立在那边。

　　安塞尔于 1984 年 4 月 22 日逝世，两天后，《纽约时报》头版刊登了讣告。在讣告里，他们选用了《威廉森山》这张照片。

《纽约时报》头版刊登了安塞尔的讣告，1984 年 4 月 24 日。

15 爱德华·韦斯顿，卡梅尔高地，加利福尼亚州，1945 年

爱德华·韦斯顿住在旧金山南部的卡梅尔，安塞尔经常沿着海岸线驱车几小时去拜访他和他的妻子卡丽丝。安塞尔回忆起其中一次碰面："我跟卡丽丝说想找个地方好好给爱德华拍张照片。她告诉我附近有棵大桉树是爱德华很喜欢的。事实上，这棵树现在还长在那边。"[①] 其实同一年的早些时候，爱德华也拍过这棵树的"庞大根部"[②]。几年后，安塞尔也搬到了卡梅尔居住，他的住所离这棵大桉树也不远。

安塞尔写道："一开始我并不是很满意那个拍摄地点，就开始四处转悠想在附近找个更好的。爱德华就坐在树底下等我做决定。"安塞尔在栅栏附近踱步，一转头"看到了这绝妙的一幕……庞大的树冠下是纵横交错的树根，被摄主体在树下也相对变小了，雾天的光线也符合这静谧的气氛。""我请爱德华就待在原地不要动，然后开始兴奋地翻找测光表。匆忙中，调焦盖布也掉在地上了，三脚架也被我踢倒了。爱德华被这一幕逗乐了，所以正式拍摄时，表情很放松。"[③]

1928 年，安塞尔与爱德华在艾伯特·本德的家庭晚宴上第一次碰面。本德极力劝说两人各自展示下他们的摄影作品，还说服了安塞尔为宾客们弹奏钢琴。爱德华很喜欢安塞尔的钢琴演奏，但是对他的照片印象一般："按照我当时的看法，这个年轻人如果继续从事音乐应该会比当摄影师更有前途。"[④] 安塞尔对爱德华摄影作品的评价也不高。他对爱德华这个人的印象是"身材瘦小、沉默寡言、比较矜持"，对爱德华所展示作品的印象则是"生硬、不自然"。[⑤]

桉树根，卡梅尔高地，加利福尼亚州，1945 年。爱德华·韦斯顿摄。

韭葱，1927 年。爱德华·韦斯顿摄。弗吉尼亚·亚当斯向韦斯顿购买了这张照片，并挂在了她在卡梅尔的卧室外面的楼梯口。

但是没过几年，两人对彼此作品的态度发生了 180 度的转变。1931 年，爱德华为旧金山本地杂志《双周》在笛洋美术馆举办了个人摄影作品展。安塞尔热情洋溢地赞美了这次展览："韦斯顿是一个天才，总是能用简单直接的方式感知事物。"⑥ 他欣赏爱德华可以用"简单甚至简陋的素材"进行创作，也很喜欢他拍摄的一些自然题材的作品。在弗吉尼亚的卧室外走道墙上有一张韦斯顿拍摄的韭葱照片，足足挂了将近 40 年之久。

爱德华比安塞尔大 16 岁。尽管如此，两人的交情却非常深厚且贯穿一生。1937 年夏天，爱德华与卡丽丝参加了安塞尔的内华达山脉登山之旅。旅行开始不久，他们在特奈亚湖边作了短暂停留。在那里，爱德华拍摄了一系列刺柏树的精彩照片，而一旁的安塞尔则拍下了爱德华的摄影过程。

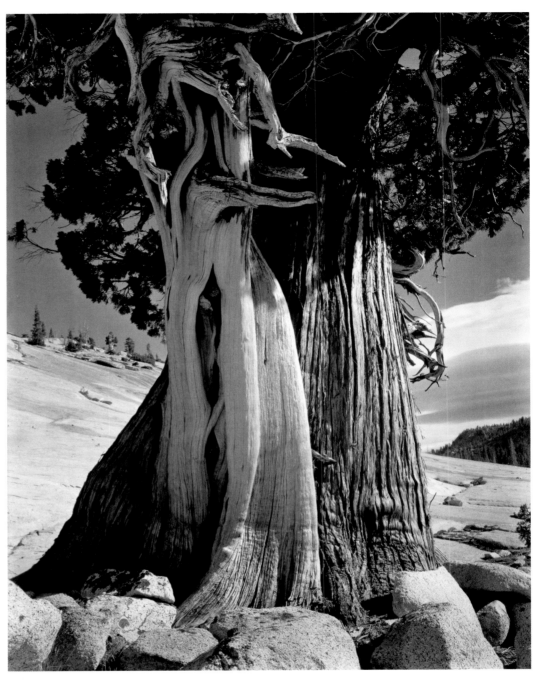

特奈亚湖的刺柏，约塞米蒂国家公园，加利福尼亚州，1937 年。爱德华·韦斯顿摄。

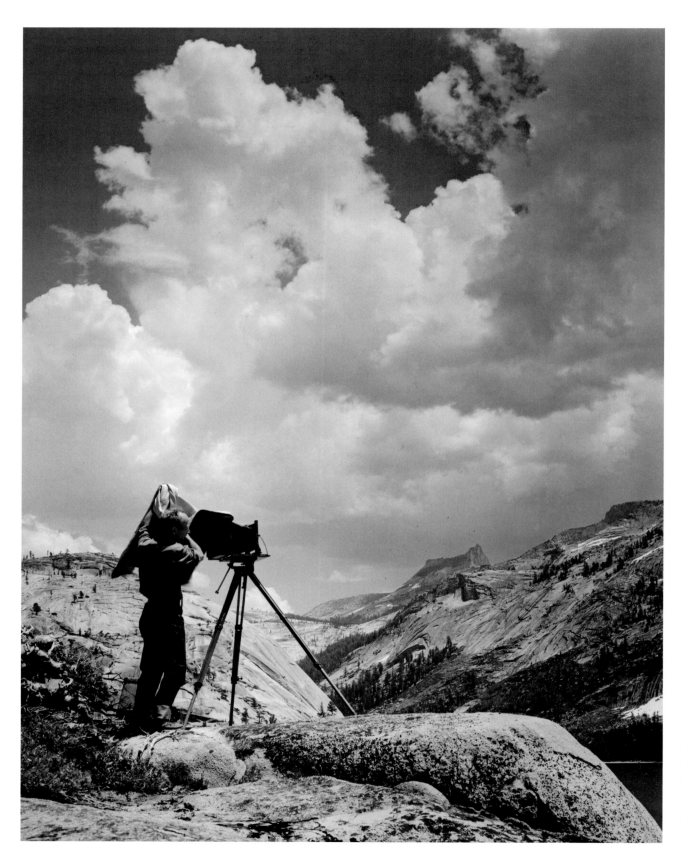

爱德华·韦斯顿在特奈亚湖上方拍摄，约塞米蒂国家公园，加利福尼亚州，1937年。

等到进入更为原生态的米纳雷特区，他们也给卡丽丝拍了照片。安塞尔回忆道："我想要拍一张她穿着那件毛衣的照片。她就把手插进口袋，看着我。这照片就成了。"⑦而爱德华拍的卡丽丝照片则记录了她穿着长筒靴坐在石壁凹槽里的样子。他们几个人都裹着围巾、穿着长袖，目的是为了防止被内华达山脉里的毒蚊子叮咬。

安塞尔和爱德华都爱笑爱打趣，两人在一起的时候就是不断搞怪，说些不入流的笑话，加上酒精的催化有时候更是肆无忌惮。从安塞尔给爱德华拍的那张瞪着眼睛的人像里就可以窥见那段欢快的时光。

爱德华与卡丽丝在 1938 年重游了约塞米蒂。"爱

卡丽丝·韦斯顿，约塞米蒂国家公园，加利福尼亚州，1937 年。

爱德华·韦斯顿戴着防晒和防蚊虫的装备，样子滑稽，约塞米蒂国家公园，加利福尼亚州，1937 年。

卡丽丝·韦斯顿，约塞米蒂国家公园，加利福尼亚州，1937 年。爱德华·韦斯顿摄。

安塞尔·亚当斯，卡梅尔，加利福尼亚，1943 年。爱德华·韦斯顿摄。

德华带着 150 张新照片过来，"安塞尔写道，"我被折服了。他的作品就跟他的为人一样优秀，站在他面前，我觉得自己就像是公主身边的小矮人一样。但是我相信自己也能拍出同样杰出的作品！"[8]

1943 年 4 月，这一次轮到爱德华给安塞尔拍人像了。碰面之前，安塞尔在洛杉矶艺术中心学校开班讲授了一段时间的摄影技术。当时正值"二战"，安塞尔也想尽自己的能力为国家出点力。等到他结束工作、一身疲惫地来到卡梅尔后，两人"交谈、吃东西，放下一些手头的工作，共度了一段美妙的时光"[9]。第二天早上，爱德华给刚刚刮干净胡子的安塞尔拍了照片。

"呀呀呀！！！"等到安塞尔收到那两张照片他这样说道，"我觉得自己还是应该留胡子！真是没办法了。上帝造了高山，但把我的鼻子造得真不怎么样……我超喜欢这两张照片；这是第一次有人如此真实地表现我的面部。不过从照片上看，我整个人显得面容疲惫，艺术中心的课上得并不愉快。我的眼睛红肿，仿佛前一天晚上在洛杉矶的停尸房泡了一整晚的福尔马林。"[10]

除了交换作品和互拍人像外，安塞尔和爱德华也经常交流摄影技术。更确切地说，是爱德华会征询安塞尔的意见，而安塞尔则是有问必答，乐于解释各种技术问题——从镜头到照相机到印放技术。1945 年 9月 28 日，爱德华写信问安塞尔：

我手头没有伊士曼柯达公司的产品目录，你能否告诉我，K2 明胶相纸在印放的时候摊开来够不够大。

爱德华·韦斯顿与安塞尔·亚当斯在用一个测光表开玩笑，约 1935 年。布雷特·韦斯顿摄。

摄影展的准备工作快接近尾声，这个时候再把氯化银感光相纸替换掉也比较麻烦……柯达 Tri-X 胶片的韦斯顿值（编者注：韦斯顿值是 ISO 感光度标示法出现前对胶片感光度的标示方法）是多少？……你有个速记员，所以我总是不耻于问你。⑪

安塞尔的回复是：

柯达 Tri-X Pan 胶片的感光度在日光下是韦斯顿 160，在钨丝灯下是韦斯顿 125。根据你冲洗手法的不同，感光速度会有成比例的变化。至于你说的拉滕滤光镜，最大的尺寸是 5 平方英寸，价格是 2.48 美元；同样是方形的 B 型玻璃滤光镜要 9.42 美元。我正在写信给柯达，询问是否有 8 英寸 × 10 英寸的相纸，当然是明胶相纸。我唯一担心的是，使用大尺寸的明胶相纸容易沾上灰尘，也容易磨损。我建议你去弄一盏新款的伊士曼柯达暗房安全灯，这是一种圆锥形的设备，垂直朝下放置，能射出直径为 5½ 英寸的安全灯光。这种灯售价 3 美元，其中已包含一支拉滕安全灯泡。

我的建议是使用 6B 或 00 系列的灯泡，如果你使用 200 瓦的灯泡，就能得到强力的黄色灯光，对于氯化银感光相纸应该非常适用。

能帮上忙，我总是很高兴。⑫

爱德华采纳了安塞尔的建议：

谢谢你提供的信息——我已经订购了你建议的灯——不知道"6B"灯泡是指什么，不过已经告诉斯库德给我寄颜色最浅的灯泡。不要忘了帮我订一把磅秤！不急——你永远的——E⑬

尽管爱德华在技术问题上难称专家，但安塞尔仍对爱德华心怀崇敬之情："爱德华工作的时候，就像一个简朴的修道士。他没有什么多余的照相机和镜头，暗房也很简单，甚至比一般的暗房都要简陋。"⑭连他的照片，安塞尔也觉得"几乎带着一种苦修的意味"，"像是天上的工匠送给凡间人类的礼物"⑮。他这样总结自己对爱德华的钦佩之情："你绝对是我们这个时代最伟大的艺术家之一。能认识你，并成为你的朋友是我倍感自豪的事情。"⑯

1945 年，爱德华和卡丽丝的离婚让安塞尔惊愕不已。第二年，爱德华罹患了帕金森症。"我很担心爱德华的病，"安塞尔写信给纽霍尔夫妇，"但很显然，他自己一点也不重视。他很不喜欢大家围在他身边替他担心的那种忧伤气氛。"⑰到了 1950 年，爱德华的帕金森症进一步加重，已经没法自己印放负片了。他本来就过得捉襟见肘，没法工作后经济问题就更加严重了。安塞尔和纽霍尔夫妇一直努力帮他渡过难关——包括提供治病的建议，写信和寄明信片提振爱德华的精神，尽可能多地去看望他，以及想办法解决他的财务问题。

安塞尔和弗吉尼亚劝说爱德华将他拍摄的加利福尼亚州罗伯斯角的照片结集成册出版，认为这样可以帮助他增加收入。他们建议将这本摄影集和安塞尔拍摄约塞米蒂的摄影集一起出版。安塞尔写信给南希："爱德华对这个项目很感兴趣，他一直想出一本罗伯斯角的摄影集……希望这两本书可以帮我们带来可观

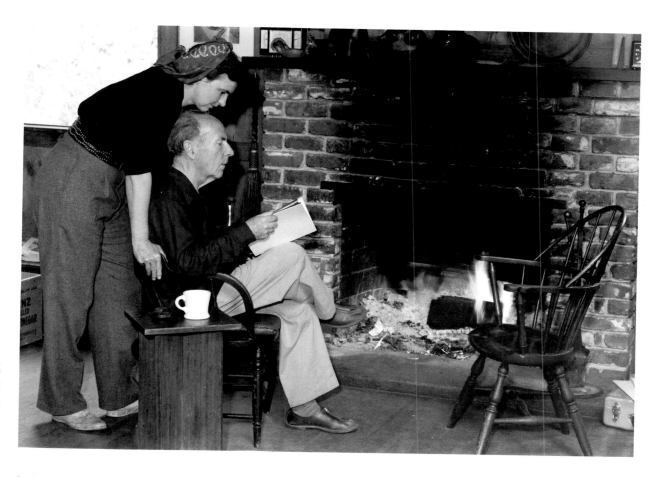

南希·纽霍尔与爱德华·韦斯顿在野猫山韦斯顿的家里，卡梅尔高地，加利福尼亚州，约1950年。

安塞尔、爱德华·韦斯顿与韦斯顿的助手多蒂·沃伦寄给博蒙特·纽霍尔与南希·纽霍尔夫妇的明信片，1950年1月20日。在韦斯顿与帕金森症搏斗的岁月里，安塞尔与纽霍尔夫妇经常会去看望他，为他鼓劲。

ANSEL ADAMS *131 24th Avenue, San Francisco 21*
at Edward's en route to Yosemite, morning of January 20-1950

Just a line from us old boys by the Sea! Twice last week I was called America's veteran photographer. Makes me feel I am in line for a pension. And a repulsive gent in L.A. said " Weston is undoubtedly one of the brightss young men in photog." I said "WHAT Weston" He saud "Eddie, of course - what other Weston is there". I said "FOUR of them!" He said "I didn't know that; which one invented the Weston meter"?

Collective affection is herewith transmitted from

DODY

EDWARD

AND ME

安塞尔的画册《我镜头下的约塞米蒂山谷》与爱德华·韦斯顿的画册《我镜头下的罗伯斯角》。

的收入，爱德华现在比我更需要钱。"[18]

这两大本螺旋装订的摄影集印制得非常精美，选用的是厚实的光面相纸，里面还附录了拍摄参数和小段文字描述。当时摄影集的售价是 10 美元一本，但现在已绝版多时，品相好一点的在市场上一般能卖到几百美元。遗憾的是，当时爱德华的那本摄影集几乎卖不出去，安塞尔写信向南希哀叹："购买的读者这么少，这真的让我震惊不已……现实太残酷了。"[19]安塞尔在自己的那本约塞米蒂摄影集里写着："谨以此书献给爱德华·韦斯顿——最伟大的摄影师和最亲爱的朋友。"[20]

安塞尔也曾帮爱德华接过一些商业拍摄工作，但后者经常推掉这些工作，这在安塞尔看来令人不解。1946 年，安塞尔帮爱德华接了一份伊士曼柯达公司的委托拍摄任务，后者给该公司拍摄了几张彩色照片。但是爱德华觉得这份工作并不适合自己。他写信给安塞尔："出个价，我将告诉你如何过一种不用工作的生活。"[21]

爱德华生活简单。他拍摄水果蔬菜，拍完之后，这些素材又变成了食材。而安塞尔懂得享受上等的牛排和最好的波旁酒，尽管经济上并不宽裕。爱德华的暗房是个简陋的小木屋，里面只有一个光秃秃的灯泡，墙上还布满了孔洞，所以他印放照片只能选择在日出前或日落后。相比之下，安塞尔的暗房就像是一

座豪华宫殿，他说爱德华"曾嘲笑他的暗房像个流水线工厂"㉒。安塞尔每次外出拍摄，他的车上都装载着数百磅重的照相机、镜头，甚至还有备用的基座。而爱德华出门就只会带他常用的照相机和镜头。

有一次在和好友埃德温·H.兰德（兰德是美国宝丽来公司创始人，即时成像摄影的发明者）聊天时，安塞尔回忆道："爱德华跟我说过很多次，他觉得我不应该把那么多少时间浪费在对话、博物馆、教学和拍些谁都能拍的照片上。他希望我可以过得更简朴些，把精力放在更具创造性的工作上。每次我去拜访他，看到他的新作品，都让我觉得他讲的也许是对的。"兰德反驳说："我不同意他的观点。韦斯顿活在神殿里，但你活在这个世界上。"㉓

无休止的商业拍摄工作以及其他零碎的工作让安塞尔懊恼，也分散了他的创作精力。他写信给爱德华："如果能推掉这些任务，我真想跑去山上待着——我宁可砍柴为生，也不想老是接这些无意义的商业工作。"㉔但在信的末尾他又分析道："不过我想，我这辈子估计都得随波逐流，看一步走一步了。"㉕事实上，当安塞尔面对这些大部分人难以承受的超负

荷工作时，他看上去是最快乐的。

爱德华被帕金森症折磨了10多年的时间，不过走得很安详。1958年的元旦，他躺在椅子上平静地离开了人世。在他逝世之后，安塞尔写了一篇文章发表在《光圈》杂志上："虽然忍受着病痛的折磨，但这个小个子男人还是以超人的耐性和见识坚持创作，他的这个形象，有着崇高的精神内涵，将陪伴我一生。"㉖在他的自传中，安塞尔这样描述爱德华："他是我最亲密的朋友之一，一个真诚质朴、富有同情心的人。"㉗安塞尔用他的《作品集6号》来纪念爱德华："他总是激励着我用不同的方式去体会世界之美，用摄影这种媒介来表现这种美。"㉘

安塞尔和爱德华对彼此的摄影事业抱着肯定和钦慕的态度。爱德华曾这样描述安塞尔："我们这个时代最伟大的摄影师之一。在我看来，风景是摄影最难表现的一种体裁，但安塞尔已经拍出了好些伟大的作品。"㉙而安塞尔则是这样评价爱德华的："爱德华毫无疑问已跻身最伟大的摄影师之列，如果不能用当世最伟大的摄影师来称呼的话。"㉚

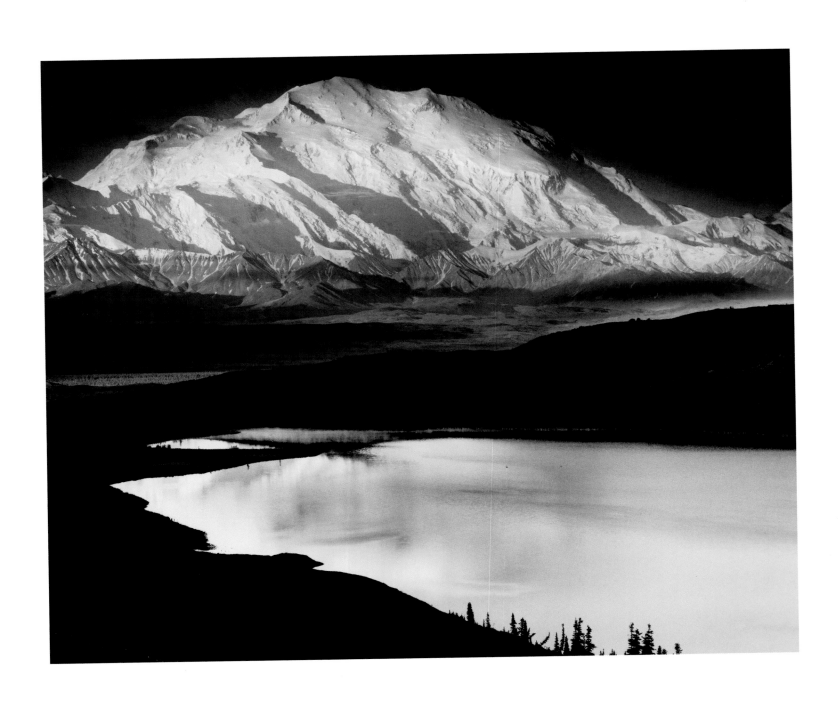

16 麦金利山与奇迹湖，德纳利国家公园，阿拉斯加州，1947 年

"眼前的这座麦金利山让我目瞪口呆。这座山海拔 20600 英尺，从山脚到峰顶距离为 18000 英尺。这座壮阔雄伟的大山给摄影师带来许多挑战。"①

1947 年 6 月，安塞尔在阿拉斯加待了一个月。这次旅行是由古根海姆基金资助的，目的是拍摄一系列美国国家公园和历史遗迹的照片。安塞尔一生中两次获得古根海姆基金，这是第一次。这个项目安塞尔在 1941 年就启动了，但因为"二战"的原因而被迫搁置了几年。这次陪同安塞尔一起工作的是他 14 岁的儿子迈克尔。他们先是坐船，然后搭飞机，最后乘坐火车来到德纳利国家公园，目的就是为了拍摄麦金利山。安塞尔一刻都没有浪费："我一到当地，就开始了拍摄。当时的麦金利山云雾缭绕，在雪峰之上则是一轮漂亮的圆月。"②

他们借宿在守林人的小木屋里。差不多凌晨一点半，安塞尔又重新拍摄了这座山。"随着太阳升起，云雾慢慢散开了，麦金利山被涂抹上了一层不可思议的粉色阴影。麦金利山前面的奇迹湖闪着粼粼波光，而湖边上则仍是黑暗一片。我的脑海中已经想象到

了一张绝妙的照片。"③ 安塞尔拍摄的位置距离麦金利山有 30 多英里。他的长焦距镜头让画面变得扁平，也使得山和湖在尺寸上相对均衡，拉近了彼此的距离。在现实世界中，奇迹湖远远小于麦金利山，而且两者相距数英里。

安塞尔待在阿拉斯加的那段日子里，天气都不大好。一会下小雨，一会下倾盆大雨，要么就是多云，

安塞尔乘坐华盛顿号从华盛顿州的西雅图到阿拉斯加州的朱诺，1947 年 6 月。迈克尔·亚当斯摄。（迈克尔·亚当斯与珍妮·亚当斯收藏）

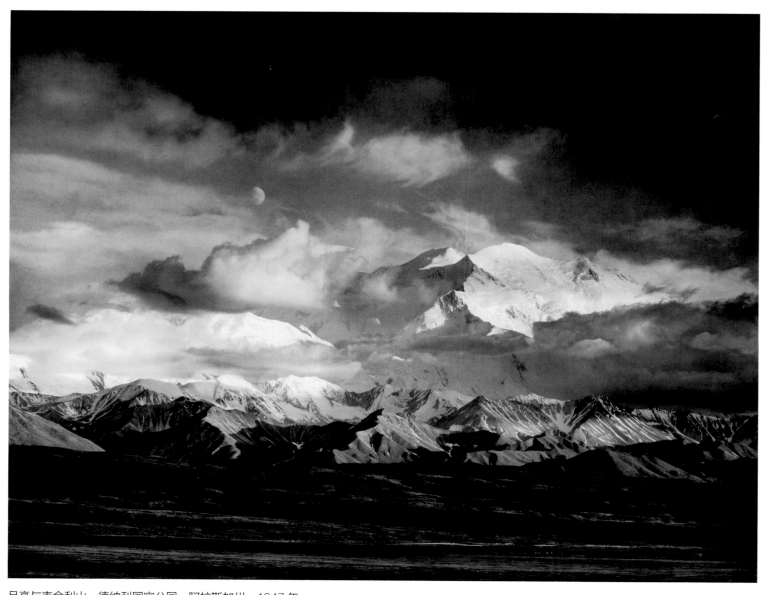

月亮与麦金利山，德纳利国家公园，阿拉斯加州，1947 年。

所以能抓到那么短暂的一个晴朗天气拍摄麦金利山是一件非常幸运的事情。除了天气不理想之外，这里还到处都是蚊子，安塞尔被叮得满身肿包。画面中距离奇迹湖较远的左边有一块小小的、略显模糊的区域，那里简直就是一个蚊子窝。那里的蚊子数量多，个头大，就算拍打也无济于事。安塞尔曾跟我们演示过他是怎么样用手连续拍打头部和手臂来驱蚊的。恶劣的

环境迫使安塞尔只能集中精力拍摄一些近在咫尺的对象，例如花朵和树叶的各种细部。

第二年，安塞尔出版了《作品集 1 号》[④]。在这本书里，他收录了两张拍摄于阿拉斯加的照片：《小径旁》和《麦金利山与奇迹湖》。这本摄影集收录的照片都比较微妙、静谧，且尺寸都是 8 英寸 × 10 英寸。照片上的麦金利山显得非常白，而奇迹湖则在周

小径旁，朱诺附近，
阿拉斯加州，1947
年。

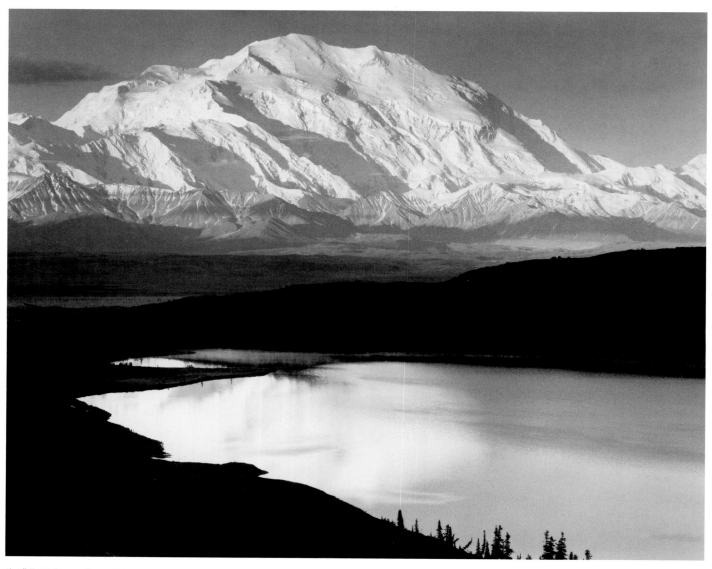

为《作品集 1 号》而印放的《麦金利山与奇迹湖》。请注意这张照片的天空和山体都非常苍白。

围"黝黑土地的环绕下"闪闪发光。

20 世纪 70 年代末期，安塞尔对《麦金利山与奇迹湖》有了不同的处理。"第一批照片我处理得过于柔和，不能很好地表现出那种让人印象深刻的质感。"[5]安塞尔写道。当时的摄影助理艾伦·罗斯回忆说："他觉得应该让天空变得更黑更神秘些。"这个想法让安塞尔感到兴奋，"安塞尔把放大机的灯泡电压调得如此之高，以至灯泡玻璃过热而爆裂！我现

在还保留着当时的碎片伤到皮肤的印记。"[6]除了加深照片的整体影调，安塞尔也将照片放大到了 16 英寸 × 20 英寸。这样大的尺寸让麦金利山看起来更加雄伟、壮丽。

安塞尔在其后两年（1948 年和 1949 年）重返过阿拉斯加州。他克服了飞行恐惧症，终于可以在高空俯瞰全景了："我觉得下面的景致无与伦比，比起喜马拉雅山来也不会逊色。"[7]他寄了好些明信片给纽

特科拉尼卡河，德纳利国家公园，阿拉斯加州，1947年。

霍尔夫妇，跟他们描述自己的飞行经历。

安塞尔曾说，阿拉斯加实在太大了，"要进行拍摄非常地难"。但他相信自己"已经拍到了一些极好的照片"[8]。遗憾的是，他最终没给我们留下几张关于阿拉斯加的负片。这一部分要归因于胶片浸水的事故。在1947年那次旅行中，有一次他乘坐着水上飞机在冰河湾国家公园游览。下飞机时，"那个装着所有阿拉斯加旅行期间所拍胶片的箱子掉进了码头旁的

浅水里。"[9] 他回忆道。因为这次事故，有些照片已经没法再印放了。但其实，坏天气才是主要原因。

不管是1948年还是1949年，安塞尔在阿拉斯加的时候，天气都不尽如人意——"整个7月只晴了4天"[10]。其他时间一直被"大雨、大雾、薄雾、大雨、小雨、小雨、小雨"[11] 所困扰。没办法，他只好放弃拍摄大场景的山川景色，转而拍摄草木和石块。还有一点是，如何捕捉这么巨大的场景对于安塞尔来说也

GASTINEAU HOTEL JUNEAU ALASKA JUNE 25th, 1949

ANSEL ADAMS *131 24th Avenue, San Francisco 21*

Dear B & N.

/WHAT A FLIGHT TODAY! Was in Grumman Amphibian which was dropping loads of supplies to advance basis of Juneau Ice Field Expedition. (leader, Maynard Miller, a grand person, and a swell bunch of Yale Seniors, and some older items as well).

We crossed and re-crossed 600 square miles of glaciers and ice fields, and encircled the most incredable crags and spires I ever imagined. Bearclaw Peak rises sheer 5000 feet above the ice, We flew around it about 1000 feet distant!

Pictures will help to describe it! The rear door was open to permit dumping loads by parachute. I am full of fresh air, spray on the take-off, noise, but simply unbelievable scenery(

I am afraidAlaska is the Place for me! I am NUTS about it.

best to you and all our friends

安塞尔从阿拉斯加州朱诺寄给博蒙特·纽霍尔和南希·纽霍尔的明信片，1949 年 6 月 25 日。

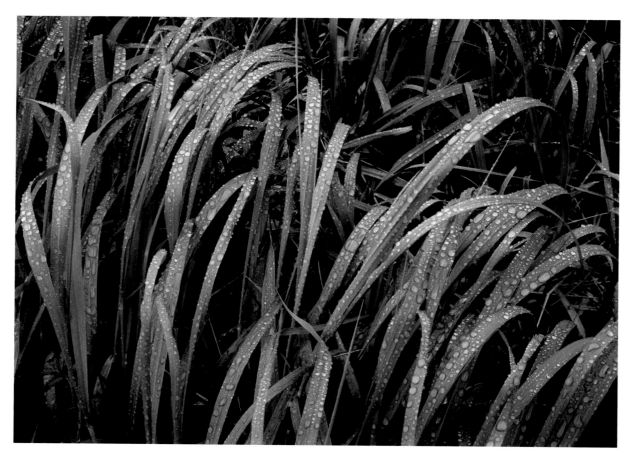

雨中青草，冰河湾国家公园，阿拉斯加州，1948年。

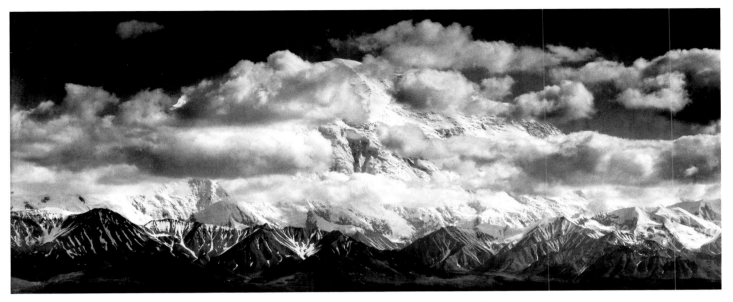

麦金利山脉与云，德纳利国家公园，阿拉斯加州，1948年。这张照片的负片因为浸水而严重受损。

是一种挑战。阿拉斯加和内华达山脉太不一样了，两者一比较，后者就变得小而亲近了。

不管如何，阿拉斯加成为了安塞尔所见过的"最美丽、恢宏、丰富的景致"，"我肯定会再回来为这个地方创作一本书"。[12] 这本书最终没有完成，但阿拉斯加正是安塞尔所追寻的"最理想化的荒野"[13]：

在阿拉斯加的荒野里静静地待了几天后，我终于理清了我脑海里的两个概念：再创造（re-creation）和娱乐（recreation）。我更加清楚地看到了真正荒野的价值，以及那些强加的文明印记是如何在破坏自然的美好。在阿拉斯加，我感受到了广阔荒野带给我的力量。相比之下，下48州的那些国家公园格局就小多了，而且还面临着不断增多的游客和超负荷的运作所带来的威胁和伤害……我意识到了这个问题的重要性，希望能倾尽时间和精力来解决这个问题。[14]

安塞尔与蔡司朱维尔照相机，朱诺，阿拉斯加州，1947年。
J. 马尔科姆·格里尼摄。

比尔恰克湾的森林，冰河湾国家公园，阿拉斯加州，1948 年。

安塞尔花了 50 多年的时间，致力于拯救美国的荒野——通过参与西岳山社、荒野协会等组织的活动发出自己的声音；通过游说国家公园管理局、国会、内政部长甚至总统来修订全国和各州的政策。他坚持每天发出至少一条（有时是好几条）和环境保护有关的信息（通过信件、电话、电报或者书籍）。他的摄影作品也为环保事业出了很大一份力。不过，安塞尔希望别人不要混淆了他的创作目的，他不会为了一个环境诉求而"定制"照片。他经常强调自己的照片都是"发自内心的工作"，而不受外界因素的影响。

吉米·卡特总统是环保事业的积极拥护者。1979 年，他破例邀请安塞尔拍摄官方肖像照[15]。安塞尔在华盛顿待了一个星期，拍摄了卡特总统、总统夫人罗丝琳·卡特和副总统沃尔特·蒙代尔。

安塞尔的助理约翰·塞克斯顿回忆说："我还清楚地记得安塞尔在拍照间隙和总统、副总统谈论如何保护阿拉斯加的场景。"[16] 他们的话题主要是围绕着《阿拉斯加国家土地资产保护法》。这个法案如果通过，可以切实地保护 7953 万

安塞尔在白宫拍摄卡特总统及其夫人，华盛顿特区，1979 年。

英亩的国有土地，这其中有三分之一都是荒野。这个法案 1974 年就被提出来了，但一直遭到当地的居民和共和党人的反对。等到 1981 年总统换届，如果罗纳德·里根上台，那么法案就几无可能通过了。

在劝说总统推动这个法案的过程中，安塞尔起到了至关重要的作用。他将自己的照片《麦金利山与奇迹湖》送给总统和总统夫人，并写信给卡特总统说，

为人类的未来"保护好阿拉斯加就是在保存希望，具有象征意义"，"作为总统，您有最好而且可能是唯一的机会来解决这个重大问题"。[17] 最终，这项法案在 1980 年 12 月 2 日正式通过并签署成文。它扩大了阿拉斯加州的野生环境保护区域，被安塞尔誉为"北方皇冠上的明珠"的德纳利国家公园也被列入了法案保护范围。

17 沙丘日出，死亡谷国家公园，加利福尼亚州，1948 年

"那段时间，我在烟囱井附近露营，通常我都睡在车上的摄影平台上。这个平台大小约 5 英尺 ×9 英尺。我在远未日出前即起身，煮了咖啡，吃了炖豆，整理好器材，然后走一段又长又艰辛的路，去捕捉传奇的沙丘日出。"①

安塞尔看着"骄阳"从葬礼山升起来，他知道这将是炎热的一天。"幸运的是，"他写道，"从我刚刚到达的位置看，眼前缓缓展开的是一片绝妙的景致。金红色的光线照在沙丘上，沙砾在早晨微风的吹拂下形成一波波的细浪。"②他接着说："就在那时，仿佛奇迹般地出现了这样一个画面：太阳光在沙丘上画下一道完美的曲线，区分了光亮处和阴暗处。"③他马上着手开始工作。

在那次拍摄中，安塞尔共拍了 5 张沙丘照片。多年以后，安塞尔的前助理艾伦·罗斯排出了安塞尔拍这 5 张照片时的路线（参见本书第 190 页）。"查看画面下部的阴影，"罗斯写道，"就可以很容易地推断出这 5 张照片的拍摄顺序。"④安塞尔一开始用彩色胶片⑤竖向拍摄了沙丘，然后又用黑白胶片拍了同样的画面。

之后他又换成了横向构图。"将照相机调低角度，并稍稍侧向顺时针方向，从而将远处的沙丘剔除在画面之外。"等到拍第三张照片时，他"将照相机朝右前方挪动了一两英尺"，以便"让那个大的沙丘顶在画面中更居中"。这张照片的构图是他最喜欢的。接着，"他又沿着沙丘的脊线朝前挪了几步，然后再次将照相机朝下拍摄。"最后，他将照相机"调得很低，大幅度地侧向左边"，并轻轻移动三脚架以"使几何线条更直"。

在古根海姆基金的支持下，安塞尔连续三年（1947 年至 1949 年）来到死亡谷国家公园进行拍摄。当他第一次申请到该基金时，他马上就写信给朋友爱德华·韦斯顿（韦斯顿先于安塞尔申请到该基金⑥）："我有一个激动人心的消息要告诉你。这个消息一直得到 4 月 15 日才会被公之于众。但我想让你第一个知道。我申请到古根海姆基金了！是的！终于申请到了！有了这笔钱，我可以花 2 年或 3 年的时间拍摄那些国家公园和历史遗迹了。这将是我创作生涯的转折点，我很确信。"⑦韦斯顿很快回信给他："我和你一样开心，这必将是你生活和工作的转折点。这笔基金来得正是时候。"⑧施蒂格利茨也寄来了贺信："我很

安塞尔依次拍摄的一系列沙丘照片。安塞尔最喜欢的是第 3 号照片。

1

2

3

4

5

高兴。我一直期待着你申请到古根海姆基金。"⑨

　　1947 年初，安塞尔开启了他的"古根海姆之旅"。"我已经下定决心了。"他写信给纽霍尔夫妇，"商业拍摄都做完了，绝大部分工作也完成了，我打算星期六开始我的第一次古根海姆之旅。这感觉难以形容……我大概会在死亡谷待至少一个星期。"⑩ 在死亡谷他写了一封长信给他的摄影师朋友迈诺·怀

特："我都忘了自己是有多久没有好好创作了。在这里我已经用掉 8 打胶片了，我想我拍到了一些至今为止最好的照片。这个地方太棒了！死亡谷太值了！语言已不足以形容这里，死亡谷就是一个拍照的好地方！"⑪ 不过，安塞尔也承认："要拍好死亡谷非常困难：有一些显而易见的机会，但大多数拍摄情境非常考验摄影师的耐心和技术。"⑫

安塞尔在西南部，1947 年。博蒙特·纽霍尔摄。

1952 年，为了完成《亚利桑那公路》杂志的一篇文章[13]，安塞尔回到死亡谷进行拍摄。陪同他一起工作的是负责文字部分的南希·纽霍尔。她写信给她的丈夫说：

我们在日出之前就早早起床了，借着微光赶到一个很棒的拍摄点，然后喝了点果汁。安塞尔开始架设照相机，我则负责生炉子、煮鸡蛋，等着日出到来。安塞尔工作的时候全神贯注。等到天大亮时，我们才开始吃早餐。只有在吃饭或睡觉的时候，我们才会放下手头的工作……我尽力想帮安塞尔，但基本上都是他在帮我。他会让我帮忙拿 SEI 测光表、箱子或者摄影胶片，让我感觉我在帮他，但实际上都是他在照顾我。[14]

一年后，他们扩充了这篇发表在《亚利桑那公路》杂志上的文章，以平装书[15]的形式出版发行。不管是文章还是最后出版的书，都证明了安塞尔的观点：死亡谷的确很难拍好。虽然拍摄过程中安塞尔满怀激情，但是能让读者印象深刻的照片相对较少。

对于安塞尔来说，1947 年至 1950 年是他的高产期。在古根海姆基金的资助下，他可以花几个月的时

巴德沃特盆地的日出，死亡谷国家公园，加利福尼亚州，1948 年。

间游历那些从未去过的国家公园和历史遗迹。在那段时间里，他拍摄的优秀照片数量惊人——更让人叹服的是，大多情况下，他只有短短几天时间来拍摄一个国家公园。

1948 年，安塞尔出版了《作品集 1 号》，总共 12 张照片里有 7 张都是当年早些时候拍摄的。制作摄影集是一项艰苦卓绝的工作，因为需要印放上千张照片。作品集出版后大获好评，安塞尔马上又启动了

《作品集 2 号》的出版工作：1950 年拍摄的国家公园和历史遗迹。他还出版了经典的摄影教科书《基础摄影》[16] 丛书的前三册（总计五册）、《约塞米蒂和内华达山脉》[17]（约翰·缪尔撰文）以及《少雨之地》[18]（玛丽·奥斯汀撰文）。除了这些，他还出版了两本大开本的摄影画册：《我镜头下的约塞米蒂》[19] 和《我镜头下的罗伯斯角》[20]，前者是安塞尔自己的作品集，后者则是他的好友爱德华·韦斯顿的作品集，两本都由

曼利烽火山，死
亡谷国家公园，
加利福尼亚州，
约 1948 年。

安塞尔在图奥勒米草地帕森斯小屋的办公室，约塞米蒂国家公园，加利福尼亚州，约 1945 年。

安塞尔精心监制。上述工作都是在差不多同一时期完成的，可以想见这巨大的工作量。

1950 年，安塞尔的母亲奥利弗·布雷·亚当斯过世——第二年，他深爱的父亲查尔斯·希区柯克·亚当斯也跟着走了。父母的相继离世，再加上前几年体力和脑力的超负荷运作，安塞尔有一阵子陷入了抑郁和自我否定中。他甚至觉得以后没法再拍出更好的照片了："艺术家总是有一段上升期，一段相对稳定的阶段，然后或许就是衰落期了……我跟布雷特·韦斯顿㉑说，我现在大概就是这样，过了稳定期，怕是要走下坡路了。"㉒

他还害怕自己丧失拍照的欲望，他写信给纽霍尔夫妇说："我发现自己对拍照越来越不感兴趣……我承认，我已经厌倦摄影了！我是不是该去看个心理医

安塞尔与他的父母，查尔斯·亚当斯与
奥利弗·布雷·亚当斯，1908 年。

编织 IBM 磁心存储器的手，波基普西，纽约州，1956 年。这张照片是受 IBM 委托拍摄的。

生，还是说顺其自然先观察看看？？我知道讲这些会让你们难受，但是我真的很长一段时间没有拍照的欲望了。"[23] 另外，安塞尔还担心公众不理解他的作品："我发现好些人买我的照片或书只是冲着被摄对象而不是因为拍得有多好，这着实让我震惊不已。"[24]

而同时，安塞尔用于养家糊口的商业摄影工作却一直没断过。比如柯达就是安塞尔长期合作、能开出丰厚报酬的客户，但是给柯达拍广告照片不是摄影创作："就是面包和黄油——我现在多么需要它！"[25] 他内心有很多不满："我现在接各种商业摄影工作就是在出卖我的灵魂。"[26] 他认为自己接这些商业摄影工作以补贴家用就是把"本该喂狗的肉拿去喂狼"[27]。他还把这意思画在了门上。

这些持续不断又无创作价值的商业摄影工作把安塞尔搞垮了。他不知道该怎么样转换跑道，他迫切希望得到一些富有阶层（就像大卫·麦克艾尔宾）或者大公司（例如柯达）的赞助，以便可以投身于创造性的工作。他同时声称："能拍的好像都拍完了。换句话说，我发现自己就是在不断地重复，拍不出更好的东西了！"[28]

安塞尔从来就不是一个沉溺于自怨自艾的人，到1955 年，他的精神状态已经恢复正常。他又开始出入于各种社交场合。他有那么多摄影项目要做，以至他设计了一个特殊的表格来追踪这些项目的进展，除了给自己之外，还抄送给弗吉尼亚·亚当斯、南希·纽霍尔、摄影助理唐·沃斯和行政助理玛丽安·卡

MEMO: PROJECT NO. QUESTIONS 1 DATE 1-8-58

TO AA (VA) (NN)✓ (DW) (MC) OTHER:

FROM (AA) VA NN DW MC OTHER:

COPY TO: AA VA NN DW MC OTHER:

I am confronted with a rather complex year of work. The various projects are listed below. I need help in planning these projects so that I can accomplish them without putting myself in the nuthouse. It is a matter of careful scheduling, and fitting in loose hours. Suggestions will be appreciated. It will be necessary to have adequate materials on hand, and to keep careful accounting. The various projects are:

POLAROID -over-riding project.

1. HAWAIIAN PROJECT. Proofs made this wk.
 Trunk shipped 1-13
 Make check list

2. THIS IS THE AMERICAN EARTH BOOK. Meet with Brower this week.

3. PRINT PROJECT (PORTFOLIO THREE) ditto

4. NEWHALL-BRAZILLER BOOK

5. BOOK SIX

6. TELEPHONE JOB Finish before 19th

7. LOUISE BODY PROJECT Call this week

8. YOSEMITE WORKSHOP Ads. and Ancmts.

9. I.B.M. PROJECT Not certain

10 MISCELLANEOUS. Prints, lectures, etc.

I think we should assign project numbers to these (in logical order) and refer thereto at all times, accounting, etc.

((see separate sheet for Polaroid projects))

安塞尔用来追踪他在 20 世纪 50 年代项目进展的备忘录。

纳汉，所有人员的名字都以首字母缩写来代表。

1958 年 1 月 8 日的这份备忘录上，列着他的商业广告拍摄计划（电信公司、IBM 公司）以及他的个人项目（《作品集 3 号》和他的环保巨著《这就是美国大地》）。两年前，他兴致勃勃地打算把那些不曾面世的负片印放出来并拍一些新照片："我下定决心了，这一年（1956 年）一定要印放些照片。就是要做些创造性的工作，不然人就要废了。"[29] 他写信给博蒙特·纽霍尔："你会收到一张'新'照片！老是重复印放那些老照片，我已经厌烦透顶了。是时候改变一下了！……我要重新让自己成为创作型摄影师。"[30]

可惜的是，1965 年后，安塞尔已经基本上和摄影创作绝缘了。他不断地说，等他那些没完没了的项目完成后，他就要去拍新的照片，但这个愿望并未成真。他喜欢在暗房印放照片，喜欢用他的 IBM 电动打字机写东西，热衷于接项目、认识新朋友、到处游历。总是有新书等着出版，有新的展览需要筹备。有一次，安塞尔和我在翻阅一组他早年拍摄的约塞米蒂照

美国邮政局在 2001 年发行的一套名为"美国摄影大师"的邮票，收录了安塞尔的《沙丘日出》，见上图左下角。

片。我问他是否怀念那些扛着照相机行走在山谷间的日子。他说当他看着一张照片，他的记忆会闪回到按下快门的那个瞬间。他补充说："没有必要重新去做一遍那样的事。"

2001 年，美国邮政发行了一套邮票，复制了"美国摄影大师"的 20 张经典照片。这些大师里面包括了安塞尔和他的朋友伊莫金·坎宁安、多萝西娅·兰格、艾尔弗雷德·施蒂格利茨、保罗·斯特兰德以及爱德华·韦斯顿。安塞尔的邮票上印的正是这张《沙丘日出》。

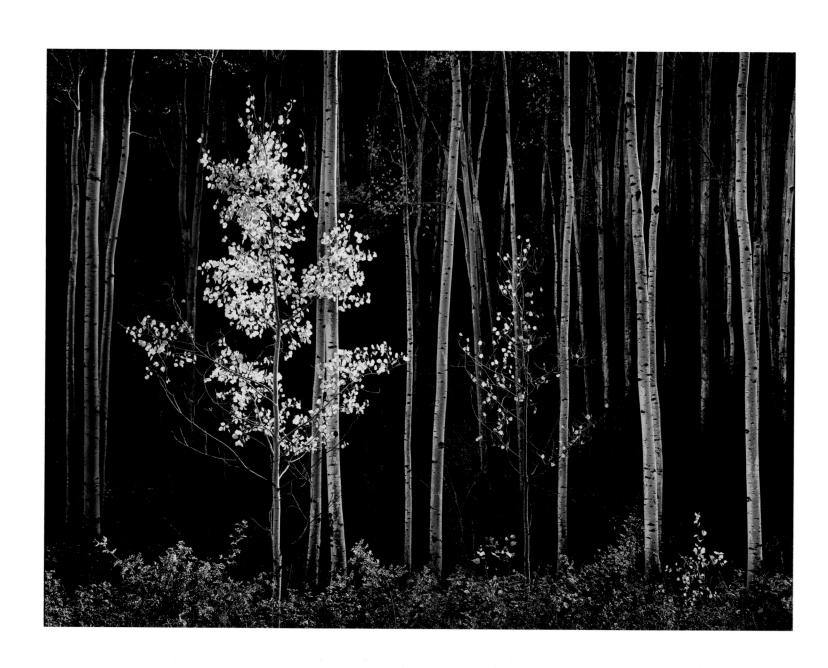

18 白杨，新墨西哥州北部，1958 年

安塞尔开车行驶在"基督圣血山山顶旁的一条风景如画的公路上"[1]。当他"碰见一片金黄色的小白杨树林"，直觉告诉他"这个地方可以拍出精彩的照片"[2]。当时是下午三点左右，从远处的雷雨云反射过来的光线"静谧而清爽"。如果用彩色胶片拍摄的话，这些绿色、金黄色、黄褐色的树叶会变得恬静而细腻，但安塞尔脑海里构想的却是一幅"和现实偏差较大"[3]的黑白影像。

"我先是拍了一张横幅照片。"安塞尔写道，"然后挪到左边，以同样距离拍了一张竖幅照片（参见本书第 200 页）。"[4]其实那张横幅拍摄的照片左边远端部分，就包含了安塞尔竖幅构图的那张照片。他形容两张照片"虽然两组树之间仅隔几英尺，但在画面和气氛上都不一样"[5]。

20 多年前，安塞尔就拍过不同画面却同样精彩的白杨树照片，那是他在 1937 年秋天前往美国西南部的旅行途中拍摄的。[6]那次旅行出发前，他写信给施蒂格利茨："我觉得最近状态不错——相信会和以前很不一样，内心有些东西变得更细腻、微妙，有喷薄欲出之势，如果您懂我的意思……也许我离拍出真正的好照片已经不远了。我希望是这样。"[7]在科罗拉多州南部的多洛雷斯河峡谷，他碰到了一片光秃秃的白杨树林，并拍下了几张照片。

等回到家，安塞尔印放了其中两张负片，制作成淡雅的 6 英寸 ×8 英寸的小照片，一张送给大卫·麦克艾尔宾，一张则寄给了纽霍尔夫妇。后者把这张照片挂在了他们位于纽约市的公寓起居室里，南希形容它就像"在晨光微熹中听到的巴赫的一段乐章"[8]。麦克艾尔宾后来将他收到的那张照片捐赠给了纽约现代艺术博物馆。该馆摄影部主任约翰·萨考夫斯基也

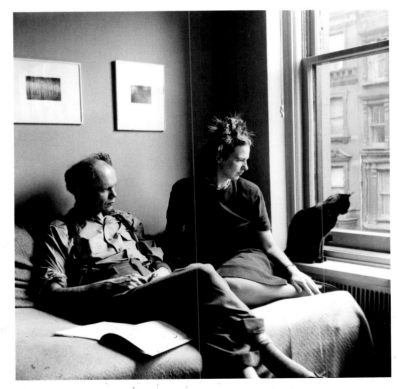

博蒙特·纽霍尔与南希·纽霍尔（以及他们的猫尤利西斯）坐在他们纽约市公寓的窗户边，约 1939 年。博蒙特头上的照片是拍摄于多洛雷斯河峡谷的《秋日黎明的白杨》。

白杨，新墨西哥
州北部，1958
年。

秋日黎明的白杨，多洛雷斯河峡谷，科罗拉多州，1937 年。

用音乐来类比这张照片，称它为"白杨赋格"⑨。

　　安塞尔 1958 年拍摄的白杨树林（横幅与竖幅）负片最终印放出来的效果和 1937 年的那两张小照片非常不同。他用了 16 英寸 ×20 英寸的大尺寸相纸，并通过增加对比度强化了画面的戏剧效果。白杨树的叶片在阳光下仿佛微微颤动着，"甚至于树上的虫洞都清晰可见"⑩，这一点让安塞尔感到自豪。他也细心地保留了树干间的暗部细节。不过整张照片的效果还是黑压倒了白。安塞尔的摄影助理约翰·塞克斯顿认为那张横幅拍摄的白杨负片"简直是教科书一般的完美作品，相对容易印放"⑪。但是，那张竖幅拍摄的负片印放起来就没有那么容易了。

拍摄这些白杨负片，安塞尔用的是他著名的"区域系统"。这种曝光法最早由弗雷德·阿彻在1939年至1941年间提出并规范化，凭借这一方法，摄影师可以计算拍摄时所需要的曝光值，并在显影过程中控制负片的密度，调节最终照片上物体的亮度值。根据这一理论，黑白照片的影调可以划分为从黑到白的10个区域。安塞尔这样描述自己拍摄和印放那张横幅白杨照片的过程：

十诫，1977年。卡·莫雷斯摄。（编者注：图中文字写道，"上帝说，要有光，然后他将光线划分为10个区域。"）

我将画面最深的阴影归入第 II 区，所以需要增加一倍的显影时间。我选择连苯三酚显影液，因为这种显影液可以让那闪闪发光的秋叶锐度变高。选用的相纸也是反差高于一般值的相纸，因为叶片的最高亮度值落在第 VI–VI½ 区域。我记得当时拍照用的是柯达 Panatomic-X 胶片，加了15号滤光镜（影响因素为3倍），光圈值为 f/32，ASA 值为 32，曝光时间为 1 秒。还好当时没有风，所以这相对较长时间的曝光才能成功。如果叶片在动，那照片的问题就严重了。[12]

对于不懂摄影的普通读者来说，上面这段话读起来就像天书一样（甚至于有些摄影师也会觉得理解起来有一定难度）。这段话的核心意思是，安塞尔在拍照前已经预先想象了最终的影像，知道自己最后想要的效果；然后，运用区域系统和他所掌握的那些绝妙的摄影技术，测算出如何曝光才能让他最后印放出想要的效果。

安塞尔很积极地推广他的"区域系统"，不光在约塞米蒂国家公园的摄影工作坊进行教学，还把它写在自己的摄影技术书籍里向大众推广。即使是在70多年后的今天，"区域系统"仍是很多高阶摄影课程的内容，而且在数码摄影时代也依旧有用武之地。在谷歌上搜索"安塞尔·亚当斯区域系统"，大概有14.5万条的相关网页内容。

1962年，安塞尔用那张横幅拍摄的白杨负片制作出了一张40英寸×60英寸的壁画照片，将它送给了自己的好友——登山探险家兼摄影师布拉德福德·沃什伯恩。之所以能制作出这么"超大"尺寸的照片，是因为安塞尔换了一间新的暗房。一年前，他

和弗吉尼亚从旧金山搬到了建筑师友人泰德·斯宾塞为其设计的卡梅尔新居。这幢房子面朝太平洋，视野开阔，有一间宽敞的带有教堂般穹顶的起居室（兼做画廊）。当然，最重要的就是，房子里还有一间按照安塞尔的要求建造的暗房。从此，他终于可以方便地印放出壁画尺寸的照片了。从1962年到70年代早期，安塞尔在这间暗房里制作了超过100张这样尺寸的照片。现在这些照片在市面上的价格都很高。2010年，一张40英寸×60英寸的横幅《白杨》在拍卖会上拍出了49万美元的高价。

这张横幅拍摄的《白杨》与西岳山社也紧密地联系在了一起。它被用在西岳山社出版的一本极具开创性的摄影画册《这就是美国大地》[13]的封面上。这本摄影画册由安塞尔和南希·纽霍尔通力合作完成，是西岳山社出版的第一本大型展览画册，也第一次让该社的名字及其宗旨为全美国所知。这本摄影画册的出版是为了纪念1956年在约塞米蒂山谷的勒孔特纪念小屋举办的同名摄影展。在美国新闻署的支持下，展览还走出了国门，吸引了成千上万的国外观众。这本摄影画册常常被拿来和蕾切尔·卡森的《寂静的春天》相提并论，因为两者都在环境保护运动中扮演着重要的角色。

西岳山社这个组织在安塞尔的一生中有着不可估量的重要意义。从安塞尔19岁那年起，这里就变成了他的一个"家"。西岳山社给了他第一份工作——勒孔特纪念小屋的管理员，他的照片最早也是登载在《西岳山社通讯》上，安塞尔一生中好些重要照片都是在西岳山社组织的高山之旅中拍摄完成的。西岳山社的许多会员也是他终身的好朋友。"加入西岳山社，让我逐渐开始了解自然、懂得了保护自然的重要性。"[14]安塞尔这样写道。正是在西岳山社的引导下，安塞尔成为了著名的环保主义者。他担任西岳山社董事会成员长达30多年，参与过该社的大量工作，并利用自己的摄影作品积极推广西岳山社的目标与宗旨。西岳山社真的就是安塞尔生命的核心。

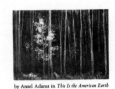

西岳山社寄给安塞尔的版税报告，该报告打印在为配合《这就是美国大地》出版而印制的信纸上。西岳山社使用这种抬头印有《白杨》的信纸用了许多年。

THIS IS THE AMERICAN EARTH

ANSEL ADAMS & NANCY NEWHALL

《这就是美国大地》这本摄影画册除了收录安塞尔很多知名照片外，也收录了像爱德华·韦斯顿、艾略特·波特、亨利·卡蒂埃-布列松等摄影大师的作品。而画册中那些富于诗意的文字则由南希·纽霍尔撰写。她开篇这样写道："这是我们作为公民所继承的。这是我们的土地，我们在上面生活与相爱，我们要把它完好无损地传给未来的子孙后代。"在文章的最后，放的是安塞尔这张横幅的《白杨》照片和这样一段话："让我们所有人，一起温柔地望向这片土地。"

ANSEL ADAMS: Half Dome, Winter, Yosemite Valley

ANSEL ADAMS

NANCY NEWHALL

THIS IS THE AMERICAN EARTH

SIERRA CLUB · SAN FRANCISCO

《这就是美国大地》收录了亚当斯与其他一些摄影大师的作品，文字由南希·纽霍尔撰写。

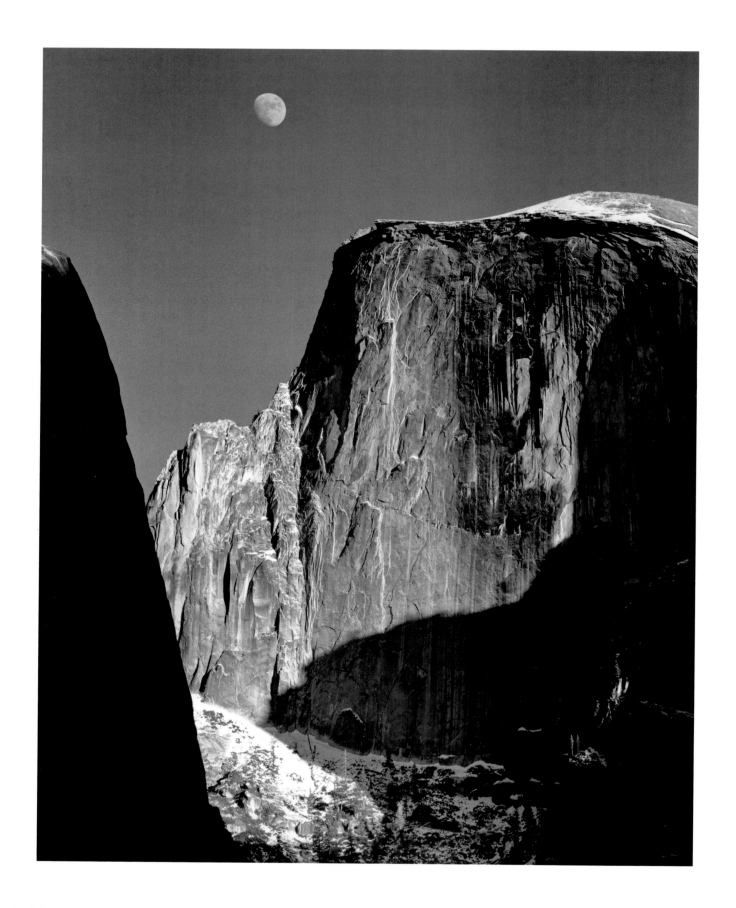

19 月亮与半圆顶，约塞米蒂国家公园，加利福尼亚州，1960 年

"那是一个冬日的下午，大约 3 点半左右，我开车去约塞米蒂山谷的阿瓦尼酒店，碰巧看到一轮圆月在半圆顶的左上空升起。天空晴朗无云，2000 英尺高的半圆顶慢慢地被傍晚的阴影所覆盖。"[①]

安塞尔停下车子，步行"几百英尺，在树丛旁找到了一个最佳拍摄点"[②]，架起三脚架和照相机。"我等着月亮升到最佳位置，以达到构图的平衡。然后每隔一分钟左右拍一张照片，就这样拍了几张。"[③] 同一场景"连续拍好几张"，这对于安塞尔来说是不大寻常的。他相信高明的摄影师一张照片便可解决问题，顶多为了安全起见再拍一张备用。[④] 他认为包围曝光[⑤]就是"因为犹豫不决"[⑥]。

安塞尔是用哈苏照相机拍下这张照片的。他最早的一台哈苏照相机是哈苏的创始人维克多·哈苏于 1950 年赠予的。他随后就与哈苏展开了合作，来改进和提升这家公司的照相机。他对哈苏照相机的评价很高，认为它的设计非常出色，在质量上也精益求精。哈苏照相机用的镜头由卡尔·蔡司出品，也是顶级配备。这款照相机用的负片是方画幅的。在此之前，安塞尔用过的各类照相机拍摄所得的负片

都是长方形的，只是比例各不相同：3¼ × 4¼、4 × 5、5 × 7、6½ × 8½、8 × 10。他甚至用全景照相机拍过 7 英寸 × 17 英寸的横幅照片。

这种方画幅对安塞尔来说是一种新的体验。拿到

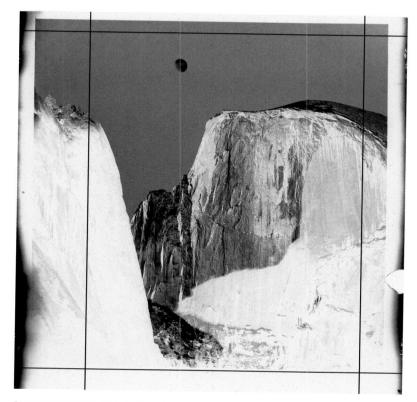

《月亮与半圆顶》的负片告诉我们安塞尔是如何将方画幅的照片裁剪成竖画幅的。

照相机后不久，他写信给纽霍尔夫妇："哈苏照相机给了我新的视角！"[⑦] 有些负片安塞尔只做最低限度的裁剪，依旧保持其正方形的构图。但是对于《月亮与半圆顶》，在他按快门之前就知道要对画面进行大幅裁剪："我预想的画面是竖画幅的，所以一开始就想好要对其进行裁剪。"[⑧]

人们经常会问，安塞尔拍的这些负片到底印放了多少张照片。以《月亮与半圆顶》为例，这个数字是数千张，但是这里面大概只有 200 张左右是安塞尔亲自印放的。其余的都是由助手印放，放在安塞尔·亚当斯画廊作为高品质的纪念品售卖给约塞米蒂的游客。

安塞尔·亚当斯画廊的前身是贝斯特工作室，由弗吉尼亚的父亲创办。弗吉尼亚在 1936 年父亲过世后继承了工作室。第二年，安塞尔携弗吉尼亚和 4 岁的迈克尔、2 岁的安妮一起搬到了约塞米蒂的这个工作室。弗吉尼亚负责运营工作室，而安塞尔则搞摄

弗吉尼亚、迈克尔与安妮·亚当斯在约塞米蒂的贝斯特工作室，加利福尼亚州，约 1941 年。

沙丘，奥斯亚诺，加利福尼亚州，1963 年。安塞尔稍稍裁剪了照片的边缘，使照片几乎呈正方形。在上图四个角可以看到裁剪标记。

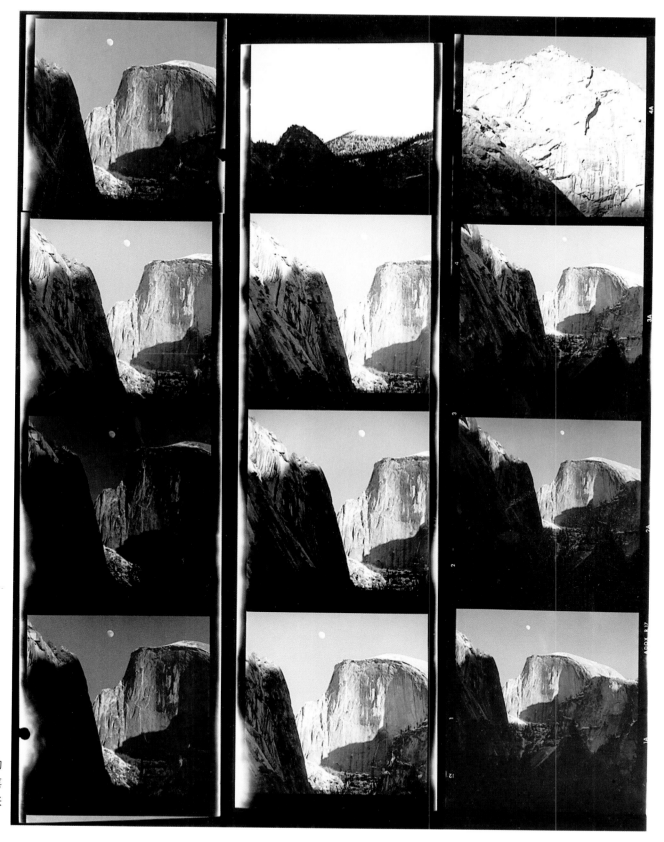

《月亮与半圆顶》的试样照片，安塞尔喜欢的是左上角的这张负片。

约塞米蒂山谷的贝斯特工作室，加利福尼亚州，约 1910 年。（迈克尔·亚当斯与珍妮·亚当斯收藏）

影。但心思活络、精力无穷的安塞尔除了拍照之外也参与到了这个小小工作室的管理中。"我们做的第一件事，"他写道，"就是用质量上乘的书籍、摄影器材和我们所能找到的最精美的印第安人手工艺品填满这个工作室。"⑨

安塞尔一直觉得约塞米蒂国家公园缺少高品质的纪念品供游客购买："在约塞米蒂有很多形式各样的纪念品，但这些东西在其他地方都可以买到。那些纪念品公司就粗制滥造些小旗子、枕套、钱包、书签、裁纸刀、镇纸、娃娃之类的东西，甚至还有小酒壶——这些东西完全没有'约塞米蒂国家公园'的特色。"⑩

这是安塞尔非常关心的一个问题。20世纪20年代末，他曾开玩笑似的和朋友塞德里克·赖特抱怨过那些在约塞米蒂公园贩卖的"该死的小玩意"。1938年，安塞尔很认真地写信给国家公园管理局负责人，信的主题就是——"国家公园应该卖些什么样的纪念品"[11]。信里面安塞尔建议"可以批量生产一些高品质的纪念品"，好好利用公园的天然素材如石块、树叶和木头。安塞尔开始在贝斯特工作室实践他的想法，他印放自己的负片，制作成小照片，以3.5美元的"象征性价格"[12]出售给公园游客。安塞尔觉得这个价格是所有游客都承受得起的。最早的一批照片是他的助理龙达尔·帕特里奇[13]在1937年制作的。据帕特里奇回忆，当时他一共印放和装裱了数百张照片。[14]

1942年，当时还是一名高中生的查理·马什利用暑假在约塞米蒂公园管理处打工，他曾在贝斯特工作室买过照片。查理回忆说，那天他想要在工作室买一张照片留作纪念，但是3.5美元的价格对于一个学生来说还是太贵了点。他试探性地问售货的姑娘能否便宜点卖给他。就在那个时候，一个长着大胡子的高个男人突然从后屋走了出来——是安塞尔吗？他在那姑娘耳边低语了几句，最后查理用2.5美元的价格买到了照片。现在，这张特价照片已经在查理家的墙上挂了50多年了。[15]

THE AHWAHNEE

YOSEMITE NATIONAL PARK
CALIFORNIA

Dear Cedric —

I spend most of my time here at the hotel — I cannot stand the Goddamm Curios and Junk much longer

Here's a drawing of a Curio Bottle —

Yosemite Nat. Park

Feel'in --- Good
Kinda --- Woozy
Had --- enuf
Boozy --- snakey

'tis AWFUL

安塞尔写给塞德里克·赖特的信，约1929年。

1916年，安塞尔第一次游览约塞米蒂国家公园时拍摄的半圆顶照片。

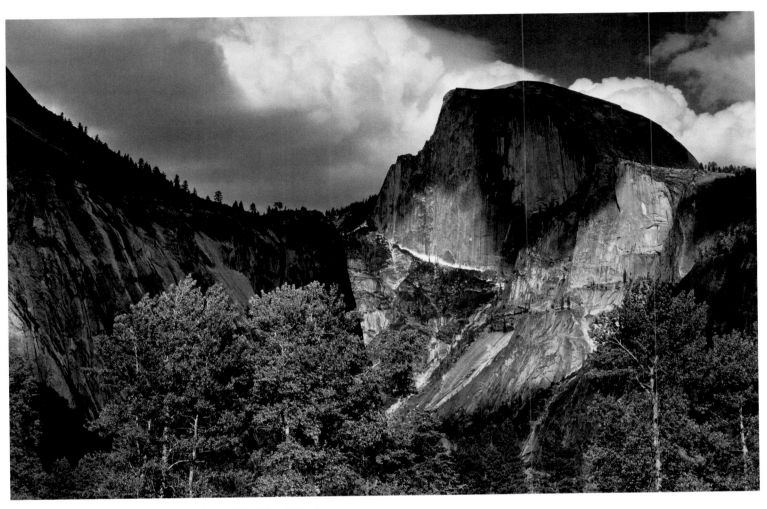

半圆顶与三角杨，约塞米蒂国家公园，加利福尼亚州，1932 年。

这些特别版的精选照片开始为世人所熟知。1961 年，安塞尔将《月亮与半圆顶》也加入了该系列。⑯ 艾伦·罗斯从 1975 年开始印放这些照片。据他自己估算，他印放的特别版照片数量应该有 10 万张左右。他至今还在帮安塞尔·亚当斯画廊印放这些照片。

安塞尔一生中拍过许多张半圆顶的照片。最早的照片是他在 14 岁时用柯达 1 型布朗尼箱式照相机拍

摄的。他形容那些照片是他第一次来到约塞米蒂的"影像日记"，可惜的是这些照片已经找不到了。

在自传中，安塞尔回忆起他第一次去约塞米蒂山谷旅行时感觉"到处都充满了光线"⑰。他拍的那些半圆顶照片就包含了各种你能想到的光线：有秋日午后的温柔光线；有暴风雪后耀眼的光线；有透过吹雪的半透明光线。而他拍的最后一张半圆顶佳作，没有

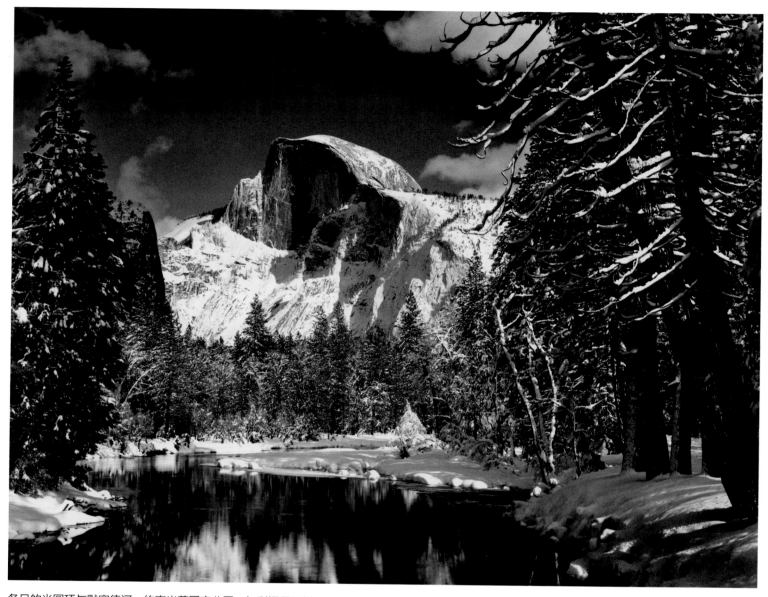

冬日的半圆顶与默塞德河，约塞米蒂国家公园，加利福尼亚州，1938 年。

什么特别的天气状况，画面中也没有什么多余的元
素——就只有安塞尔、月亮和半圆顶。

和酋长岩相比，半圆顶相对较小。但要说起约塞
米蒂国家公园，人们首先想到的还是半圆顶。它雄伟
地矗立在这壮观的山谷之中，是安塞尔一生的伴侣，

是他所钟爱的这片家园的绝对象征物。安塞尔经常出
入约塞米蒂，1937 年至 1942 年间，他更是完全就居
住在这山谷中，这给了他很多机会可以一次又一次地
拍摄半圆顶。他注意到："每次看到的半圆顶都是不
一样的，有着不同的光线和气氛。"⑱

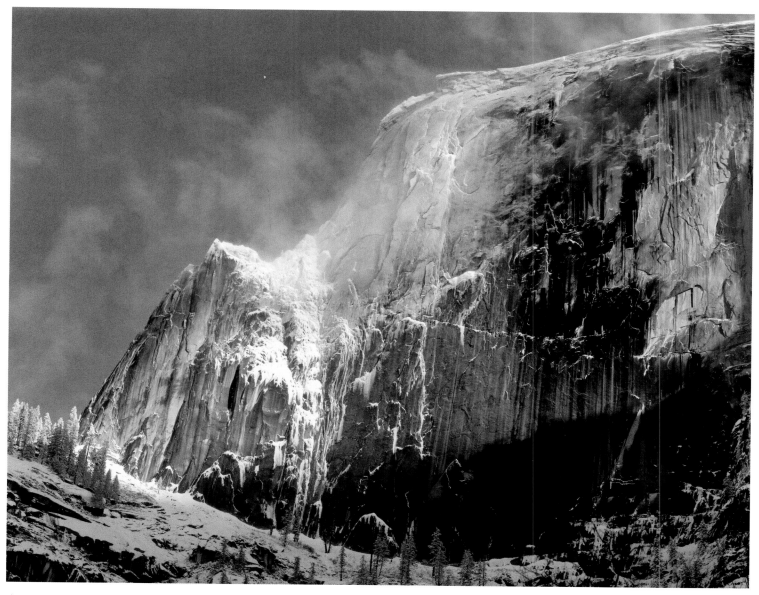

半圆顶吹雪，约塞米蒂国家公园，加利福尼亚州，约 1955 年。

1938 年，安塞尔沿着半圆顶底部陡峭的绝壁徒步旅行。回来后他写信给大卫·麦克艾尔宾："累的时候，你可以用手撑在那些坚硬而光滑的花岗岩上。这些石头从你站立的地方拔地而起，直直地升上 2000 英尺的高空。而在你脚下 3000 英尺则是山谷底部。这绝不是等闲之地，大卫——生活在这里真是太有意义了！"[19]

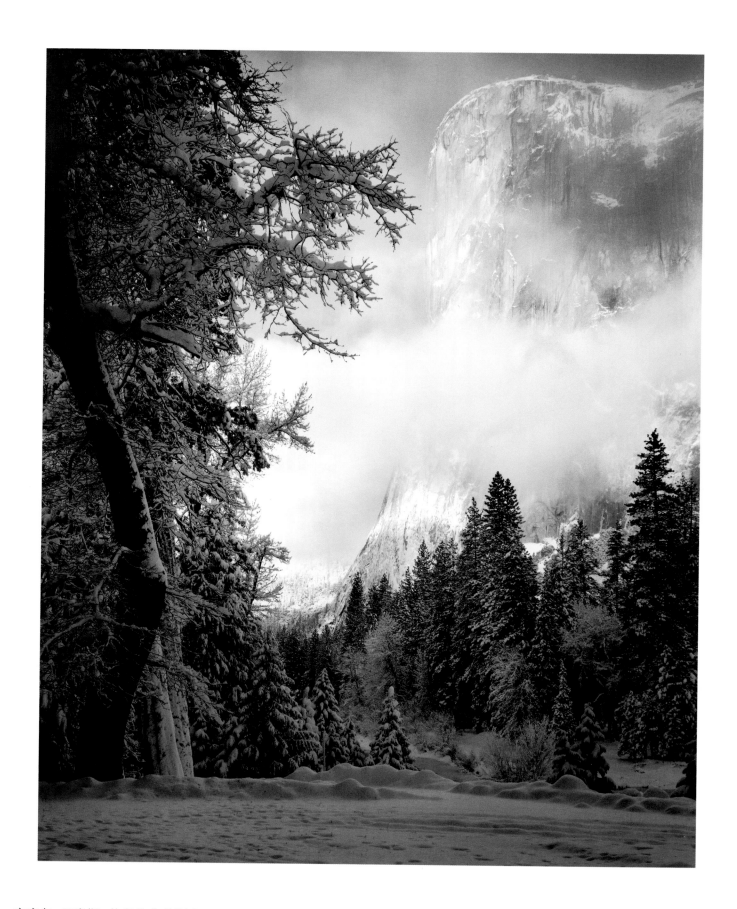

20 酉长岩冬日日出，约塞米蒂国家公园，加利福尼亚州，1968 年

"约塞米蒂国家公园里那些雄伟的山岩，带着亘古不变的气息，庄严中又不失亲切感，非常引人注目。我们不应该漫不经心地忽视它们的存在，因为它们传达着这个地球的声音。"[1]

站在约塞米蒂山谷的中心位置，环绕着你的是哨兵岩、美惠三女神、教堂尖顶峰、雄鹰峰、北圆顶、华盛顿纪念碑、三兄弟山……不过这里面最有名的当然还是半圆顶和酉长岩（El Capitan 在西班牙语中是"酉长"的意思，最早是从美国印第安人口中的"Tu-toch-ah-nu-lah"翻译过来的）。酉长岩高达3500 英尺，矗立在山谷的西端，和占据东端的半圆顶遥遥对望。1860 年，传教士托马斯·斯塔尔·金描述酉长岩是加利福尼亚州"一大块裸露的花岗岩，从地下升入天空，就像人行道一样平整"[2]。

1916 年，在一次家庭旅行中，安塞尔第一次拍摄了酉长岩，而他最后一张知名的酉长岩照片则是在52 年之后的 1968 年某个冬日早晨拍摄的。"暴风雪后的清晨，我记录下了约塞米蒂最美的样子。"[3]他写道。那天清晨，他驱车在山谷内游荡，"寻找适合拍照的景致"，不经意间，他看到了一个"让人无比激动"[4]的画面：酉长岩被洁白的新雪所覆盖。"雪积

得比较厚，没过了脚脖"，要"在这种情况下架设三脚架"[5]并不容易。时间有限，如果太阳照到整个山谷，悬崖上和树上的雪就会很快消融，而且天上的云也在快速地变化着。

安塞尔预想的最终影像是这样的：有着"彩虹般光泽"的太阳光照射着酉长岩，而前景中的树林则带着"相当深"[6]的阴影。处理好耀眼的云层和被积雪覆盖的树木之间的影调平衡至关重要。要印放出一张恰到好处的照片并非易事，在存放这张负片的信封上，安塞尔打上了"DIFFICULT"（困难）这个词。他将负片印放成 16 英寸 ×20 英寸的照片，从画面上看，事物之间的影调反差如此强烈，以至让人感觉这是在日落而非日出时拍摄的。

20 年前，安塞尔拍过一张极为不同的雪中酉长岩照片。照片前景中是蜿蜒流淌的默塞德河，左右两边则点缀着一些被白雪覆盖的树木。他那个时候印放的是尺寸相对较小的照片（8 英寸×10 英寸）。画面非常白，给人一种冰冷的感觉。

1920 年，安塞尔第一次看到约塞米蒂的雪景，他兴奋地写信给家人："我觉得自己很幸运，能看到这样的雪景，这景象在其他地方都没有见过。"[7]他

```
4 - YW - 94A                        type 55 P/ N
                                    DEc. 1938 [1968]
            EL CAPITAN, WINTER SUNRISE.

DIFFICULT.
                    Beseler at 18.5 inches
                    150 mmlens at #3
                    Selectol Soft 1.1
                    KODABROMIDE 111  FDW
                    HARD CODELIGHT   AT 50
                    EXTRA HARD LIGHT ON
                    develop 4-5 minutes at 75°
```

存放《酋长岩冬日日出》负片的信封，信封上有安塞尔手打的备注。

是在 4 月底来到约塞米蒂的，惊喜地发现地上的雪还没有融化，而且在他住处窗外就有"很大一片美丽的积雪"[8]。要拍摄被白雪覆盖的景物并非易事。"在所有风光照片中，拍雪景算是最容易出现烦人问题的了。"1934 年安塞尔这样写道，"摄影师要面对的是非常极端的影调和少得可怜的影纹。"[9]

而且，"雪的那种白色容易给人错觉"[10]。摄影师不能依赖于相纸的白来表现"被摄对象的白"[11]。他必须要创造出一种浅灰色调来表现雪的白，但是这种灰色又不能太过，否则就会"让原先就比较暗的部分变得无可救药的暗"[12]。

安塞尔第一批成规模的约塞米蒂雪景照片，是应公园管理处和柯里公司要求而拍摄的，目的是为了帮公园招揽冬季游客。他们希望安塞尔拍一些冬季运动项目，例如滑雪（由马匹牵引）、狗拉雪橇和溜冰等。安塞尔还拍了内华达山脉上的滑雪运动。

安塞尔曾在《西岳山社通讯》上写过自己为了一个拍摄任务而在图奥勒米草地体验滑雪的经历："往下，往下，耳边清冽的风声像在歌唱，滑行在白雪上就像鸟儿在天空翱翔，心里充溢着一种无拘无束的自由心情。很快我们就到达了冰封的特奈亚湖边。2000多英尺的海拔距离，这么短时间就被我们征服了，真是让人激动兴奋。"[13] 可惜的是，安塞尔帮公园管理处和柯里公司拍摄的商业照片绝大部分都在 1937 年那次暗房火灾中毁于一旦，现在我们主要是通过少数几张早年印放的照片了解到这些作品。

安塞尔最好的一批冬季雪景照片中，有一些拍的是被新雪覆盖的树木。1935 年 2 月，《洛杉矶时报》用一个整版刊登了安塞尔的 5 张照片，并将专版取名为"约塞米蒂之冬"。在这些照片里面，其中有一张拍的就是半圆顶前被白雪覆盖的苹果树林，这张照片被编辑称赞为"神奇的转变"。安塞尔在约塞米蒂还有一个比较特别的被摄对象：一棵栎树。这棵树孤零零地长在酋长岩脚下的山路旁，现在已经不见踪影了。安塞尔在不同季节都拍过这棵栎树，但最受欢迎的那张照片拍的是暴风雪中的栎树（参见本书第 222 页）。这张特别版照片非常受约塞米蒂公园游客的欢迎，后来做成明信片售卖，到现在已经累积销售了10 万多张。

拍摄《酋长岩冬日日出》，安塞尔用的是宝丽来4 英寸 ×5 英寸的即时成像胶片。1948 年，安塞尔结

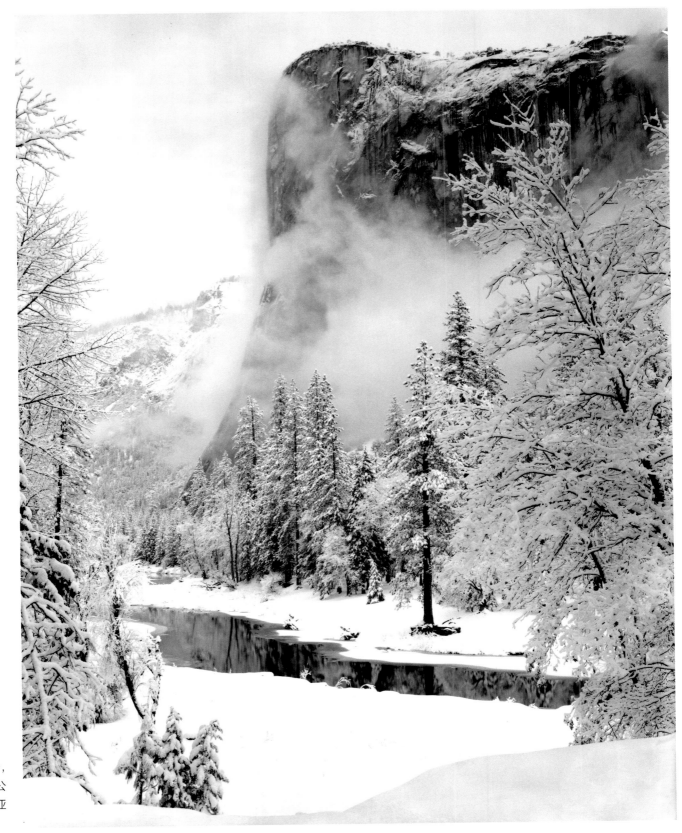

冬日的酋长岩，
约塞米蒂国家公
园，加利福尼亚
州，1948年。

内华达山脉的滑雪者，约塞米蒂国家公园，加利福尼亚州，1930年。

识了该公司的创始人埃德温·兰德，当时兰德刚刚发布宝丽来即时成像技术还不到一年。安塞尔马上接受了这种技术，并且与这位聪明的发明家成了终身的朋友。在兰德的请求下，安塞尔成为宝丽来公司的顾问。在此后的30多年里，他给宝丽来公司的胶片和照相机递交了数千份备忘录来评估技术性能，甚至还写了一本技术指导书《宝丽来兰德摄影》[14]。

安塞尔对宝丽来兰德55 P/N专业型胶片特别满意，这种胶片不但可以制作成非常独特的接触印相照片，还可以作为负片供暗房印放。很多摄影师对宝丽来胶片持怀疑和保留的态度，但安塞尔却是坚定的支持者。拍摄《酋长岩冬日日出》时他写道："看看这照片最后的成像质量，足以证明宝丽来胶片的品质是极其优秀的。"[15]

半圆顶和酋长岩都是安塞尔钟爱的拍摄对象，他一生中拍过好多次。他喜欢在清晨或黄昏时分拍摄酋长岩，拍摄地点则常常位于默塞德河旁的一条岔路口上。有时候他会把天上的云摄入画面，有时候则会在画面左边放几棵树，或者把这两者一起放进画面。酋长岩左右两边的稀疏树木在画面上看起来会起到类似边框或舞台幕布般的效果。安塞尔利用这些"远—近"装置（安塞尔原话），驱使读者将注意力放在照

冬日的半圆顶与苹果园，约塞米蒂国家公园，加利福尼亚州，1920年。1937年，安塞尔暗房起火，烧掉了这张照片的负片，所幸有两张可能是印放于1920年的照片，它才为人所知。

片的中心位置。

当安塞尔在1968年这个寒冷的、暴风雪刚刚过去的冬日清晨出门拍照时，他已经66岁高龄，当时没有助手陪同。天寒地冻加上手部的关节炎，要想架好三脚架和照相机、装上镜头、调整设备、摁下快门，这些事情对于当时的安塞尔来说都是一种挑战。

在此前好几年，安塞尔就已慢慢开始减少外出拍摄，将更多的时间用于室内作业。你可以说他体力、精力已经不如当年，但请你相信，他绝对保留着拍出好照片的能力。约翰·萨考夫斯基在1976年第一次看到这张照片，他写信给安塞尔说："《酋长岩冬日日出》太精彩了，绝对是你最好的作品之一！"⑯

1974 年，安塞尔出版了《作品集 6 号》，里面包含了 12 张他亲手印放的照片，其中 11 张照片都是大尺寸照片，包括这张《酋长岩冬日日出》。唯一一张 4 英寸 ×5 英寸的照片就是宝丽来兰德 52 型胶片的接触印相照片。安塞尔在艾伦·罗斯的陪同下，多年来第一次开始外出拍摄新照片。从 1975 年 6 月到 1976 年 5 月，他们沿着加利福尼亚州北部海岸、新罕布什尔州、国王谷国家公园、红杉国家公园、约塞米蒂国家公园旅行，在美国西南部转悠了一大圈。让人欣慰的是，安塞尔并没有因为年老而丧失创造力。艾伦这样写道：

安塞尔发现好画面的能力还是那么强，很多我觉得泛善可陈的场景一经他的取景就不一样了，这一点每每让我惊叹不已。我记得有一次，我们开车行驶在一条很普通的乡间道路上。他突然让我减速停车。在那么杂乱的环境中，他也能发现一些特别的画面：陈旧的牛棚、错落有致的岩石、云彩下的草地或者谷仓旁的腐烂木板。他已经好些年没有出门拍这样的题材了，但很明显，他的功力不减当年！[17]

当然，在这次旅行中，约塞米蒂国家公园是让安塞尔拍得最多的。光是 1976 年 5 月 9 日这一天，安塞尔就拍下了 11 张不同景致的照片。

安塞尔的《作品集 7 号》是为了献给好友兼资助人大卫·麦克艾尔宾而出版的。1936 年，经由施

蒂格利茨和奥基夫的介绍，安塞尔认识了麦克艾尔宾。麦克艾尔宾不但出钱购买安塞尔的摄影作品，还陪同他一起旅行，拜访过他在卡梅尔和约塞米蒂的住所。他们俩还和纽霍尔夫妇一起，在纽约现代艺术博物馆创立了世界首个专注于摄影的博物馆部门。安塞尔和麦克艾尔宾的亲密关系持续了 40 多年时间，安塞尔第一次大型的博物馆摄影展（1974 年在纽约大都会艺术博物馆举办）也是在麦克艾尔宾的安排和资助下完成的。在《作品集 7 号》的前言部分，安塞尔回顾了两个人多年的友情，并写道：谨以此书献给大卫·亨特·麦克艾尔宾，借此机会向这位伟大的朋友、摄影的真诚资助人致敬。

作为一个积极乐观的人，安塞尔对摄影事业也有着自己的展望：

作为一个从业半个多世纪的摄影师，看到摄影作为一种表达和交流方式日渐成熟并潜力无限，我感到高兴，也倍感荣幸。在这本摄影作品集中收录的宝丽来照片，对我来说就代表着摄影的未来航向：新的拍摄角度、新的交流方式、新的影像质量以及观照和理解的新高度。虽然我一直用相当传统的手法和技术拍照，我依然满心期待新技术、新变化的产生，虽然我在有生之年可能没有机会检验，但我相信它们会改变未来、成就新的摄影事业。[18]

安塞尔给人的印象总是精力充沛、生机勃勃，即使是 80 多岁高龄仍然看起来很年轻，因为他总是对新事物保持着好奇心和热情。在逝世前一年，他接受《花花公子》杂志的专访[19]，分享了自己对摄影未来

对页：暴风雪中的栎树，约塞米蒂国家公园，加利福尼亚州，1948 年。

酋长岩与默塞德河，约塞米蒂国家公园，加利福尼亚州，1948 年。

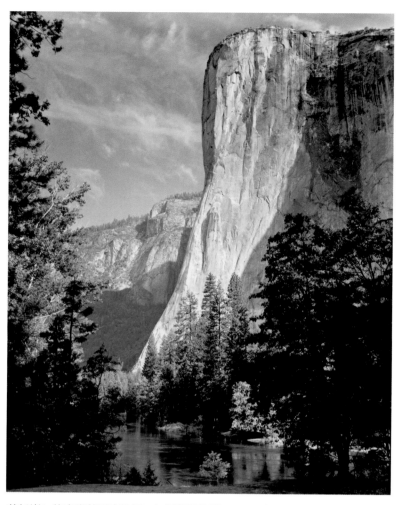

酋长岩，约塞米蒂国家公园，加利福尼亚州，1952 年。

走向的一些看法：

在电子摄影领域，我们现在所拥有的技术可以比胶片成就更多事情。随着全球银资源的枯竭，这些新兴技术愈发显得重要……电子摄影将很快超越我们现在的技术手段。它的第一个优势就是对现有负片的发掘利用，我相信电子处理方式可以提升这些负片。运用电子手段，我可以从我的负片制作出更好的照片。然后随着技术的发展，你可以将整个摄影过程电子化，取得极高的分辨率，拥有极大的操控度，这样取得的结果将会无比美妙。我真希望能够再年轻一次！

我相信，如果安塞尔今天还活着，他肯定会全面投入数码摄影。事实上，他已经走入了数码时代（虽然是在身后），2010 年，一款"APP"收录了他的 40 张照片和照片解说，以及相关信件、明信片、视频短片和其他资料。

在安塞尔身上还有着一种无与伦比的慷慨精神。

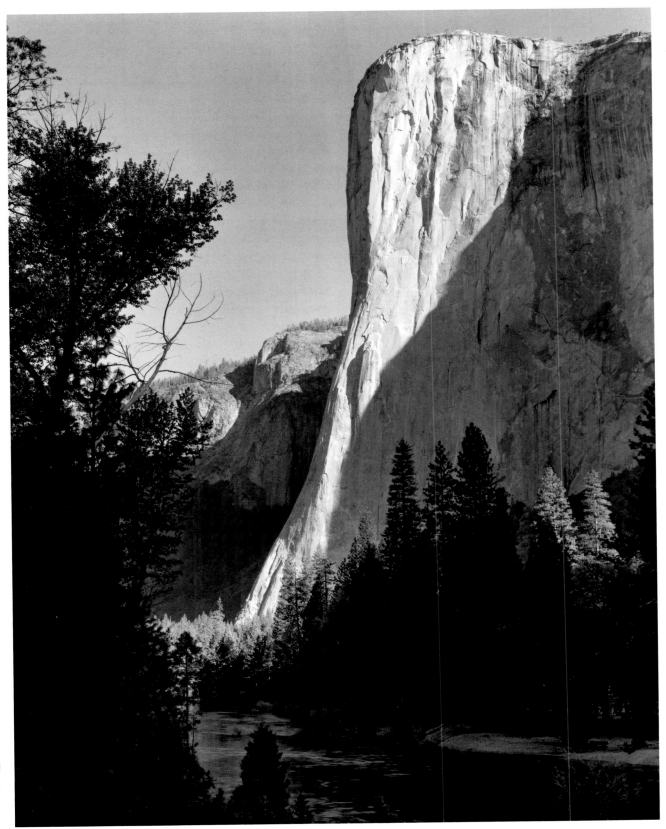

酋长岩日出，约
塞米蒂国家公园，
加利福尼亚州，
1956年。

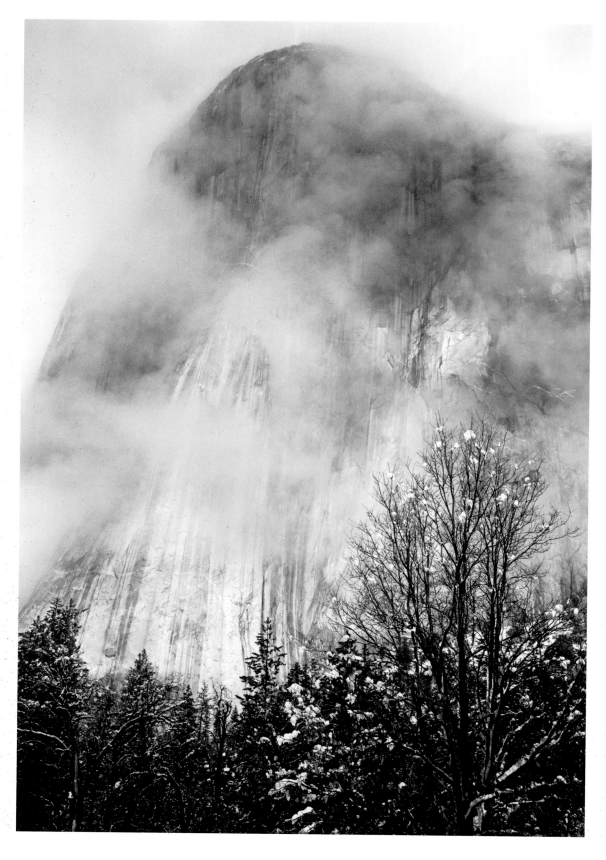

冬日的酋长岩、悬崖
与树，约塞米蒂国家
公园，加利福尼亚州，
约 1940 年。

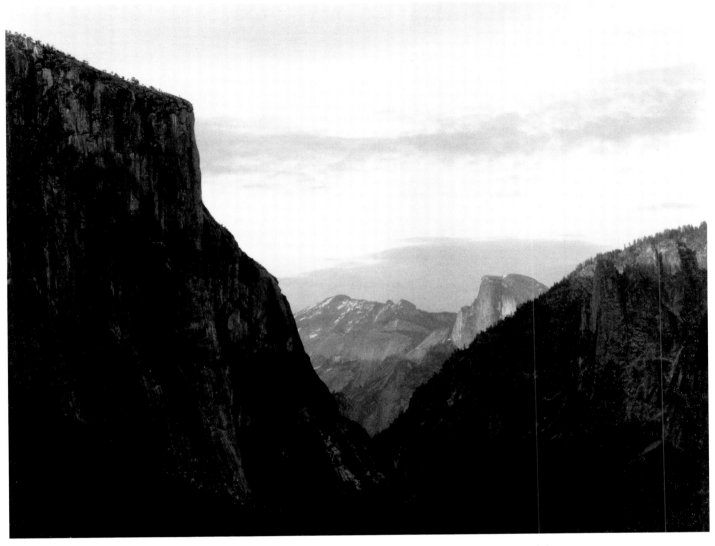

约塞米蒂山谷，加利福尼亚州，1976年5月9日。这是为《作品集7号》而拍摄的十分罕见的宝丽来照片之一。

他坚信，"传承"是人的责任，并一直身体力行这种信念。他写道："我希望我的工作能激励别人，让他们能勇于表现自己，帮助他们在这个世界中寻找美和创造的激情。"[20]

在拍摄了约塞米蒂国家公园半个多世纪之后，安塞尔将自己的最后一张伟大照片留在了这个他心爱的山谷，而对象就是那块宏伟的花岗岩巨石——酋长岩。这也许就是圆满。

后 记

1976 年，安塞尔·亚当斯和本书作者安德里亚·G. 斯蒂尔曼在亚利桑那州的基特峰。艾伦·罗斯摄。

1972 年春，安塞尔来到纽约大都会艺术博物馆商议他的摄影展相关事宜。我是当时接待他的工作人员之一。他的牛仔帽、蓬松的灰胡子和明亮的眼睛，让他看起来就像一个牛仔版的圣诞老人。

接下来的两年间，我们都在为这个展览奔波。到了 1974 年春天，安塞尔的照片终于运到了博物馆。最先拆封的是《冬日暴风雪后初霁》这幅作品。我记得自己一看到这张照片就呆住了。我曾协助策划过不少摄影师的展览，比如曼·雷、保罗·斯特兰德、伊莫金·坎宁安，但我从未被一张照片如此强烈地吸引到。让我痴迷的不仅仅是被摄对象的纯粹之美，还有那种景致给人的雄伟壮丽。

几天后，在纽约第 57 街和第 3 大道的拐角处，我和安塞尔的经理人威廉·特内奇聊着天。威廉跟我抱怨他的头痛，我问他病因。"你听。"他说道。忽然之间，我意识到我们正站在纽约最繁忙的十字路口之一，周围全是卡车、巴士、的士的声音。这蜂拥而来的噪音告诉我，是时候离开纽约了。

5 月，我飞去加利福尼亚州，探访安塞尔在卡梅尔的居所，并参观了约塞米蒂国家公园，游览了内华达山脉。在熟悉安塞尔的照片之后再看实景，那种感受更加强烈。到了 6 月，我已经搬到卡梅尔担任安塞尔的行政助理了。

别人会问我到底是做什么工作，我会回答说，"你想得到的，我都干过。"我帮安塞尔处理过个人和经销商的照片购买事宜；归档各类负片，提醒安塞尔哪些负片需要印放以及什么时候印放；检查每一张照片的保存情况，并在照片背后加以标注；编辑他写的文

章；帮忙选择放进摄影集或摄影展里的照片；跟着他四处讲座、参加新书发布会和展览开幕式；管理他的各类档案，包括大量的信件和照片。因为他的工作室就在居所内，所以我经常在那边吃午餐和晚餐。这不是一份简单的全职工作。

每个星期五下午 5 点，当我走进安塞尔的办公室跟他说再见，他总会以饱含期待的语气问我："我明天能见到你吗？"我会怀着强烈的负罪感跟他解释自己周末得休息下。第二天早上，当我在自家公寓前整理院子时，安塞尔总会带着笑脸出现在栅栏外面，跟我说，他只是不小心路过。

和安塞尔的这种关系已经渗透到了我人生各方面。和他一样，我喜欢爱德华·韦斯顿细腻、感性的蔬菜照片、保罗·斯特兰德拍碗时对阴影的巧妙运用，也钦慕艾尔弗雷德·施蒂格利茨的睿智。但对我影响最深的还是安塞尔镜头下那些美丽的荒野景致。安塞尔及其作品让我开始关注美国的野生环境，萌生了环保意识。每次看他的照片，我的心里都会涌起一系列的情绪：快乐、爱、乐观精神、爱国主义、尊重、赞美、敬畏……我能感受到安塞尔的永恒存在。

年　表

由安塞尔·亚当斯基金会的威廉·A.特内奇在 2010 年编写

安德里亚·G.斯蒂尔曼在 2011 年增补

1902 2 月 20 日，安塞尔出生在旧金山枫树街 114 号一个小康家庭，他是查尔斯·亚当斯和奥利弗·亚当斯夫妇唯一的孩子。

1903 亚当斯一家搬进了旧金山郊外的新居。这座房子旁边有壮丽的沙丘和悬崖，面朝金门。安塞尔就在这样的环境中成长、生活。他在这幢位于 24 号大街 129/131 号的房子里住了将近 60 年。

1906 4 月 18 日，旧金山发生大地震，继而引发大火灾。亚当斯一家的房子被严重损坏，幸好无人受伤。但是余震让安塞尔在人行道上摔倒，他的鼻子也因此骨折。这个明显弯曲的鼻子跟了安塞尔一辈子。

1907 因为火灾和船只失事，亚当斯家族的木材生意宣告失败。这让他们一家陷入了持续的经济困境中。安塞尔的父亲余生都在为家庭生计奔波。

1911 安塞尔开始在家附近的罗尚博学校读书，但没过多久就退学了。此前，他的父亲和玛丽阿姨一直在家辅导他的学习。

1914 安塞尔开始学习音乐、弹奏钢琴，之后 10 年内，他师从多名音乐老师。他对音乐的热情一直持续到 20 世纪 20 年代末。在学习钢琴的过程中，安塞尔态度非常认真，那时他心里想的是希望将来能成为音乐剧团的钢琴演奏家。

1915 父亲为安塞尔购买了巴拿马-太平洋国际博览会（即世界博览会）的季票。安塞尔几乎每天都会去现场看展览。在那里，他第一次亲身接触了现代艺术大师的作品：塞尚、莫奈、高更、梵高……这次展览也让他感受到了科技的魅力，这一影响持续终生。

1916 在安塞尔的请求下，亚当斯一家前往约塞米蒂旅行。在那里，安塞尔拍下了他人生第一张照片。他每年都会回到约塞米蒂，一直持续到 1984 年逝世。这座内华达山脉里的壮美公园在安塞尔的生命中占据着核心位置。

1917 在凯特·M.威尔金斯中学拿到毕业文凭后，亚当斯的学校教育正式宣告结束。他从来就不是一个听话的普通学生，基本上靠的都是家庭教育和自学。虽然可能有一点阅读障碍

和多动症，但安塞尔的天赋在童年时期就显露无疑。

1918　安塞尔花了两个夏天在弗兰克·迪特曼开设的商业冲印社学习暗房的基础知识。

1920　安塞尔担任西岳山社勒孔特纪念小屋的管理员，这之后三年的夏天他都在此工作。在此期间，他在内华达山脉到处探险，拍了很多照片。

1921　那年夏天，安塞尔在约塞米蒂的贝斯特工作室练习钢琴时，认识了工作室主人的女儿弗吉尼亚·罗丝·贝斯特。

1922　《西岳山社通讯》第一次登载了安塞尔的照片，拍的是默塞德河的莱尔支流。

1923　安塞尔在暴风雪后拍摄了第一张重要的照片《班纳峰与千岛湖》。他还第一次参加了西岳山社组织的为期一周的徒步旅行。

1924　约瑟夫·尼斯比特·勒孔特教授一家邀请安塞尔一起参加长途登山之旅，目的地是内华达山脉深处沿国王河的高山。

1925　怀抱着成为钢琴演奏家的梦想，安塞尔花钱（通过分期方式，他的父亲也资助了一部分）买了一台非常昂贵的梅森-汉姆林钢琴。

1926　这一年，安塞尔遇到了艾伯特·本德，后者成为了安塞尔最重要的资助者。本德不仅在物质上帮助了安塞尔，也树立了他作为一个艺术家的自信心。

1927　这是安塞尔生命中举足轻重的一年：在本德的积极影响下，他渐渐意识到，摄影才应该是他的终生事业，而非音乐。他的第一本作品集《内华达山脉之帕美利安图片》在本德的资助下出版。他们俩还一起开车去圣菲和陶斯等地，并在那边认识了著名西部作家玛丽·奥斯汀。安塞尔还在约塞米蒂公园拍摄了《半圆顶正面磐石》这幅著名的作品，并第一次提出了"预想"这一概念。

1928　1月2日，安塞尔和弗吉尼亚正式结为夫妻。安塞尔一边进行艺术创作，一边承接商业摄影工作以养家糊口。这一年，他还跟着西岳山社去了加拿大拍摄落基山脉。这是他第一次出国旅行，直到1974年，他才有了第二次出国之旅。

1929　这一年安塞尔主要在新墨西哥州开展拍摄工作。通过梅布尔·道奇·卢汉的介绍，他认识了乔治娅·奥基夫、约翰·马林以及不少圣菲和陶斯的艺术家、文学家。就像南希·纽霍尔在《雄辩的光线》中写的："对于那个时候的亚当斯来说，陶斯和圣菲就是他的罗马和巴黎。"

1930 在陶斯，安塞尔还遇到了保罗·斯特兰德，后者深刻地影响了安塞尔"观察"被摄对象的方式，引导他走上了"直接摄影"的道路。这一年，他还出版了第一本摄影书《陶斯普韦布洛》，该书文字部分由玛丽·奥斯汀撰写。这本书限量 108 册，全手工制作，安塞尔为每册书配 12 张亲手印放的照片，选用的是涂布了 W. E. 达松维尔特制的感光乳剂的克莱恩相纸。

1931 安塞尔在华盛顿特区的史密森尼博物馆举办了个人摄影展。

1932 安塞尔与爱德华·韦斯顿、伊莫金·坎宁安、威拉德·范·戴克等人一起组建了 f/64 小组。他们在旧金山的笛洋美术馆举办了摄影展。

1933 安塞尔前往纽约拜会著名摄影师艾尔弗雷德·施蒂格利茨，这是一次朝圣之旅。安塞尔深受施蒂格利茨影响，钦佩他一直致力于把摄影推上艺术殿堂的热情和努力。有施蒂格利茨这个偶像和榜样，安塞尔也积极投身于摄影写作和教学。这一年，儿子迈克尔出生。

1934 安塞尔成为了西岳山社的理事会成员之一，并为这个组织持续服务了 37 年之久。安塞尔遵循西岳山社的行动主义，随着他的讲座、文章和公开讲话数量日益增多，他在环境保护方面的影响力也逐渐增强。安塞尔能够成为 20 世纪美国极具影响力的环境哲学家，也许正是源于他那些表现美国荒野景致的经典作品。

1935 安塞尔第一本摄影技术书籍《照片制作：摄影入门》出版。此书出版后马上获得了成功，其后 20 年来一直得到重印。自此，安塞尔将成为 20 世纪最有影响力的摄影教育家和理论家之一。这一年，女儿安妮出生。

1936 艾尔弗雷德·施蒂格利茨在他位于纽约的传奇画廊"美国之地"帮安塞尔举办了个人摄影展。这可能是安塞尔作为艺术家的一生中最感荣耀的时刻。这一年，他代表西岳山社参与了国会关于给予国王谷以国家公园地位的听证会。

1937 安塞尔和爱德华·韦斯顿在内华达山脉进行摄影。韦斯顿是安塞尔生活和工作上的亲密朋友，特别在 20 世纪三四十年代，韦斯顿在安塞尔的生命中扮演着重要的角色。

1938 《内华达山脉：约翰·缪尔小径》出版。这又是一本极为出色的限量版图书。此书的出版进一步增强了安塞尔作为艺术家的声誉，在推动国王谷成为国家公园这件事情上也起到了很大的作用。

1939 安塞尔结识了他一生中最重要的两个好友兼

合作伙伴：博蒙特·纽霍尔和南希·纽霍尔夫妇。这一年，他还在自己最喜欢的博物馆——旧金山现代艺术博物馆举办了摄影展。

1940 和大卫·麦克艾尔宾以及博蒙特·纽霍尔在纽约现代艺术博物馆筹建世界上第一个专门的博物馆摄影部。其后5年，安塞尔在现代艺术博物馆举办了多次讲座和教学。

1941 安塞尔拍摄了他一生最有名、也是摄影界最有名的作品之一——《月出，埃尔南德斯，新墨西哥州》。在芝加哥设计学院教授摄影的时候，他和同事弗雷德·阿彻一起确立了"区域系统"这一传奇的指导摄影曝光和暗房冲印的技术。

1942 受聘于内政部长哈罗德·伊克斯，安塞尔前往西部多个国家公园进行拍摄，以制作成壁画装饰美国内政部新大楼。这项工作因为美国被卷入第二次世界大战而暂时搁置。

1943 安塞尔开始创作具有争议性的纪实摄影项目：前往内华达山脉以东的欧文斯谷，拍摄被拘禁在那里的曼扎拿战时安置中心的日裔美国人。这是安塞尔开始进行纪实摄影的一次重要尝试。

1944 完成曼扎拿项目后，安塞尔迅速将摄影作品编辑成书出版：《生而自由平等》，同时在纽约现代艺术博物馆展出了其中一部分照片。安塞尔的这项工作被有些人认为是亲日行为，尽管安塞尔的真正目的是反对安置，维护日裔美国人的权益。

1945 为了让自己的艺术创作能有经济支撑，安塞尔直到60年代中期都一直活跃在商业摄影领域，他有着长长的客户名单：国家公园管理处、柯达、蔡司、IBM、AT&T、一所小型女子学院、一家干果公司，等等。他也帮《生活》、《财富》和《亚利桑那公路》等杂志拍摄照片。简单地说，不管是人像照片还是产品目录照片，抑或是柯达公司的巨型广告照片，他都承接，而且这些照片的水准都极高。

1946 创建了加利福尼亚艺术学校（现为旧金山艺术学院）的摄影系。

1947 古根海姆基金（1946—1947年，1948年）让安塞尔得以完成一个他早就想做的项目：拍摄美国各地的国家公园。他开着车在美国西南部艰苦跋涉，行程将近一万英里，拍摄了大量照片。这一年，他第一次去了夏威夷的国家公园和终极荒野——阿拉斯加。此项基金的最后成果就是安塞尔出版的摄影集《我镜头下的国家公园》。

1948 安塞尔开始编辑出版《基础摄影丛书》，这套书共有五册，是摄影技术领域最具影响

力、最重要的出版物。50年后，这些著作仍在不断修订、重印。这一年他还出版了《作品集1号》，在之后的30年里，安塞尔还将陆续出版6本此类辑录他亲手印放的照片的作品集。

1949　安塞尔被任命为宝丽来公司的顾问，他和宝丽来公司的创始人、科学天才埃德温·兰德之间的关系也非常亲密。

1950　安塞尔的母亲奥利弗·布雷·亚当斯去世。他在这一年认识了维克多·哈苏，见识了非凡的哈苏照相机系统。在哈苏照相机的演进史上，安塞尔扮演了一个非常重要却不求回报的角色。

1951　8月，安塞尔的父亲去世，这对他是一个巨大的打击。因为查尔斯在安塞尔的早年生活中有着极其重要的地位。安塞尔陷入了漫长的忧郁之中。

1952　安塞尔和迈诺·怀特以及纽霍尔夫妇联合创办了《光圈》杂志。它成为了摄影创作领域最重要的期刊。

1953　安塞尔和多萝西娅·兰格合作为《生活》杂志拍摄一个有关摩门教乡村的图片故事。这一年的工作量非常之大，基本上集中在美国西南部。

1954　安塞尔和南希·纽霍尔之间亲密无间的合作在那年孕育出了三本书:《死亡谷》、《巴克圣沙勿略布道所》和《北加利福尼亚州历史遗迹》。

1955　与南希·纽霍尔合作《这就是美国大地》，它一开始是西岳山社的一次展览，最后两人将这次展览上面的摄影作品集结成册，并于1960年出版发行。此书与蕾切尔·卡森于1962年出版的《寂静的春天》一样，启迪和影响了美国现代环保主义的发展。

1957　安塞尔最主要的一项摄影工作是在夏威夷，这项工作一直持续到了1958年。最后的成果是《夏威夷群岛》一书，该书文字部分由爱德华·约斯廷撰写。

1958　安塞尔拍摄了两张极具诗意的照片，一张横画幅，一张竖画幅，两张照片的名字都是《白杨，新墨西哥州北部》。这一年，他第三次拿到了古根海姆基金。

1959　公共电视台以安塞尔为主角，制作了一档总共5个部分的系列节目《摄影：一门精妙艺术》。这一节目在其后40年不断重播，吸引了数以百万计的观众。

1960　拍摄了照片《月亮与半圆顶，约塞米蒂国家公园》，这是安塞尔用哈苏照相机拍摄的数

千张照片里最重要的一张。

1961　安塞尔被授予加利福尼亚大学伯克利分校的艺术博士荣誉学位，随后又获得了耶鲁大学、哈佛大学以及其他一些大学的荣誉学位。安塞尔早年缺乏正规教育，甚至没有拿到高中毕业文凭，所以他很热衷于领取这些荣誉，自豪地认为这是"高等学术界对他的肯定"。

1962　安塞尔一家从旧金山搬到了可以俯瞰壮观的大苏尔海岸的卡梅尔南部，这一居所兼具工作室的性质。

1963　安塞尔生平最大的个人摄影展"雄辩的光线"在这一年完成，摄影展总计有超过300张照片。展览由南希·纽霍尔策划，在旧金山的笛洋美术馆举办。《雄辩的光线》同样也是南希·纽霍尔撰写的安塞尔传记的名字，由西岳山社出版，记录了安塞尔前半生的经历。这本引人入胜的著作至今仍被认为是安塞尔最好的传记。

1966　安塞尔成为了美国艺术与科学院院士。

1967　安塞尔和纽霍尔夫妇等人一起组建了"摄影之友"这个组织，致力于延续施蒂格利茨的信念，将摄影推上艺术的殿堂。在很大程度上来说，他们已经赢得了这场战役。

1968　安塞尔和南希·纽霍尔合作出版了《要有光》一书，以庆祝加利福尼亚大学百年寿诞。加利福尼亚大学将这个大项目委托给安塞尔之后，他花了三年时间，拍摄了6000张校园和学校师生照片。这是安塞尔摄影生涯中最大的新闻摄影项目。

1969　一场痛苦而又巨大的内部纷争，几乎毁掉了西岳山社。执行主席大卫·布劳尔因为不愿意遵循理事会的环境和财务政策，而被投票驱逐出了理事会。安塞尔主导了此次斗争，尽管布劳尔曾是他的朋友。安塞尔并不是一个喜欢树敌或斗争的人，布劳尔的坚持己见和对抗伤透了安塞尔的心。

1970　安塞尔被授予了耶鲁大学查布研究基金。《提顿山脉与黄石公园》出版，这是安塞尔和南希·纽霍尔的最后一次合作。

1971　安塞尔获得了美国建筑师协会艺术奖。卸去西岳山社理事一职，至此，他已为西岳山社连续服务了37年并发挥了重要的领导作用。尽管从西岳山社退休，但他继续从事并事实上扩大了环境保护活动。

1973　安塞尔开始了和利特尔与布朗出版社的合作，后者成为了他唯一授权的出版社。37年过去了，安塞尔的作品出版仍然充满活力，超过1500万册的高品质书籍、海报和日历

被安塞尔的粉丝所购买收藏。这是出版史上最成功的单个艺术家出版项目。

1974　安塞尔在纽约大都会艺术博物馆举办了个人摄影作品回顾展。作为一个热爱旅行到几乎成瘾的人，他终于在 72 岁高龄开启了第一次欧洲之旅，作为嘉宾出席了阿尔勒国际摄影节。

1975　安塞尔参与了亚利桑那大学创意摄影中心的筹建，并将他海量的照片、负片、论文、信件等交给该中心收藏。这一年，他还在白宫会见了杰拉尔德·福特总统，他是几十年来第一个和总统认真谈论国家公园保护问题的环保主义者。

1976　安塞尔第二次访问欧洲，此次行程持续数周，他一路游览了伦敦、苏格兰、巴黎和位于法国与瑞士边境的阿尔卑斯山。安塞尔还是最爱美国的风光，欧洲的这些美景"让他想起加利福尼亚"。不过，他还是非常高兴地出席了在伦敦维多利亚与阿尔伯特博物馆举办的个人摄影展开幕式。

1977　安塞尔和弗吉尼亚捐赠了 25 万美元给纽约现代艺术博物馆的博蒙特·纽霍尔与南希·纽霍尔研究基金。在世的艺术家资助博物馆，这在当时是非常罕见的。后来这笔捐赠增加到了 30 万美元。

1978　安塞尔开始重新修订甚至全部重写他那套经典的摄影技术书籍。在摄影发展史上，这套书至今仍是最重要的技术指导书。

1979　由约翰·萨考夫斯基策划的大型展览"安塞尔·亚当斯与西部"在纽约现代艺术博物馆开幕。这个展览可以算是安塞尔摄影生涯里最高明的一次展览，开幕当天他的巨著《约塞米蒂与光的徜徉》也同时出版。尤其让安塞尔高兴的是，展览以及新书的出版让他成为了《时代》杂志的封面人物。

1980　在白宫，吉米·卡特总统授予安塞尔美国平民的最高荣誉——总统自由勋章。这一年晚些时候，卡特签署了《阿拉斯加国家土地资产保护法》，这是有史以来最重要的土地和自然保护法。这也是安塞尔在荒野保护方面的最后一项重大成果，他在其中起到了至关重要的作用。

1981　安塞尔与"荒野协会"合作，领导了全国性的环保运动，拒不接受内政部长詹姆斯·瓦特和罗纳德·里根总统提出的环境政策。这是安塞尔最为激烈的一次政治活动，因为他认为里根政府的反环境主义是 20 世纪最极端、最具破坏性的政策。同年，长达一小时的纪录片《摄影师安塞尔·亚当斯》在全国公共电视台上播出。

1983　安塞尔受邀与罗纳德·里根总统进行了会面。在此之前，里根在《花花公子》杂志上读到了一篇安塞尔的访谈，文中安塞尔强烈批评了总统和内政部长詹姆斯·瓦特的环境政策。会面之后，安塞尔接受了《华盛顿邮报》头版头条的访问，他表示，里根政府的环境政策已经无可救药。这可能是里根在他总统任期的前几年所受到的最强烈的公开批评。

1984　复活节的星期日，安塞尔在加利福尼亚州的蒙特雷逝世，享年 82 岁。当年晚些时候，国会通过了议案，将 22.5 万英亩的广阔土地命名为"安塞尔·亚当斯荒野"。这片土地处于约塞米蒂国家公园和国王谷国家公园之间，毗邻约翰·缪尔荒野，包含了安塞尔最钟爱的那部分内华达山脉。

1985　安塞尔逝世一年后，美国地名委员会将"安塞尔·亚当斯荒野"边界上的一座山峰命名为"安塞尔·亚当斯山"。安塞尔的儿子迈克尔将父亲的骨灰撒在了此山周围。

1999　弗吉尼亚·贝斯特·亚当斯在家中逝世。

2002　由里克·伯恩斯制作的一小时纪录片《安塞尔·亚当斯》在公共电视台向全国播出。

1984 年安塞尔逝世后，有数以百计的摄影展在世界各地举办。其中最重要的两个如下：

2001　纽约现代艺术博物馆摄影部名誉主任约翰·萨考夫斯基策划了"安塞尔·亚当斯百年诞辰回顾展"。该展览在旧金山现代艺术博物馆开幕，之后在世界各地的博物馆巡回展出。该展览有同名书籍出版。（波士顿：利特尔与布朗出版社，2001 年）

2005　由莱恩收藏的安塞尔摄影作品在波士顿艺术博物馆展出。展览画册《莱恩收藏之安塞尔·亚当斯》同步出版。（波士顿：艺术博物馆出版部，2005 年）

安塞尔·亚当斯基金会出版了大量安塞尔的摄影集和相关著作，最近出版的有《安塞尔·亚当斯：传世佳作 400》和《安塞尔·亚当斯在国家公园》。安塞尔的遗产在数字领域也得到了开发，2010 年，iTunes 上架了一款应用（"APP"），主题是安塞尔和他的照片。该应用包含了他最著名的 40 张照片，并配有解说，还有相关信件、明信片和视频短片。还有一款苹果 iPhone 手机应用"安塞尔·亚当斯：每日一图"已在 2011 年秋季发布。

摄影术语表

约翰·塞克斯顿，2012 年 1 月

光圈（Aperture）

镜头孔洞的直径，用于控制通过镜头的光量。光圈的设定通常用 f 挡来表示。改变一挡光圈就是让到达胶片（在放大时就是相纸）的光线加倍或减半，其功用相当于让曝光时间加倍或减半。

ASA

ASA 是美国标准协会的英文首字母缩写，是一种用来标示胶片感光度的方法。如今 ISO（国际标准组织的英文首字母缩写）已经取代 ASA 成为标示胶片感光度的最通用的方法。ASA 或 ISO 数值的加倍表示胶片的感光度加倍，需要减小一挡曝光。

氧化钡（Baryta）

氧化钡是一种用在相纸上的涂层，主要由硫酸钡组成，这种涂层是一种用明胶黏合的白色颜料。氧化钡涂层影响相纸的质感，能增加其白度。安塞尔偏爱使用风干法制造的平滑、光面的纸基相纸。这种相纸基本上都会有氧化钡涂层。

包围曝光（Bracketing）

一种运用不同曝光值连续曝光的方法，以期获得至少一张正确曝光的照片。安塞尔一直认为，这表示拍摄者对摄影技术掌握不够。

溴盐印相（Bromoil Print）

溴盐印相是一种早期的照片印放方法，在画意摄影派中非常流行。运用溴盐印相法制作的照片通常具有一种柔和的、油画般的感觉。照片制作者要先获得一张漂白过的明胶银盐照片，然后在这张照片上添加平版印刷用的油墨，这使得照片制作者能够控制影像的颜色以及景深。

布朗尼照相机（Brownie Camera）

安塞尔在约塞米蒂拍的第一张照片用的是柯达 1 型布朗尼箱式照相机。这是一种构造简单的照相机，使用 117 胶卷，生成尺寸为 2¼ 英寸 × 2¼ 英寸的方画幅负片。在当时，这是一种简单易用、极受欢迎的照相机。在对最终影像的控制方面，这种照相机只提供很少的设置。

局部加光（Burning）

一种在放大照片时对影像某个区域进行额外曝光的方法，它可以使经处理的区域在照片中不至于过亮。通常可以在一张纸板上挖一个洞，然后在进行额外曝光时使用这张纸板遮挡光线，只允许需要处理的区域接收光线。加光是在基本曝光之外进行的。（参见"局部遮挡"）

接触印相（Contact Print）

接触印相是指将负片直接置于相纸上，然后让光线穿透负片而获得的照片。这样获得的照片尺寸与负片一模一样，因此，一般只对大画幅的负片，才运用接触印相法来制作成品照片。有些人认为运用接触印相法能够制作出最高品质的照片。

局部遮挡（Dodging）

局部遮挡正好与局部加光相反，在进行基本曝光时，对影像的某个区域遮挡照射过来的光线，以使这部分区域不至于过暗。在一根长棒上加一个圆盘或其他形状的纸板，然后在放大机的镜头与相纸之间不停地移动，持续一段时间，但少于基本曝光时间。局部遮挡是在基本曝光时进行的。（参见"局部加光"）

放大（Enlarging）

要制作一张比负片大的照片，就是要运用放大机及其镜头将影像投射到相纸上。调节放大机机头（包含了负片和镜头）与相纸之间的距离，就可以改变照片的尺寸。

蚀刻（Etching）

蚀刻是指将照片或负片上的感光乳剂中的卤化银层小心地刮除。这种工艺通常要用非常锋利的刀来完成，比如外科医生的手术刀或专用的摄影蚀刻刀。蚀刻过的负片密度会降低，所以经过蚀刻的部分在最终照片中会呈现为比平常更深的灰色阴影。蚀刻在大画幅负片上运用最为有效，因为相比小尺寸的胶片，大画幅的负片在放大过程中的放大幅度并不大。蚀刻必须非常小心，因为这是一种不可逆的工艺。

滤光镜（Filter）

含有彩色颜料的光学玻璃滤光镜或明胶滤光镜经常应用在黑白摄影中，用来调整影像中最终呈现的影调。例如，红色滤光镜过滤掉蓝色和绿色的光线，这样一来，蓝色或绿色的被摄区域如天空或绿叶就会在照片中呈现为比平常更深的影调。柯达滤光镜使用雷登编号，这种编号后来成为滤光镜的标准命名方式。

玻璃干版（Glass Plates）

在透明的塑料胶片发明之前，涂布了感光材料的玻璃干版是摄影负片的主要载体。在柔韧的胶片发明之后的较短一段时期内，专业摄影师仍然广泛使用玻璃干版，因为在20世纪早期，某些类型的感光乳剂只能涂布在玻璃上。

f/64小组（Group f/64）

f/64小组是由加利福尼亚州的摄影家组成的一个松散团体，这些摄影家提倡"纯"摄影，即一种细节锐利的影像风格。f/64小组于1932年成立于旧金山

湾区，代表了对当时流行的画意摄影的对抗。这个团体由以下 11 名摄影家组成：安塞尔·亚当斯、伊莫金·坎宁安、约翰·保罗·爱德华兹、普莱斯顿·霍尔德、康休洛·卡纳加、阿尔玛·拉文森、索尼亚·诺斯科维亚克、亨利·斯威夫特、威拉德·范·戴克、布雷特·韦斯顿和爱德华·韦斯顿。团体的名称取自于照相机很小的一个光圈值，在这个光圈设定下，可以获得极大的景深。

加厚（Intensification）

加厚是指利用化学药品增加负片的密度，这是一种修正性或者说创造性的工艺。加厚通常用于弥补曝光或负片冲洗的处理不当。在其一生中，安塞尔使用过多种加厚的药剂。他在晚年时认为使用浓缩的硒盐调色能产生出最佳效果。（参见"硒盐调色"）

分色片（Orthochromatic）

亦称正色片，是指一种只对蓝色和绿色敏感，而对红色不敏感的黑白感光乳剂。安塞尔许多早期的作品都是用分色的玻璃干版或胶片拍摄的，相比于全色片，使用分色片拍摄的照片中蓝色天空显得较为明亮，而阴影中的绿色树叶则有一种明亮的光辉。

全色片（Panchromatic）

全色片是指一种对光线的所有颜色都敏感的黑白感光乳剂，这是当今胶片摄影使用的标准乳剂。全色片的效果相当于人眼对场景的灰度诠释。使用全色片曝光时，在镜头前加装滤光镜可以让摄影者极大地操控照片呈现效果。

Photoshop

Adobe Photoshop 是一款功能强大的图片编辑软件，由 Adobe System 公司开发和制作，是使用最广泛的影像编辑软件之一。Photoshop 能让使用者极大地控制最终影像，在当今的专业摄影师当中非常受欢迎。

画意派（Pictorialists）

19 世纪末 20 世纪初的一个国际范围的摄影流派，指接受画意这种美学思潮的摄影师。画意派通常会运用各种技术来使照片具有油画般的感觉，例如从多张负片整合出一张照片、使用柔焦镜头、操控负片（如刮擦负片或在负片上描绘）。

偏振镜（Polarizer）

一种加装在照相机镜头前的滤光镜，它可以使通过的光线变成偏振光，即一种具有一定方向的光。偏振镜通常用于去除玻璃表面或水面等刺眼的反光，也可以用于压暗天空，增加颜色饱和度。

宝丽来兰德55 P/N型正/负胶片
（Polaroid Land Type 55 P/N Positive/Negative Film）

一种 4 英寸 × 5 英寸的宝丽来黑白胶片，它既可以成为即时成像的黑白照片，也可以是一张用于暗房印放的负片。安塞尔的多幅名作都是从宝丽来 55 P/N 型负片印放而来的。

普罗塔镜头（Protar Lenses）

德国的保罗·鲁道夫博士在 1894 年为蔡司公司

设计了双普罗塔镜头。这款镜头也被称为普罗塔7系，是一种可变换焦距的镜头，因为分别处于快门前后的两组镜片可以组合在一起使用，也可以单独分别使用，这样就变化出了三种不同的焦距。这款镜头由蔡司生产到"二战"结束，由于其优异的性能，这款镜头受到许多人的追捧。（参见"三焦距镜头"）

连苯三酚显影液（Pyro Developer）

Pyro 是 Pyrogallol（连苯三酚）或 Pyrogallic acid（焦棓酸）的缩写，它是在摄影发展早期使用最广泛的胶片显影液。这种显影液经常被称为"染色型"显影液。一些胶片使用这种显影液显影后会获得暖色调的影像，并具有更清晰的亮部和锐利的边缘。安塞尔许多早期的负片都是用连苯三酚显影液显影的。

SEI测光表（SEI meter）

SEI 测光表由英国的萨尔福德电子仪器公司生产，是一种精确测量光亮度的仪器，同时为摄影师和照明工程师所使用。这种点式测光表的视场角只有½°，而一般的点式测光表通常拥有 1° 的视场角。安塞尔在20 世纪五六十年代使用 SEI 测光表，后来换用了宾得点式测光表来用于绝大部分拍摄工作。

硒盐调色（Selenium Toner）

一种常常用于冲洗照片的化学配方，能改变影像的颜色并稍稍增加照片的密度和反差。硒盐调色还能提升影像的保存性能。在安塞尔生命的最后 30 年里，他对所有这时期印放的照片都应用了硒盐调色。

快门（Shutter）

照相机或镜头的一个机械部件，用于在拍摄照片时控制曝光时间。

溴化银乳剂（Silver–Bromide Emulsion）

一种摄影用乳剂，含有悬浮在明胶中的光敏溴化银晶体。这种乳剂涂布在纸基上，就制成了暗房中使用的制作黑白照片的相纸。溴化银乳剂可以单独使用，也可以搭配氯化银乳剂使用。溴化银晶体对感光度、反差和相纸的色调都有影响。

点色（Spotting）

点色是指利用染料或颜料在照片上填补灰尘留下的白斑，这是修饰照片的一个环节。在传统的照片制作过程中，负片上的任何灰尘都会在最终照片上形成白斑。这时就要用极细的毛笔蘸取染料后在照片上点色以去除这些白斑。有时为了审美需要，也可以运用这种手法来压暗照片上细小的局部。

三焦距镜头（Triple Convertible Lens）

机背取景照相机的镜头，尤其是早期的型号，通常会提供不止一种焦距，这取决于你是使用整支镜头还是只使用其中一组镜片。三焦距镜头拥有两组镜片，一组在快门前面，一组在快门后面，每一组镜片都有不同的焦距，当它们组合在一起时焦距也不同，所以一支镜头就有三种不同的焦距。（参见"普罗塔镜头"）

机背取景照相机（View Camera）

一种在摄影发展早期研制出来的照相机，至今仍有一些摄影师使用。机背取景照相机通常使用散页胶片而不是胶卷，常见的胶片尺寸有 4 英寸 × 5 英寸、5 英寸 × 7 英寸、8 英寸 × 10 英寸，以及更大的尺寸。这种照相机有两个机架，一个机架用于固定镜头，另一个用于固定散页胶片，两者由伸缩皮腔连接，形成一个不透光的空间。通常，这两个机架是可以移动的，也就是通常所说的倾斜与摆动，以此可以控制照片的焦距和被摄对象的透视外观。

预想（Visualization）

在观察被摄对象和进行构图时，也就是说，在实施曝光前即在脑海中"看见"最终照片的样子，这个过程就是预想。通过练习，摄影师在预想一幅影像时，可以事先评估摄影过程中各个阶段的影响并根据直觉进行相应的调整。"预想"是"区域系统"理论的基础。（参见"区域系统"）

水浴显影（Water–Bath Development）

一种冲显胶片的方法，让盛有显影液与负片的量杯在清水中浸泡一段时间，以便让显影液浸入负片。这样可以大幅度降低负片的反差。安塞尔运用这种方法成功表现了一些高反差的场景。不过到安塞尔晚年时，由于使用了现代胶片，他更喜欢使用高度稀释的显影液来达到相似的效果。

区域系统（Zone System）

帮助理解曝光和显影，并且在曝光之前预想其效果的一整套理论框架。被摄对象不同区域的亮度被称为曝光区域，这些曝光区域在最终照片上以精确估算的灰度值来体现。每个相邻曝光区域之间的差值为一挡 f 值。安塞尔与弗雷德·阿彻在 1939 年至 1941 年间总结了区域系统并使其成为一种理论。

致 谢

这本书的写作得到了许多人的帮助,特别是阿歇特出版集团的 David Young 与 Jean Griffin。此外,利特尔与布朗出版公司的编辑 Michael Sand 非常出色地审读了我的文字,并指引我走出版流程。这本书的制作团队还有:文字编辑 Michael Neibergall;助理编辑 Melissa Caminneci;印制管理 Sandra Klimt,她一如既往地友好和专业,监督了本书的印制;Thomas Palmer,他对安塞尔照片的扫描还原了作品的精妙之处;设计师 Lance Hidy,我与他的合作已经持续了 30 多年;以及意大利的 Mondadori 印刷公司。

此外,我还要向以下人士表示感谢:我的孪生姐妹 Adrienne Hines;Evelyne Thomas;Peter Bunnell;约翰·塞克斯顿工作室的 Laura Bayless 与 Anne Larsen;David Kennerly;Meg Partridge;Peter Farquhar;Mike Mandel;Charles Kramer;盖蒂图片社的 Nathan Schnitt;Vasilios Zatse;创意摄影中心的 Denise Gose 与 Sue Spencer;Nancy Norman Lasselle;耶鲁大学的 Beinecke Rare Book and Manuscript Library;David H. McAlpin 家族;Scheinbaum and Russek 画廊的 David Scheinbaum, Janet Russek 与 Andra Russek;索斯比拍卖行的 Christopher Mahoney;西岳山社的图书馆员 Ellen Byrne;班克罗夫特图书馆的 Susan Snyder;

Andy Smith and the Andrew Smith 画廊;Pace MacGill 画廊的 Peter MacGill 与 Kimberly Jones;Maria Friedrich and Julie Graham;Eli Wilner & Co. 的 Suzanne Smeaton;David Arrington, Susan Mikula, Karen and Kevin Kennedy, 以及 Michael Mattis 和 Judith Hochberg,他们大方地允许我复制他们收藏的照片。

当我在 20 世纪 70 年代担任安塞尔的行政助理时,我有幸结识了两位出色的摄影师艾伦·罗斯与约翰·塞克斯顿并与他们共事,那时他们担任安塞尔的摄影助理。两位摄影师不吝与我分享了他们的摄影知识、他们的照片以及他们与安塞尔一起工作的感想。正是由于他们的参与,这本书的内容才能如此丰富。此外,约翰·塞克斯顿还是本书的技术顾问,并撰写了书末的摄影术语表。

感谢创意摄影中心的 Leslie Squyres,她个性幽默并且工作效率奇高,能够找到安塞尔档案中的几乎任何照片或信件。我还要感谢迈克尔·亚当斯与珍妮·亚当斯夫妇和安妮·亚当斯·赫尔姆斯,感谢他们的支持。他们不吝与我分享了他们对安塞尔的印象,并提供了他们收藏的照片。

如果没有威廉·A. 特内奇的帮助,就没有这本书。从本书的创意到每一字每一句的审读,威廉热心

地参与了本书出版的每个环节。在将近 40 年的时间里，我们一起策划了许多项目，他的帮助与指引是不可或缺的。

最后，我要感谢安塞尔。与他一起工作的经历，与他照片的亲密接触深刻地影响了我的人生。他那深厚的情谊、高尚的灵魂、精美的照片将永存我心。

注 释

导言

1　Nancy Newhall to Ansel Adams, April 27, 1948.

2　Interview with the author, October 31, 1980.

3　William A. Turnage, "Ansel Adams: Environmentalist," *Ansel Adams in the National Parks* (Boston: Little, Brown and Company, 2010), 327.

4　Ansel Adams to Beaumont and Nancy Newhall, September 22, 1946.

5　Ansel Adams to Nancy Newhall, April 18, 1951.

6　*Ansel Adams, An Autobiography* (Boston: Little, Brown and Company, 1985), 110.

7　Ansel Adams, notes for his autobiography, May 27, 1980, 6D.

8　John Marin in an interview with Nancy Newhall, 1945; quoted in Nancy Newhall, *The Eloquent Light* (San Francisco: Sierra Club, 1963), 60.

9　Beaumont Newhall to Nancy Newhall, August 18, 1951.

10　Ibid.

11　Ansel Adams, *An Autobiography* (Boston: Little, Brown and Company, 1985), 67.

12　Ansel Adams to Virginia Best, June 6, 1926.

13　Ansel Adams to Alfred Stieglitz, October 9, 1933.

14　Peter J. Gomes, *The Good Book* (New York: Harper San Francisco, 2002), 214.

15　Interview with the author, October 23, 1980.

16　Nancy Newhall to Ansel Adams, December 28, 1951.

17　David McAlpin to Virginia Adams, October 19, 1941.

18　Alfred Stieglitz to Ansel Adams, April 18, 1938.

第1章

1　Ansel Adams, "Lyell Fork of the Merced" (San Francisco: *Sierra Club Bulletin*, 1922), 315.

2　Ansel Adams to Charles Adams, April 27, 1920.

3　Ansel Adams, *An Autobiography* (Boston: Little, Brown and Company, 1985), 59.

4　Ansel Adams to Virginia Best, September 5, 1921.

5　Ansel Adams, *Examples: The Making of 40 Photographs* (Boston: Little, Brown and Company, 1983), 49.

6　John Szarkowski, Introduction, *The Portfolios of Ansel Adams* (Boston: Little, Brown and Company, 1977), viii.

7　溴盐印相是一种非常费时的照片制作工艺，安塞尔只在1923年左右做过短暂的尝试。首先要将黑白照片漂白再晒成棕褐色，然后在水中浸泡一段时间，最后用画笔添加印刷油墨到照片上。

8　Ansel Adams to Beaumont Newhall, January 6, 1950.

9　Ansel Adams to Peter Steil, January 11, 1978.

10　Ansel Adams, "Lyell Fork of the Merced," *Sierra Club Bulletin*, 1922, 316.

第2章

1　安塞尔从1920年开始当管理员的勒孔特纪念小屋（LeConte Memorial Lodge）是以勒孔特教授的父亲命名的。老勒孔特是加利福尼亚大学伯克利分校的第一位地理与自然史教授，同时还与约翰·缪尔共同创立了西岳山社。

2　Ansel Adams, "Clouds," 1923.

3　Ansel Adams, *Examples: The Making of 40 Photographs* (Boston: Little, Brown and Company, 1983), 67.

4　Ibid.

5　Ansel Adams to Patsy English, postmarked September 26, 1937.

6　Ansel Adams, "Landscape: An Exposition of My Photographic Technique," *Camera Craft,* February 1934, 73.

7　Ansel Adams, *An Autobiography* (Boston: Little, Brown and Company, 1985), 149.

8　Ansel Adams, *Sierra Nevada: The John Muir Trail* (Berkeley: The Archetype Press, 1938).

9　James T. Gardiner, journal entry for July 12, 1866 (in the Farquhar Papers at the Bancroft Library).

10　Charles W. Michael, "First Ascent of the Minarets" (San Francisco: *Sierra Club Bulletin* 12, No. 1, 1924), 31.

11　Arno B. Cammerer to Ansel Adams, February 26, 1940.

12　Georgia O'Keeffe was Alfred Stieglitz's wife.

13　Alfred Stieglitz to Ansel Adams, December 31, 1938.

14　Ansel Adams, *Sierra Nevada: The John Muir Trail* (Boston: Little, Brown and Company, 2006).

15　Interview with the author, June 10, 1980.

16　Interview with the author, March 1980.

第3章

1　参见本书第2章第33-34页，以及摄影术语表第241页。

2 Ansel Adams, *Examples: The Making of 40 Photographs* (Boston: Little, Brown and Company, 1983), 3.

3 Ibid., 4.

4 Ansel Adams, *The Negative* (Boston: Little, Brown and Company, 1981), 5.

5 Ansel Adams, *An Autobiography* (Boston: Little, Brown and Company, 1985), 76.

6 Ansel Adams to Virginia Best, May 1925.

7 Ansel Adams, *Examples: The Making of 40 Photographs* (Boston: Little, Brown and Company, 1983), 5.

8 Ansel Adams, *The Camera* (Boston: Little, Brown and Company, 1980), 1.

9 "Conversations with Ansel Adams," an oral history conducted in 1972, 1974, and 1975 by Ruth Teiser and Catherine Harroun, Regional Oral History Office, The Bancroft Library, University of California, Berkeley (1978).

10 Tom Cooper and Paul Hill, "Interview: Ansel Adams," *Camera* 55, no. 1 (January 1976), 21.

11 Ansel Adams to Beaumont Newhall, January 6, 1950.

12 Nancy Newhall to Ansel Adams, January 20, 1950.

13 灯笼裤（Plus fours）是一种运动裤，裤腿要超过膝盖4英寸。安塞尔经常穿灯笼裤，甚至穿到了结婚典礼上。

14 John Sexton to the author, April 2011.

第4章

1 Ansel Adams, *Examples: The Making of 40 Photographs* (Boston: Little, Brown and Company, 1983), 91.

2 Ibid.

3 参见本书第2章第33-34页，以及摄影术语表第241页

4 Ansel Adams, *Examples: The Making of 40 Photographs* (Boston: Little, Brown and Company, 1983), 91–92.

5 Ibid., 93.

6 Interview with the author, January 1980.

7 Ansel Adams to Virginia Adams, 1928.

8 Ansel Adams to Albert Bender, April 1929.

9 Ibid.

10 对开本图书的尺寸非常巨大，《陶斯普韦布洛》有17英寸×13英寸。"对开"（folio）一词的意思是一整张纸正反两面各印两页内容，然后将这张纸对折起来，这样就有了四页内容。

11 Ansel Adams to Albert Bender, April 1929.

12 Ansel Adams to Beaumont Newhall, January 6, 1950; 与之形成对比的是，如今流传在市面上的安塞尔的照片通常是在暗房中经过了相当多的处理而印放出来的。

13 Ibid.

14 Ibid.; 有关安塞尔摒弃画意摄影的讨论参见本书第5章。

15 安塞尔拍摄托尼·卢汉是在旧金山而非陶斯普韦布洛。

16 Mary Austin to Ansel Adams, postmarked November 3, 1930.

17 Ansel Adams to Albert Bender, January 15, 1931.

18 收录安塞尔原作的还有其他两本书，一本是 *Trackless Winds,* a volume of poems by John Burton (San Francisco: Jonck & Seeger, 1930) ，另一本是 *Poems* by Robinson Jeffers (San Francisco: The Book Club of California, 1928), 每一本书都插入了一张安塞尔亲手印放的作者照片（有安塞尔签名）。

19 Ansel Adams to Mary Austin, November 1, 1930.

20 Ansel Adams to Virginia Adams, April 1928.

21 Ansel Adams to Charles Adams, April 4, 1929.

22 Ansel Adams to Virginia Adams, April 1928.

23 Ibid.

24 Ibid.

25 Ansel Adams to Virginia Adams, April 1928.

26 Ibid.

第5章

1 Ansel Adams to David McAlpin, February 3, 1941.

2 "Conversations with Ansel Adams," an oral history conducted in 1972, 1974, and 1975 by Ruth Teiser and Catherine Harroun, Regional Oral History Office, The Bancroft Library, University of California, Berkeley (1978).

3 Ibid.

4 Ansel Adams, Unfinished manuscript, c. 1934.

5 Ansel Adams, "Practical Hints on Lenses," *U.S. Camera,* no. 15, 1941, 15.

6 Ansel Adams, *The Negative* (Boston: Little, Brown and Company, 1981), 185.

7 Ansel Adams, *Examples: The Making of 40 Photographs* (Boston: Little, Brown and Company, 1983), 33.

8 Interview with the author, October 23, 1980.

9 Ansel Adams to Alfred Stieglitz, May 16, 1935.

10 Ansel Adams, *Making a Photograph: An Introduction to Photography* (London: The Studio Publications, 1935).

11 Alfred Stieglitz to Ansel Adams, May 13, 1935.

12 汤姆·马隆尼（Tom Maloney）是《美国摄影》杂志的编辑，该杂志多年来一直在发表安塞尔的照片和文章。

13 Ansel Adams, *An Autobiography* (Boston: Little, Brown and Company, 1985), 315.

14 *Portfolio V,* a portfolio of ten original photographs by Ansel Adams, published by Parasol Press, 1970; *Portfolio VI,* a portfolio of twelve original photographs by Ansel Adams, published by Parasol Press, 1974.

第6章

1 Ansel Adams, *An Autobiography* (Boston: Little, Brown and Company, 1985), 145.

2 Francis P. Farquhar, *History of the Sierra Nevada* (Berkeley: University of

California, 1965), 228.

3 John Szarkowski, "Kaweah Gap and Its Variants," *Untitled* [a quarterly], 1984, 13–14 (Carmel: Friends of Photography).

4 Hollis T. Gleason, "The Outing of 1932," *Sierra Club Bulletin* 18, no. 1 (February 1933), 5–19.

5 Ibid.

6 Ibid.

7 Ansel Adams, *An Autobiography* (Boston: Little, Brown and Company, 1985), 144.

8 Ansel Adams to the author, July 21, 1981.

9 Ansel Adams, *Making a Photograph: An Introduction to Photography* (London: The Studio Publications, 1935), 63.

10 Ansel Adams, *Examples: The Making of 40 Photographs* (Boston: Little, Brown and Company, 1983), 12.

11 Ibid.

12 Ansel Adams, *Examples: The Making of 40 Photographs* (Boston: Little, Brown and Company, 1983), 13.

第7章

1 Ansel Adams to Virginia Adams, late November 1936.

2 Ansel Adams to Katherine Kuh, October 21, 1936.

3 Ansel Adams to the author, 1980.

4 Ansel Adams to Patsy English, November 1936.

5 Nancy Newhall to Ansel Adams, January 13, 1951.

6 Ansel Adams, *An Autobiography* (Boston: Little, Brown and Company, 1985), 187.

7 Ansel Adams to the author, June 23, 1981.

8 Interview with the author, January 1980.

9 Ansel Adams to David McAlpin, February 3, 1941.

10 Interview with the author, November 7, 1980.

11 Interview with the author, 1980.

12 Ansel Adams to Patsy English, November 11, 1936; 帕齐说是她说服安塞尔刮掉胡子的。

13 Ibid.

14 Ansel Adams to Patsy English, November 1936.

15 Ansel Adams to Patsy English, postmarked November 27, 1936.

16 Ansel Adams to Patsy English, July 28, 1978.

第8章

1 Ansel Adams to Alfred Stieglitz, September 21, 1937.

2 Ansel Adams to David McAlpin, August 12, 1937.

3 Ansel Adams, Examples: The Making of 40 Photographs (Boston: Little, Brown and Company, 1983), 154.

4 Ansel Adams to Cedric Wright, August 15, 1935.

5 Ansel Adams, "My First Ten Weeks with a Contax," Camera Craft XLIII, no. 1 (January 1936), 16.

6 Ansel Adams, *Examples: The Making of 40 Photographs* (Boston: Little, Brown and Company, 1983), 156.

7 Ansel Adams, "My First Ten Weeks with a Contax," *Camera Craft* XLIII, no. 1 (January 1936), 16.

8 Ansel Adams, *Examples: The Making of 40 Photographs* (Boston: Little, Brown and Company, 1983), 156.

9 Ansel Adams, *An Autobiography* (Boston: Little, Brown and Company, 1985), 226.

10 Ansel Adams, "My First Ten Weeks with a Contax," *Camera Craft* XLIII, no. I (January 1936), 16–17.

11 Ansel Adams, The Camera (Boston: Little, Brown and Company, 1980), 9.

12 Ansel Adams, *Examples: The Making of 40 Photographs* (Boston: Little, Brown and Company, 1983), 155.

13 Ansel Adams to Albert Bender, April 1929.

14 Interview with the author, 1980.

15 Ansel Adams, An Autobiography (Boston: Little, Brown and Company, 1985), 230.

16 Hilton Kramer, "Ansel Adams: Trophies from Eden," New York Times, May 12, 1974.

第9章

1 Ansel Adams, *Examples: The Making of 40 Photographs* (Boston: Little, Brown and Company, 1983), 103.

2 Ansel Adams, "Yosemite," *Travel and Camera Magazine*, October 1946. "灵感之点"距约塞米蒂山谷谷底有1000英尺。安塞尔记录的全景也被称为隧道景观。

3 Ansel Adams, "Yosemite," *Travel and Camera Magazine*, October 1946.

4 Lafayette Bunnell, *The Discovery of Yosemite* (New York: F. H. Revell Company, 1892, 3rd edition), 63.

5 Ansel Adams, *Yosemite and the Sierra Nevada* (Boston: Houghton Mifflin Company, 1948), xiv.

6 Ansel Adams, *An Autobiography* (Boston: Little, Brown and Company, 1985), 241–242.

7 Ansel Adams, *Examples: The Making of 40 Photographs* (Boston: Little, Brown & Company, 1983), 103.

8 Ibid., 104.

9 Ibid., 105.

10 Ansel Adams, "The Zone System," *The Negative* (Boston: Little, Brown and Company, 1981), 47.

11 Ansel Adams, *Examples: The Making of 40 Photographs* (Boston: Little, Brown and Company, 1983), 105.

12 未显影的相纸必须要保存在黑暗的环境中，否则就会"起雾"或变灰，暗房里的照明只能用一种特殊的安全灯。

13 Ansel Adams, *Examples: The Making of 40 Photographs* (Boston: Little, Brown and Company, 1983), 103.

14 Ansel Adams to Beaumont Newhall, April 15, 1961; 1937年7月，安塞尔的暗房

起火，烧掉了许多负片，烟雾和水又毁掉了余下的负片。

15 Ansel Adams, "Landscape: An Exposition of My Photographic Technique," *Camera Craft*, February 1934, 72.

16 Ibid.

17 可以咨询 www.yosemitehikes.com 的 Russ Cary，他非常幽默，会给你提供许多实用的信息。

第10章

1 Ansel Adams, *Examples: The Making of 40 Photographs* (Boston: Little, Brown and Company, 1983), 41.

2 Ansel Adams, *An Autobiography* (Boston: Little, Brown and Company 1985), 273–274.

3 Ibid., 273.

4 安塞尔依据的正是刚刚形成理论的"区域系统"，该理论将影像分为从白到黑的10个区域。

5 Ansel Adams, *An Autobiography* (Boston: Little, Brown and Company, 1985), 273.

6 Wallace Stegner, foreword to *Ansel Adams: Images 1923–74* (Boston: Little, Brown and Company, 1974), 18.

7 水浴显影法可以降低负片的反差。

8 Ansel Adams, Examples: The Making of 40 Photographs (Boston: Little, Brown and Company, 1983), 42.

9 Ansel Adams, *An Autobiography* (Boston: Little, Brown and Company, 1985), 274.

10 Ansel Adams, *Natural Light Photography* (Boston: Little, Brown and Company, 1976), 127.

11 Ibid.

12 Ansel Adams, *Examples: The Making of 40 Photographs* (Boston: Little, Brown and Company, 1983), 42.

13 柯达的IN-5配方使用了硝酸银盐作为加厚剂。

14 Ansel Adams to Nancy Newhall, December 17, 1948.

15 Ansel Adams to Beaumont and Nancy Newhall, December 31, 1948.

16 Beaumont Newhall to Ansel Adams, December 31, 1948. "The Negative" refers to Ansel's second volume in his Basic Photo Series; "the Muir" refers to Yosemite and the Sierra Nevada, with text by John Muir and photographs by Ansel; "Portfolio One" refers to Ansel's first portfolio of photographs, published in 1948.

17 "Ansel Gives Moonrise to Hernandez," The New Mexican, 1980.

18 Nancy Newhall to Ansel Adams, February 28, 1953.

19 John Szarkowski, wall label from "Ansel Adams and the West," Museum of Modern Art, New York, 1979.

20 "The Rise, Fall, and Gravitational Pull of the Moon," *Art & Auction*, April 1981, 12.

21 Ibid.

22 Charles Hagen, "Why Ansel Adams Stays So Popular," *New York Times*, November 10, 1995.

23 Ansel Adams, *An Autobiography* (Boston: Little, Brown and Company, 1985), 274.

24 Ibid., 275.

25 Ansel Adams, *Singular Images* (Dobbs Ferry, New York: Morgan & Morgan, Inc., 1974), in the "Statement" by Ansel Adams (unpaginated).

26 Ansel Adams, *Examples: The Making of 40 Photographs* (Boston: Little, Brown and Company, 1983), 43.

27 *Ansel Adams: Photographer,* a one-hour documentary film by FilmAmerica, 1981.

28 Ansel Adams, *Examples: The Making of 40 Photographs* (Boston: Little, Brown and Company, 1983), 41.

29 Interview in *The New Mexican*, June 9, 1980.

30 Nancy Newhall to Ansel Adams, January 6, 1949.

31 Wallace Stegner, foreword to *Ansel Adams Images: 1923–74* (Boston: New York Graphic Society, 1974), 18.

32 Peter Bunnell, "An Ascendant Vision," *Untitled* [a quarterly] 37, 1984, 56 (Carmel: Friends of Photography).

33 Ansel Adams, "An Approach to a Practical Technique," *U.S. Camera*, no. 9, May 1940, 81.

第11章

1 安塞尔的第一个车顶平台是在1943年春天加到他那台1941年产的木质庞蒂亚克旅行车上的。平台让安塞尔有了更有利的拍摄位置。

2 安塞尔的摄影助理约翰·塞克斯顿曾听弗吉尼亚不止一次地抱怨说，当安塞尔架着照相机在车顶取景时，为了获得理想的构图，她不得不要经常稍稍挪动车子。

3 Ansel Adams, *Examples: The Making of 40 Photographs* (Boston: Little, Brown and Company, 1983), 164.

4 曼扎拿战时安置中心建立于1942年，目的是在"二战"期间拘禁日裔美国人。参见本书第14章。

5 Ansel Adams, *Examples: The Making of 40 Photographs* (Boston: Little, Brown and Company, 1983), 164.

6 Nancy Newhall, *The Eloquent Light* (San Francisco: The Sierra Club, 1963), 13.

7 Ansel Adams, *An Autobiography* (Boston: Little, Brown and Company, 1985), 262.

8 David McAlpin to Ansel Adams, January 27, 1944.

9 Alan Ross to Gary George, June 14, 2010.

10 Conversation with the author, 1979.

11 一般认为，大画幅负片是指用那些使用120胶卷以上的照相机所拍的负片；在安塞尔这里，使用的常常是4英寸×5英寸、5英寸×7英寸、6½英寸×8½英寸或8英寸×10英寸的照相机。

12 Wallace Stegner, foreword to *Ansel Adams: Images 1923–74* (Boston: New York Graphic Society, 1974), 19.

13 Ansel Adams in Nancy Newhall, *The Eloquent Light* (San Francisco: The Sierra Club, 1963), 17.

第12章

1 Nancy Newhall to Beaumont Newhall, June 7, 1944.

2 Ibid.

3 From Ansel Adams, *Examples: The Making of 40 Photographs* (Boston: New York Graphic Society, 1983), 7.

4 Ansel Adams to the author, June 23, 1981.

5 Albert Bender to Ansel Adams, April 4, 1933.

6 Ansel Adams to the author, June 23, 1981.

7 "Conversations with Ansel Adams," an oral history conducted in 1972, 1974, and 1975 by Ruth Teiser and Catherine Harroun, Regional Oral History Office, The Bancroft Library, University of California, Berkeley (1978).

8 Conversation with the author, 1981.

9 Ibid.

10 Ansel Adams to Alfred Stieglitz, May 16, 1935.

11 Ansel Adams to Virginia Adams, late August 1930.

12 Ansel Adams to Alfred Stieglitz, November 24, 1939.

13 James Alinder, "Ansel Adams: 50 Years of Portraits," *Untitled* [a quarterly] 16, 1978, 48 (Carmel: Friends of Photography).

14 Alfred Stieglitz to Nancy Newhall, July 23, 1945.

15 安塞尔·亚当斯,《作品集1号》, 收录了12张原作, 出版于1949年, 限量75册。

16 Ansel Adams to Nancy Newhall, December 17, 1948.

17 Ansel Adams to Nancy Newhall, September 15, 1948.

18 Nancy Newhall's notes for the unpublished second volume of Ansel's biography, *The Enduring Moment*, Folder 4.

19 Alfred Stieglitz to Edward Weston, September 3, 1938.

20 Ansel Adams to Beaumont Newhall, March 15, 1938.

第13章

1 Dorothy Norman, ed., *Twice a Year: A Book of Literature, the Arts and Civil Liberties* XII–XIII, 1945, 323.

2 Ansel Adams, *The Print* (Boston: Little, Brown and Company, 1983), 185.

3 Ibid.

4 Ansel Adams to David McAlpin, June 30, 1945.

5 Margery Mann, "View from the Bay," *Popular Photography,* May 1971, 130.

6 Ansel Adams, "Portraiture: An Exposition of My Photographic Technique," *Camera Craft* XLI, no. 3 (March 1934), 12.

7 Wallace Stegner, foreword to *Ansel Adams: Images, 1923–74* (Boston: New York Graphic Society, 1974), 15.

8 Ansel Adams to Wallace Stegner, December 19, 1973.

9 Ansel Adams to Alfred Stieglitz, October 9, 1933.

10 James Alinder, "Ansel Adams: 50 Years of Portraits," *Untitled* [a quarterly] 16, 1978, 47 (Carmel: Friends of Photography).

11 Ansel Adams, "Portraiture: An Exposition of My Photographic Technique," *Camera Craft* XLI, no. 3 (March 1934), 118.

12 Ansel Adams, *Examples: The Making of 40 Photographs* (Boston: Little, Brown and Company, 1983), 37.

13 Ibid.

14 Conversation with the author, October 23, 1980.

15 James Alinder, "Ansel Adams: 50 Years of Portraits," *Untitled* [a quarterly] 16, 1978, 53 (Carmel: Friends of Photography).

16 Ansel Adams, "Portraiture: An Exposition of My Photographic Technique," *Camera Craft* XLI, no. 3 (March 1934), 116.

17 Ibid.

18 James Alinder, "Ansel Adams: 50 Years of Portraits," *Untitled* [a quarterly] 16, 1978, 51 (Carmel: Friends of Photography).

19 Ibid, 50.

20 Ansel Adams, "Portraiture: An Exposition of My Photographic Technique," *Camera Craft* XLI, no. 3 (March 1934), 116.

21 James Alinder, "Ansel Adams: 50 Years of Portraits," *Untitled* [a quarterly] 16, 1978, 52 (Carmel: Friends of Photography).

第14章

1 Ansel Adams, *Born Free and Equal* (New York: Camera Craft, 1944), 12.

2 Ansel Adams, *An Autobiography* (Boston: Little, Brown and Company, 1985), 260.

3 Ansel Adams, *Examples: The Making of 40 Photographs (*Boston: Little, Brown and Company, 1983), 68.

4 Ansel Adams to Beaumont Newhall, April 15, 1961.

5 Ansel Adams, *Examples: The Making of 40 Photographs* (Boston: Little, Brown and Company, 1983), 69.

6 Ansel Adams to Edward Steichen, December 17, 1954.

7 "Conversations with Ansel Adams," an oral history conducted in 1972, 1974, and 1975 by Ruth Teiser and Catherine Harroun, Regional Oral History Office, The Bancroft Library, University of California, Berkeley (1978).

8 Ansel Adams to Nancy Newhall, fall 1943.

9 Ansel Adams to David McAlpin, April 16, 1943.

10 Ansel Adams to Nancy Newhall, fall 1943.

11 Ansel Adams, *An Autobiography* (Boston: Little, Brown and Company, 1985), 257.

12 Ansel Adams to David McAlpin, April 16, 1943.

13 Ansel Adams, *An Autobiography* (Boston: Little, Brown and Company, 1985), 260.

14 Ansel Adams, *Born Free and Equal* (New

York: Camera Craft, 1944), 7.

15 Ibid., 12.

16 Ansel Adams to Steve Griffith, May 23, 1982.

17 Suzanne Reiss, *Dorothea Lange: The Making of a Documentary Photographer* (University of California Regional Oral History Office, 1968), 190.

18 "Conversations with Ansel Adams," an oral history conducted in 1972, 1974, and 1975 by Ruth Teiser and Catherine Harroun, Regional Oral History Office, The Bancroft Library, University of California, Berkeley (1978).

19 John Szarkowski, "Ansel Adams at 100" (New York: Museum of Modern Art, 2001), 46.

20 Ansel Adams to Nancy Newhall, July 23, 1944.

21 Ansel Adams, *An Autobiography* (Boston: Little, Brown and Company, 1985), 260.

22 Ansel Adams, *Born Free and Equal* (New York: Camera Craft, 1944), 110.

第15章

1 James Alinder, "Ansel Adams: 50 Years of Portraits," *Untitled* [a quarterly] 16, 1978, 49 (Carmel: Friends of Photography).

2 Ansel Adams, *Examples: The Making of 40 Photographs* (Boston: Little, Brown and Company, 1983), 145.

3 Ibid.

4 Nancy Newhall, *The Eloquent Light* (San Francisco, The Sierra Club, 1963), 68.

5 Ansel Adams, *An Autobiography* (Boston: Little, Brown and Company, 1985), 237.

6 Ansel Adams, "Photography," *The Fortnightly* (December 18, 1931), 21.

7 James Alinder, "Ansel Adams: 50 Years of Portraits," *Untitled* [a quarterly] 16, 1978, 47 (Carmel: Friends of Photography).

8 Ansel Adams to Patsy English, June 14, 1938.

9 Ansel Adams to David McAlpin, April 16, 1943.

10 Ansel Adams to Edward Weston, shortly after April 2, 1943.

11 Edward Weston to Ansel Adams, September 28, 1945. 韦斯顿所说的速记员指的是李·贝内迪克特（Lee Benedict），她从1945年开始为安塞尔工作，用一台货真价实的速记机做记录。（本书第194页的照片中就有贝内迪克特在约塞米蒂的临时户外办公室打字的画面。）

12 Ansel Adams to Edward Weston, September 28, 1945.

13 Edward Weston to Ansel Adams, postmarked October 2, 1945.

14 Ansel Adams, draft of article for *Aperture* on Edward Weston's death, January 8, 1958, 3.

15 Ibid.

16 Ansel Adams to Edward Weston, c. November 18, 1945.

17 Ansel Adams to Beaumont and Nancy Newhall, March 8, 1948.

18 Ansel Adams to Nancy Newhall, February 8, 1949.

19 Ansel Adams to Nancy Newhall, April 3, 1951.

20 Ansel Adams, *My Camera in Yosemite Valley* (Yosemite: Virginia Adams, and Boston: Houghton Mifflin Company), 1949.

21 Edward Weston to Ansel Adams, January 9, 1945.

22 Ansel Adams, "Edward Weston," *Infinity* magazine, February 1964, 26.

23 Ansel Adams, *An Autobiography* (Boston: Little, Brown and Company, 1985), 253.

24 Ansel Adams to Edward Weston, November 29, 1934.

25 Ansel Adams to Edward and Charis Weston, December 1940.

26 Ansel Adams, "Edward Weston," Aperture magazine, January 8, 1958.

27 Ansel Adams, *An Autobiography* (Boston: Little, Brown and Company, 1985), 254.

28 Dedication and foreword for *Portfolio VI* (Parasol Press Ltd.: New York, 1974).

29 From Nancy Newhall's unpublished notes.

30 Ansel Adams to the editor, *Westways* magazine, September 28, 1939.

第16章

1 Ansel Adams, *An Autobiography* (Boston: Little, Brown and Company, 1985), 284–285.

2 Ansel Adams, *An Autobiography* (Boston: Little, Brown and Company, 1985), 285.

3 Ibid.

4 《作品集1号》实际上是安塞尔的第二本摄影集，因为他在1927年出版过《内华达山脉之帕美利安图片》这本摄影集。（参见本书第3章）

5 Ansel Adams, *The Print* (Boston: Little, Brown and Company, 1983), 166.

6 Alan Ross to the author, October 2011.

7 Ansel Adams to Nancy and Beaumont Newhall, July 21, 1948.

8 Ibid.

9 Ansel Adams, *An Autobiography* (Boston: Little, Brown and Company, 1985), 286.

10 Ibid., 287.

11 Ansel Adams to Beaumont and Nancy Newhall, July 21, 1948.

12 Ansel Adams to Nancy and Beaumont Newhall, July 7, 1948.

13 Ansel Adams, *An Autobiography* (Boston: Little, Brown and Company, 1985), 236.

14 Ibid., 288–289.

15 安塞尔是第一个拍摄坐着的总统官方照的摄影师。

16 John Sexton to the author, January 5, 2012.

17 Ansel Adams to President Jimmy Carter, July 16, 1980.

第17章

1 Ansel Adams, *Examples: The Making of 40 Photographs* (Boston: Little, Brown and Company, 1983), 57–58.

2 Ibid.

3 Ansel Adams, *An Autobiography* (Boston: Little, Brown and Company, 1985), 247.

4 Alan Ross, "A Morning in the Dunes with Ansel Adams," *View Camera*, May/June 2003, 26–29; the subsequent quotes are from the same article.

5 据艾伦·罗斯描述，这张彩色透明片因为老化的缘故而严重偏色，有着"相当糟糕的洋红色调"。

6 爱德华·韦斯顿在1936年获得古根海姆基金。

7 Ansel Adams to Edward Weston, early April 1946.

8 Edward Weston to Ansel Adams, April 12, 1946.

9 Alfred Stieglitz to Ansel Adams, April 15, 1946.

10 Ansel Adams to Beaumont and Nancy Newhall, January 23, 1947.

11 Ansel Adams to Minor White, January 1947.

12 Ansel Adams, *An Autobiography* (Boston: Little, Brown and Company, 1985), 246.

13 从1952年6月开始，安塞尔与南希·纽霍尔为《亚利桑那公路》杂志撰写了一系列文章；关于死亡谷的这篇文章刊登在1953年10月刊上。

14 Nancy Newhall to Beaumont Newhall, April 1, 1952.

15 Ansel Adams and Nancy Newhall, *Death Valley* (Redwood City: 5 Associates, 1954).

16 Ansel Adams, Basic Photo Series (Hastings-on-Hudson, N.Y.: Morgan & Morgan, 1948–1956).

17 Ansel Adams, *Yosemite and the Sierra Nevada* (Boston: Houghton Mifflin Company, 1948).

18 Ansel Adams, *The Land of Little Rain* (Boston: Houghton Mifflin Company, 1950).

19 Ansel Adams, *My Camera in Yosemite Valley* (Yosemite: Virginia Adams, and Boston: Houghton Mifflin Company, 1950).

20 Edward Weston, *My Camera on Point Lobos* (Boston: Houghton Mifflin Company, and Yosemite: Virginia Adams, 1950).

21 布雷特·韦斯顿（Brett Weston）是爱德华·韦斯顿的儿子，是一名摄影师，与安塞尔也是朋友。

22 Ansel Adams to Nancy Newhall, June 20, 1952.

23 Ansel Adams to Beaumont and Nancy Newhall, September 30, 1952.

24 Ansel Adams to Nancy Newhall, April 3, 1951.

25 Ansel Adams to Nancy Newhall, July 3, 1951.

26 Ansel Adams to Nancy Newhall, July 23, 1951.

27 Ansel Adams to Nancy Newhall, July 3, 1951.

28 Ansel Adams to Beaumont Newhall, April 26, 1952.

29 Ansel Adams to Nancy Newhall, November 26, 1955.

30 Ansel Adams to Beaumont Newhall, June 23, 1958.

第18章

1 Ansel Adams, *Examples: The Making of 40 Photographs* (Boston: Little, Brown and Company, 1983), 61.

2 Ibid.

3 Ansel Adams, *The Negative* (Boston: Little, Brown and Company, 1981), 219.

4 Ansel Adams, *Examples: The Making of 40 Photographs* (Boston: Little, Brown and Company, 1983), 62.

5 Ansel Adams, *An Autobiography* (Boston: Little, Brown and Company, 1985), 175.

6 这次旅行就是本书第8章提到的安塞尔在谢伊峡谷拍摄了乔治娅·奥基夫的人像的那一次。

7 Ansel Adams to Alfred Stieglitz, September 21, 1937.

8 Nancy Newhall to Ansel Adams, December 1950.

9 In conversation with the author, 1978.

10 Ansel Adams, *The Negative* (Boston: Little, Brown and Company, 1981), 219.

11 John Sexton to the author, January 8, 2012.

12 Ansel Adams, *Examples: The Making of 40 Photographs* (Boston: Little, Brown and Company, 1983), 62.

13 Nancy Newhall and Ansel Adams, *This Is the American Earth* (San Francisco: Sierra Club, 1960).

14 Ansel Adams, *An Autobiography* (Boston: Little, Brown and Company, 1985), 35.

第19章

1 Ansel Adams, *Examples: The Making of 40 Photographs* (Boston: Little, Brown and Company, 1983), 133.

2 Ibid., 134.

3 Ansel Adams, *The Camera*, Basic Photo Series (Boston: Little, Brown and Company, 1980), 21.

4 参见本书第8章，安塞尔有时也没法拍第二张备用的负片。

5 包围曝光就是以同一种构图，运用不同的照相机设定进行多次曝光，以期获得一张令人满意的照片。

6 "Conversations with Ansel Adams," an oral history conducted in 1972, 1974, and 1975 by Ruth Teiser and Catherine Harroun, Regional Oral History Office, The Bancroft Library, University of California, Berkeley (1978).

7 Ansel Adams to Beaumont and Nancy Newhall, May 20, 1951.

8 Ansel Adams, *Examples: The Making of 40 Photographs* (Boston: Little, Brown and Company, 1983), 134.

9 Ansel Adams, *An Autobiography*

(Boston: Little, Brown and Company, 1985), 102.

10 Ibid., 103.

11 Ansel Adams to Arthur Demaray, director of the National Park Service, April 1938.

12 Ibid.

13 龙达尔·帕特里奇在1937年至1939年间担任安塞尔的摄影助理；他是安塞尔的摄影师朋友伊莫金·坎宁安的儿子。

14 Interview with the author, October 31, 1980.

15 Interview with the author, July 2011.

16 安塞尔会在每张特别版照片上签名，直到1972年他改为签姓名首字母。1974年，他不再在特别版照片上签姓名首字母，以免与那些他签名的精印照片混淆，那些照片每张售价都在数百美元以上。

17 Ansel Adams, *An Autobiography* (Boston: Little, Brown and Company, 1985), 53.

18 Ansel Adams, *Examples: The Making of 40 Photographs* (Boston: Little, Brown and Company, 1983), 135.

19 Ansel Adams to David McAlpin, July 2, 1938.

第20章

1 Ansel Adams, *My Camera in Yosemite Valley* (Yosemite: Virginia Adams, and Boston: Houghton Mifflin Company, 1950), first page of foreword (unpaginated).

2 Thomas Starr King, *A Vacation among the Sierras* (San Francisco: Book Club of San Francisco, 1962), 49.

3 Ansel Adams, *An Autobiography* (Boston: Little, Brown and Company, 1985), 302.

4 Ansel Adams, *Examples: The Making of 40 Photographs* (Boston: Little, Brown and Company, 1983), 45.

5 Ibid.

6 Ibid., 46.

7 Ansel Adams to Ma, Pa, and Aunt Mary, April 18, 1920.

8 Ibid.

9 Ansel Adams, "Landscape: An Exposition of My Photographic Technique," *Camera Craft*, February 1934, 76.

10 Ansel Adams, "Landscape Photography: The Procedure for Snow," *Zeiss Magazine* IV, no. 3 (March 1938), 67.

11 Ansel Adams, "Landscape: An Exposition of My Photographic Technique," *Camera Craft*, February 1934, 76.

12 Ibid., 76–77.

13 Ansel Adams, "Ski-Experience," *Sierra Club Bulletin,* 1931, 45.

14 Ansel Adams, *Polaroid Land Photography* (Boston: Little, Brown and Company, 1978).

15 Ansel Adams, *An Autobiography* (Boston: Little, Brown and Company, 1985), 302.

16 John Szarkowski to Ansel Adams, June 28, 1976.

17 Alan Ross to the author, January 9, 2012.

18 Ansel Adams, foreword to *Portfolio VII* in *The Portfolios of Ansel Adams* (Boston: Little, Brown and Company, 1977), unpaginated.

19 Milton Esterow, "Playboy Interview: Ansel Adams," *Playboy* magazine, May 1983.

20 Ibid.

图文版权

作者简介

 安德里亚·G. 斯蒂尔曼曾在 20 世纪 70 年代担任安塞尔·亚当斯的行政助理，在此之前，她曾是纽约大都会艺术博物馆的工作人员。她编辑了许多关于安塞尔作品的图书，包括《安塞尔·亚当斯：传世佳作 400》、《安塞尔·亚当斯：信件与影像 1916–1984》、《安塞尔·亚当斯：彩色摄影》、《安塞尔·亚当斯与国家公园》等。目前她居住在纽约市。